뜻밖의
미술관

뜻밖의
미술관

김선지 지음

생각을 바꾸는
불편하고 위험한 그림들

브라이트

세상의 겉껍질을 벗겨내고
그 이면을 들여다보는 그림 이야기

인간은 무엇일까. 우리가 사는 세상은 어떤 곳인가. 이 물음이 내가 글을 쓰는 이유다. 나름대로 세상을 바라보고 느끼고 생각한 것을 글로 표현하면서 그 해답을 찾으려고 애쓰는 중이다. 그리고 나에게는 미술 작품이 인간과 세상을 들여다보는 하나의 창이다.

이 책은 한국일보에 연재 중인 '김선지의 뜻밖의 미술사' 칼럼들을 엮은 것이다. 단순히 작품을 설명하는 미술 이야기가 아니라 그림을 통해 인간과 세상에 대해 말하는 글을 쓰고 싶었다. 그리고 독자에게 우리가 사는 세계를 보는 새롭고 색다른 시각을 제시하려고 했다. 세상을 보는 다양한 관점에 또 하나의 시선을 보탠다는 것은 멋진 일이다. 그만큼 우리의 삶을 넓고 깊게 통찰할 수 있게 하기 때문이다. 오래되고 익숙한 시선이 아니라 자유롭고 개방적인 눈으로, 내 생각과 나의 앎의 범위를 넘어선 세계가 있다는 것을 독자와 함께 느껴보고 싶었다. 나는 그림들을 통해 그

것을 시도한다. 그림 속에서 세상의 다양한 이슈들을 찾아내고 생각하고 사유하는 글을 쓰고 있다.

미술은 우리에게 감각적이고 미적인 쾌감을 준다. 사람들은 예술적인 명화나 건축물, 조각품을 보면서 아름다움을 느끼고 감동을 받는다. 이러한 순수한 미적 만족과는 별개로, 미술 작품은 한 시대와 사회를 반영하는 기록물이기도 하다. 예술가들도 그 시대의 사회 체제와 가치관에서 자유로울 수 없기 때문이다. 이런 점에서 예술은 인간의 삶과 역사를 비추는 거울이다. 우리는 미술 작품을 통해 화가가 살았던 시대에 어떤 문화와 관습이 있었는지, 사람들이 어떻게 살았는지 엿볼 수 있다. 나의 미술 이야기는 작품들을 살펴보는 동시에, 그 안에 내재된 역사와 사회, 문화의 흔적을 종합적으로 풀어내려고 하는 데서 출발한다.

우리가 느끼고 경험하는 세상의 모든 것이 그림 속에 있다. 그림이 던지는 질문들을 받아들고 그 답을 찾는 과정에서 우리 내면의 생각이 깊어지고 성장할 수 있지 않을까? 인간은 사회가 만들어 놓은 관습과 관념의 프레임에서 벗어나기 힘들다. 종종 그 틀은 사실을 왜곡하고 편견과 독선을 심어준다. 인간 사회의 모든 겉껍질을 한 꺼풀 벗겨내고 그 이면의 진실을 들여다볼 수 있을까? 표면 속에 감춰진 진실을 꿰뚫는 '지성'만이 사회의 온갖 거짓과 그릇된 믿음, 부조리를 간파하게 하는 힘이다. 이 책은 그 역할을 하는 데 작은 힘을 보태고픈 나의 노력이기도 하다.

책은 크게 '명화 거꾸로 보기'와 '화가 다시 보기'의 두 부분으로 이루어진다. 첫 파트인 '명화 거꾸로 보기'에서는 미술 작품에 대한 뻔하고 무미

건조한 설명을 지양하고 창의적인 시선으로 거꾸로 본 작품 이야기를 풀어본다. '화가 다시 보기'는 그동안 우리가 상식적으로 알고 있었던 예술가들의 면면이 아닌 새로운 측면에서 바라본 화가들의 이야기다. 사람들의 생각과 가치가 모두 다르듯이, 그림이나 조각 작품에 대한 느낌과 해석이 천차만별일 수 있다. 그러나 우리에게 알려진 것은 가장 일반적인 해석들뿐이다. 이 책은 독자들이 새로운 눈으로 그림을 보도록 하는 친절한 안내서가 될 것이다.

첫 번째 파트 '명화 거꾸로 보기'에서는 우아한 백인 예수가 등장하는 「최후의 만찬」 같은 명화와 외모 가꾸기에 온 힘을 쏟았던 영국의 엘리자베스 1세의 초상화들, 영국 내셔널 갤러리의 인기 작품 「추한 공작부인」 등을 통해 미술 작품에서 외모에 대한 집착과 몸의 신화가 어떻게 표현되었는지 살펴본다. 긴 머리, 호리호리한 체격의 '하얀 예수'의 이미지는 어디에서 왔을까? 엘리자베스 1세의 두꺼운 화장 뒤에 숨겨진 슬픔은 어떤 것이었을까? 아름다움과 추함은 무엇일까? 우리는 어떤 시선으로 나와 타인의 몸을 바라보고 있을까에 대해서도 생각해 본다.

조각상에게 욕망과 기대를 투사한 고대신화 속 인물 피그말리온 이야기, 16세기 이탈리아 거장 티치아노의 「우르비노의 비너스」, 고야의 「아들을 잡아먹는 사투르누스」, 17세기 바로크 시대의 사디스트적인 그림을 통해서는 인간의 욕망과 폭력, 파멸에 대한 이야기를 해보려고 한다. 인간은 본질적으로 욕망하는 존재다. 태어나서 죽는 순간까지 생물학적 욕망은 물론이고 물욕, 권력욕, 명예욕에 이르기까지 수많은 욕망에 파묻혀 산

다. 욕망 자체는 자연스러운 것이며 긍정적 역할도 한다. 문제가 되는 것은 왜곡된 욕망, 지나친 욕망이다. 비틀린 욕망은 파괴적이다. 연인, 부부, 부자를 비롯한 모든 인간관계에서 욕망은 서로 부딪치고 갈등을 일으킨다. 미술 작품에서는 인간의 욕망이 어떤 모습으로 나타나는지 그림 속으로 들어가 본다.

역사 수업 시간에 우리가 배운 것들이 거짓말인 경우가 많다. 벨기에산 초콜릿 제품 '고디바(고다이바)' 로고의 주인공인 중세 귀족 부인 고다이바 이야기 역시 유명한 역사의 거짓말 중 하나다. 역사뿐인가? 미술사에는 아주 오래되고 확고한 거짓말들이 있다. 위대한 건축물과 천재 예술가들의 작품들에 존재한다고 믿는 황금비, 고대 조각이 흰색이라는 믿음과 같은 미술사의 신화들이다. 그 거짓의 껍질을 벗겨내고 진실을 들여다본다.

예술 작품은 한 시대와 사회를 비추는 또 다른 역사책이다. 대 피터르 브뤼헐은 신화 속 주인공이나 귀족이 아닌 농민들을 그린 아주 예외적인 화가다. 우리는 그 덕분에 중세 서민들의 생활 모습의 단면을 볼 수 있다. 그의 농민 그림들을 통해 어두운 이미지의 중세 시대를 다른 시각으로 보려고 한다. 헨리 8세의 초상화와 그의 배변 시중을 들었던 변기 보좌관의 초상화를 통해서는 절대왕정 시대의 권력자 주변에서 일어나는 우스꽝스러운 모습에 대해 살펴본다. 18세기 영국의 초상화 거장 토머스 게인즈버러의 유명한 부부 초상화 속에 감추어진 비밀을 들춰보며 당대 사회의 모습도 이야기해 본다.

두 번째 파트 '화가 다시 보기'에서는 우리가 일반적으로 알고 있는 모

습의 화가들이 아닌, 다른 각도로 초점을 맞춘 그들의 삶과 예술 이야기를 풀어보려고 한다. 르네상스 거장 레오나르도 다빈치와 미켈란젤로는 어떤 예술가들이었을까? 레오나르도는 이상주의적인 완벽한 르네상스 화가의 모습 외에 뜻밖에도 어둡고 음울한 중세적 종말론자의 모습을 지니고 있었다. 또, 미술사의 신화적 존재인 미켈란젤로 부오나로티의 인간적 면모는 어떤 것일까?

15세기 네덜란드 화가 히에로니무스 보스는 천국과 지옥에 관한 기상천외한 판타지를 묘사한 세 폭짜리 그림 「세속적인 지상의 동산」으로 유명하다. 독실한 기독교인이 왜 이런 이단적이고 불경한 그림을 그린 것일까? 조르조네는 16세기 르네상스 시대 베네치아에서 가장 영향력 있는 예술가 중 한 사람이었다. 그럼에도 불구하고, 오늘날 그의 삶이나 작품은 알려진 것이 거의 없다. 조르조네는 1510년, 30대 초중반의 이른 나이에 요절했기 때문에 많은 작품을 남기지 못했다. 그의 작품 「잠자는 비너스」와 「폭풍우」를 중심으로 역사 속에서 사라진 르네상스 천재 화가의 혁신적인 예술에 대해 이야기해 본다.

현대에 들어서서 새롭게 조명되는 화가들이 있다. 17세기 이탈리아의 여성 거장 아르테미시아 젠틸레스키나 18세기 프랑스의 여성 화가 엘리자베트 비제 르브룅 같은 예술가들이 그렇다. 그런데 어렵사리 다시 주목을 받은 이들 여성 거장들이 페미니즘의 좁은 틀에서 왜곡되는 측면이 있다. 이들 여성 예술가들의 진면목에 대해 이야기하고자 한다. 한편, 한때는 추앙되었으나 지금은 비난받게 된 화가도 있다. 현대 미술의 초석을 놓은 거장 폴 고갱이 바로 그 주인공이다. 티히티 소녀들을 그린 그의 그림들

은 현대의 성 윤리적 시선으로 보면 매우 불편하다. 어떤 점에서 그럴까?

17세기 스페인의 궁정화가였던 디에고 벨라스케스는 당시 궁정의 진기한 소장품이었던 왜소증 장애인들을 모델로 10점 이상의 '난쟁이' 초상화를 그렸다. 그러나 그 시대의 일반적인 사람들과 달리 벨라스케스는 그들을 인간적 존엄성을 가진 존재로 보았고 존중하는 태도로 묘사했다. 개개인의 개성과 심리 묘사에 뛰어났던 벨라스케스의 '난쟁이' 그림을 통해 거장의 면모를 찾아본다.

코로나19 펜데믹에 직면한 시대에 페스트, 스페인 독감 등 전염병을 소재로 그림을 그린 화가들에 대해서도 살펴본다. 전염병의 역사는 인류의 탄생과 함께 시작되었다. 오랜 역사를 통해 문필가, 역사가, 예술가는 전염병에 대해 기록하고 그림으로 그렸다. 프란시스코 고야는 전염병이 창궐하던 시대의 인간 무지와 광기를 꿰뚫어 보고 그림으로 남겼다. 20세기 초, 스페인 독감에 걸린 에드바르트 뭉크는 자신의 고통을 자화상으로 표현함으로써 삶과 죽음에 대해 고뇌하기도 했다. 오늘날, 현대인 역시 그들의 작품들을 보면서 삶의 본질에 대해 질문하고 숙고하는 기회를 가질 수 있지 않을까?

책의 마지막을 장식하는 메리 베스 에델슨은 현대 여성 예술가다. 그는 레오나르도 다빈치의 「최후의 만찬」 속 예수와 12사도를 자신을 비롯한 여성 작가들로 대체한 작품을 제작하여 남성 종교에 저항한 예술가로 명성을 얻었다. 에델슨은 진지한 메시지를 던지는 미술 작업과 더불어 종종 신박하고 유머러스한 퍼포먼스를 통해 페미니스트 예술가의 대표주자로 부상했다. 그녀의 작품들을 감상하면서 페미니즘 미술의 현주소에 대해

생각해 본다.

　오랫동안 읽고 쓰며 인간과 세상에 대해 끊임없이 질문하고 생각해왔다. 이 책은 그 생각들과 노력의 집합체다. 작가라는 황홀한 명칭으로 불리기까지 참으로 먼 길을 돌아 글쟁이가 되었다. 글을 쓸 수 있는 지금 나의 마음은 5월의 따사로운 햇살같이 포근하고 충만하다. 여전히 꿈을 꾸고 있고, 아직 갈 길은 멀다. 항상 설레고 기대하는 마음으로 글을 쓴다.

　항상 나의 칼럼을 꼬박꼬박 챙겨 읽어주시며 부족한 자식을 자랑스러워하시는 부모님, 글을 쓸 때 집안일을 도와주고 칼럼을 검토해 준 남편과 아이들에게 고마움을 전하고 싶다. '한국일보가 진흙 속에서 발견한 진주'라는 극찬으로 늘 격려의 말씀을 해주신 이성철 한국일보 대표님, 한창만 지식콘텐츠 실장님을 비롯해 한국일보 편집실 기자님들, 고선영 대리님, 다산북스 강지유 편집자님께도 감사의 마음을 전한다. 그리고 이 책의 추천사를 써주신 오대우 '널 위한 문화예술' 대표님께 감사의 말씀을 드린다. 항상 힘을 주시는 독자분들께도 감사의 마음을 전한다.

<div style="text-align: right;">

2023년 5월의 어느 햇살 따뜻한 오후에
김선지

</div>

CONTENTS

PART 1

명화 거꾸로 보기

PART 2

화가 다시 보기

PART 1

명화 거꾸로 보기

명화 속 '하얀 예수'의 진짜 얼굴은?

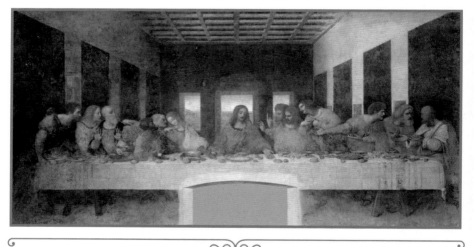

레오나르도 다빈치, 「최후의 만찬」, 1495~1498년, 산타마리아델레그라치에 성당, 이탈리아 밀라노

예수도 비켜 가지 못했던 외모지상주의

인간의 창의적인 상상력은 세상의 기원에 대한 신화와 종교를 창조했다. 신화는 우주의 창조 신화부터 한 국가의 건국 신화, 그리고 역사적 인물에 대한 신화에 이르기까지 매우 다양하다. '하얀 예수' 혹은 '백인 예수'의 신화도 그중 하나다. 예수는 기독교의 중심인물로서 지난 2000년 동안 경배의 대상이었다. 그런 만큼 그를 그린 수많은 종교화가 전 세계의 교회와 박물관, 미술관을 채우고 있다. 그런데 그림 속 예수는 하나같이 흰 피부색을 가진 백인이다. 이런 백인 예수는 현대까지도 예수 이미지의 표준으로 남아 있다. '하얀 예수'는 어디서 유래한 것이며 무엇을 말하고 있을까?

귀공자 예수 vs 노동자 예수

•

레오나르도 다빈치^{Leonardo da Vinci}가 밀라노의 산타마리아델레그라치에 성당 식당에 그린 벽화 「최후의 만찬」은 너무나도 유명하다. 우리가 일반적으로 생각하는 예수의 이미지는 이 그림에서처럼 어깨까지 흘러내리는 긴 머리와 녹갈색 혹은 파란색의 눈을 가진 키가 크고 호리호리한 체격의 백인이다.

몇 년 전 영국 BBC 다큐멘터리 「신의 아들^{The Son of God}」이 공개한 전혀 예상치 못한 예수의 얼굴은 사람들에게 적잖이 충격을 주었다. 우리에게 익숙한, 귀티나게 잘생긴 얼굴이 아니라 농민이나 노동자 계층으로 볼 법한 평범한 얼굴이었기 때문이다. 이스라엘과 영국의 법의학자와 인류학자, 컴퓨터 프로그래머들이 재현한 예수는 키가 약 153센티미터고 몸무게는 50킬로그램 정도이며 검고 짧은 머리카락과 까무잡잡한 피부색을 가진 거칠고 투박한 생김새의 남성이었다. 신약성서 기록을 참고하고 1세기 이스라엘 갈릴리 지방의 셈족(유대인) 유골과 고대 시리아의 프레스코화를 분석하여 컴퓨터 이미지로 합성한 결과라고 한다.

얼굴을 보면, 우리가 알고 있는 예수의 외모는 완전한 허구란 것을 알 수 있다. 2000년 전 중동 지역의 유대인은 보통 어두운 올리브색 피부에 갈색 눈, 검은 머리카락을 갖고 있었다. 예수의 얼굴 역시 그 시대에 일반적인 유대인의 외모와 크게 다르지 않았을 것이다. 당시 유대 사회에서 남자의 긴 머리는 수치로 여겨졌기 때문에 예수 역시 짧은 헤어스타

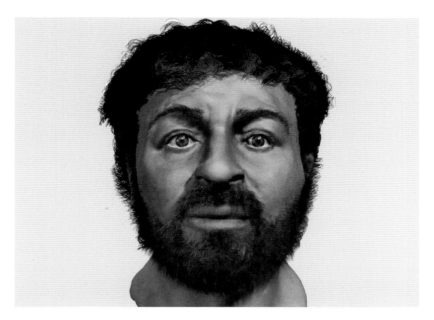

법의학자와 인류학자, 컴퓨터 프로그래머들의 협업으로 재현된 예수의 얼굴, 영국 BBC

일이었을 것으로 추정된다. 직업이 목수였으므로 육체 노동자의 다부진 체격을 가졌을 가능성도 높다. 귀족같이 기품 있고 부드러운 모습은 오랫동안 그림과 조각을 통해, 최근에는 상업 영화들을 통해 심어진 이미지일 뿐이다. 물론 재현된 예수의 얼굴이 진짜 모습이라고는 단언할 수 없다. 하지만 적어도 그동안 수많은 미술가들이 그리고 조각해 온 미술 작품 속 예수보다는 진실에 가까울 것이다. 그렇다면 오늘날의 예수의 이미지는 어디에서 왔을까? 그리고 왜 이렇게 오랫동안 왜곡된 모습이 받아들여졌던 것일까?

예수의 이미지는 어떻게 만들어졌나?

•

초기 기독교 교회는 우상숭배를 엄격히 금지했다. 예수의 형상 대신 그를 뜻하는 물고기나 십자가, 빵과 포도주 등의 상징물을 주로 사용했다. 그러나 서서히 예수의 모습을 그린 그림들이 나타나기 시작한다. 3세기경 로마의 지하 공동묘지인 카타콤베 벽화에서 양을 어깨에 메고 있는 '선한 목자'로 표현된 예수가 그중 하나다. 여기서 예수는 수염이 나지 않은 젊은이로 그려져 있는데, 이는 그리스 로마 미술의 아폴로 형상에 뿌리를

1
2

1. 「벨베데레의 아폴로」(그리스 조각상을 로마 시대에 모각), 2세기경
2. 로마 산칼리스토의 카타콤베 벽화 속 예수, 3세기경

1. 로마 시대의 제우스상, 2세기경
2. 「그리스도 판토크라토르」, 이집트 시나이산의 성 카타리나 수도원, 6세기

두고 있다. 콘트라포스토^{contrapposto}* 라든가 로마의 토가(고대 로마의 전통 의상)를 연상시키는 옷 주름에서도 고대 조각상의 영향이 엿보인다.

콘스탄티누스대제^{Constantinus}의 밀라노칙령으로 기독교가 공인된 4세기경부터는 조각상을 통해 신을 숭배하는 고대 그리스 로마 전통이 점차 비잔틴제국의 동방교회에 뿌리를 내리기 시작했다. 비잔틴 예술가들은 로마 판테온 신전의 주피터나 넵튠같이 더 강력하고 성숙하며 권위 있는 신

* 인물이 몸무게를 한쪽 다리에 싣고 다른 쪽 다리는 무릎을 약간 구부리고 있는 자세.

로마의 산타푸덴치아나 교회의 모자이크 제단화, 4세기

들의 모습을 차용하여 예수를 묘사했다. 예수를 세상을 지배하는 위엄 있는 제왕, 혹은 우주의 지배자로 표현하려고 했기 때문이다. 그리하여 젊은 아폴로의 모습에 긴 머리와 턱수염을 지닌, 좀 더 나이 든 신들의 이미지가 덧붙여졌다. 로마에 있는 산타푸덴치아나 교회의 4세기 모자이크 제단화에서 볼 수 있듯이, 긴 황금색 토가를 입고 보석으로 장식된 왕좌에 앉아 있는 예수는 긴 갈색 머리에 수염이 있는 유럽인의 모습을 하고 있다. 이 무렵 동방정교회의 전통적인 도상인 '그리스도 판토크라토르Christ Pantokrator'가 나타난다. '전능한 그리스도'라는 뜻으로, 올림피아의 제우스 신전에 세워진 제우스상의 이미지를 기독교적으로 각색한 것이다. 6세기경, 이집트 시나이산의 성 카타리나 수도원에도 어깨 길이의 장발과 수염을 지닌 '그리스도 판토크라토르'가 등장한다. 오른손으로는 하늘과 땅을 축복하고 왼손에는 복음서를 들고 있는 정통적인 '그리스도 판토크라토르' 도상Icon이다. '그리스도 판토크라토르'는 곧 비잔틴제국과 서유럽의 중세 미술에서 관습적인 예수의 도상으로 자리 잡았다.

우리 머릿속에 각인된 예수 이미지에는 이탈리아 르네상스 미술도 한몫을 단단히 했다. 르네상스 시대에 이르러 '그리스도 판토크라토르'의 딱딱한 도상에서 벗어난 인간적이고 개성 있는 예수가 나타나기 시작한다. 인간적 가치를 중시한 르네상스 휴머니즘을 배경으로, 미켈란젤로의 「최후의 심판」에서 남성미가 넘치는 근육질 예수나 레오나르도 다빈치의 「최후의 만찬」에서 우아하고 이상적 아름다움을 지닌 예수가 등장한 것이다. 비잔틴 예술가들과 마찬가지로 르네상스 미술가들의 예술적 영감의 근원도 고대 그리스 로마였다. 특히 미켈란젤로의 「최후의 심판」 속 아

폴로 같은 젊은 예수의 얼굴은 로마 시대의 조각인 「벨베데레의 아폴로」에서 영감을 받았다. 예외도 있었지만, 예수의 외모는 대체로 고대 신화 속 올림포스 신들의 조각상을 본뜬 수려한 남성의 모습으로 표현되었다. 이리하여 고전 조각의 이상적인 남성상이 투사된 예수는 흰 피부의 키 크고 잘생긴 남성이 된 것이다. 여기에다 당대 유럽인 자신들의 외모가 일부 투영된 것은 물론이다. 서구에서 르네상스 문화예술은 막강한 영향력을 끼쳤기 때문에, 르네상스 미술 작품 속 예수의 이미지 역시 미술사에서 면면히 이어졌다.

20세기 미국의 상업 미술가 워너 샐먼^{Warner Sallman}이 그린 흰 피부와 긴 머리, 푸른 눈을 가진 예수의 초상도 이런 배경 속에서 탄생한 것이다. 샐먼의 그림은 개신교와 가톨릭교회와의 파트너십 속에서 카드·스테인드글라스·달력·유화 작품 등의 매개체를 통해 상업적으로 대박을 터트렸다. 결과적으로 이전보다 훨씬 친근한 예수의 이미지가 대중 속으로 파고들게 되었다. 여성과 성소수자, 흑인에 대한 차별에 반대하고 그들의

워너 샐먼, 「그리스도의 머리」, 1940년, 앤더슨대학교, 미국 인디애나주

권리를 주장하는 1960년대 서구 인권운동의 흐름 속에서 백인 예수의 이미지 역시 비판받았지만, 지금도 여전히 영화와 드라마에서 그는 흰 피부의 백인으로 등장한다. 프랑코 제피렐리Franco Zeffirelli 감독의 「나사렛 예수」나 멜 깁슨Mel Gibson의 「패션 오브 크라이스트」 등 영화에서는 패션쇼 런웨이에 나타날 듯한 늘씬한 팔등신의 훈남 예수를 볼 수 있다.

BBC 다큐멘터리가 보여준 예수의 외모는 사람들에게 충격과 놀라움을 안겨주었지만, 합리적으로 추론해 볼 때 역사적 개연성이 높다. 성서에서도 그의 용모에 대해 '아름다운 모습이나 위엄 있는 풍채가 없어서 흠모할 만한 것이 없다(이사야 53장)'고 묘사하고 있다. 그러나 예수가 멋진 외모를 가졌든 작은 키에 볼품이 없었든 간에, 그가 인류의 역사에서 가장 큰 영향을 미친 위대한 성인이자 스승이라는 사실에는 변함이 없지 않은가.

사람들이 떠올리는 전형적인 예수의 모습은 우리가 원하고 보고 싶은 형상이며, 이것이 미술에 반영되어 왜곡된 이미지로 만들어진 것에 불과하다. 신의 아들 예수도 집요한 외모지상주의를 피해갈 수는 없었던 것일까? 아름다운 외모에 대한 욕망은 물욕, 권력욕, 명예욕과 함께 인간이 가장 버리기 힘든 우상숭배의 한 유형인지도 모른다.

고대 조각, 백색 신화가 깨지다!

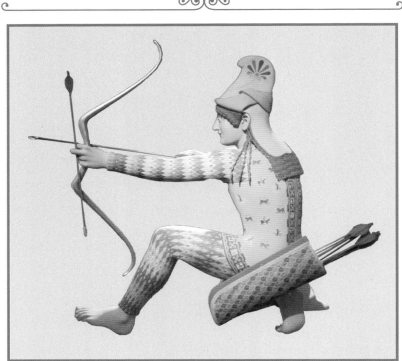

작자 미상, 「트로이의 궁수」, B.C. 500년경

역사상 가장 놀라운 거짓말

고대 그리스 로마 시대의 조각상이라 하면 대부분의 사람들은 주저 없이 흰색의 대리석을 떠올릴 것이다. 고대의 조각들이 원래 알록달록한 색깔로 채색되어 있었다는 것을 상상이나 할 수 있을까?

20세기에 들어와서 미술 관계자들은 실제 발굴 조사나 연구를 통해 고대 조각이 채색된 것이었다는 사실을 발견하고 깜짝 놀라게 된다. 그중한 사람이 독일의 고고학자 빈첸츠 브링크만Vinzenz Brinkmann이다. 조각상에 남아 있는 안료의 미세한 흔적을 찾아낸 그는 이것이 고대 조각이 채색되어 있었음을 말해준다고 생각했다. 이후 그를 중심으로 한 전문가 그룹이 결성되었고, 이 그룹은 X-ray 형광 분석과 같은 여러 가지 과학적 방법으로 조각에 칠해져 있던 다채로운 안료의 색상을 알아냈다. 그리고 본

래 색과 비슷하게 채색한 석고 및 대리석 복사본을 만들어냄으로써 고대 조각의 모습을 복원했다.

이 복제품들을 전시한 '색채의 신들Gods in Color'전시회는 2003년에서 2015년까지 13년간 전 세계를 순회하며, 고전 조각상에 대한 사람들의 고정관념을 송두리째 뒤집어 놓았다. 전시회에서는 백색의 원본 조각 작품과 화려하게 채색된 조각 작품이 나란히 배치되어 극명한 대조를 이루었다. 고대 조각이 흰색이라고만 생각했던 관람객들은 뜻밖의 채색 조각을 보고 충격을 받았다. 그동안 교과서나 미술관에서 본 하얀 조각은 역사상 가장 놀라운 거짓말 중 하나였던 것이다.

고대 조각은 흰색이 아니었다

•

고대인들은 색을 중요시했으며, 그들이 숭배하는 신을 화려한 색채로 장식하기를 좋아했다. 이집트, 메소포타미아, 그리스 로마 시대의 고대 예술가들은 한결같이 조각을 채색했다. 고대 조각상들의 옷과 머리카락, 입술, 피부 등은 밝고 생생한 색으로 칠해져 있었고, 눈은 색색의 돌이나 유리, 상아 등으로 상감했다. 보석과 금속으로 만든 귀고리나 목걸이 등으로 장식하기도 했다. 사실 고대 조각은 우리가 흔히 떠올리는 것처럼 아무 장식 없고 무색인 대리석 조각과는 전혀 다른 모습을 하고 있었던 것이다.

페플로스를 입은 처녀라는 뜻에서「페플로스의 코레」라고 불리는 고대 조각상이 있다. 페플로스Peplos는 고대 그리스 여성들이 어깨에 걸쳐 입던

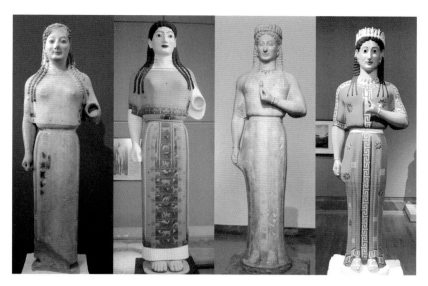

'색채의 신들'전에 전시된 B.C. 6세기의 고대 조각 및 2000년대에 복원된 복제품들.
「페플로스의 코레」(좌)와「프라시클레이아의 코레」(우)

주름 잡힌 숄 상의를, 코레Kore는 젊은 여성을 뜻한다. 복원된 「페플로스의
코레」 조각을 보면 갈색의 눈과 머리카락, 주홍색 입술을 가지고 있으며,
옷은 화려한 문양으로 장식돼 있다.

코레는 쿠로스Kouros와 함께 쌍을 이루는 고대 그리스 아르카익Archaic 시
기(그리스 초기의 미술)의 여성 조각상이다. 쿠로스는 수염이 없는 발가벗은
청년으로, 코레는 완전히 옷을 입은 순결한 처녀로 묘사되었다. 모두 똑바
로 앞을 보고 있는 딱딱한 자세와 고졸한 미소가 특징이다. 한편, 그리스
아티카 지역의 어느 묘에서 쿠로스와 함께 발굴된 「프라시클레이아의 코
레」는 무덤 주인의 이름을 따서 명명되었다. 귀걸이, 목걸이, 팔찌와 같은
장신구와 머리 장식, 꽃과 기하학적 문양을 넣은 옷으로 꾸며진 매우 화

려하고 섬세하게 조각된 코레상이다. 채색된 흔적이 완연히 남아 있어 고대 미술 연구에 중요한 자료가 되고 있다.

아테네 근처 에기나섬 한가운데에 자리 잡은 아파이아 신전에는 미술 사적 가치가 높은 페디먼트^{pediment*} 조각상들이 있었다. 「트로이의 궁수」 상은 아파이아 신전 서쪽에 있던 페디먼트 조각상들 중 하나다. 동쪽과 서쪽의 페디먼트 조각들 모두 트로이전쟁을 소재로 한다. 따라서 레깅스같이 몸에 꼭 끼는 패셔너블한 바지를 입은 이 궁수는 트로이전쟁 중 아킬레우스에게 화살을 쏘고 있는 트로이의 왕자 파리스로 추정되고 있다.

'색채의 신들'전에 전시된
「트로이의 궁수」 채색 조각

아파미아 신전 서쪽의 페디먼트 조각상들, B.C. 490년경, 글립토테크, 독일 뮌헨

한편, 영국 박물관이 2007년 LED 조명과 특수 시스템으로 파르테논 신전을 조사한 결과 이곳에서도 다양한 색상이 쓰였다는 사실이 밝혀졌다. 박물관 측은 다채로운 색상으로 채색된 신전 프리즈를 컴퓨터 그래픽으로 복원해 대대적인 전시회를 열었다. 복원 그래픽을 보면 파르테논 신전의 메토프^{metope}와 프리즈^{frieze}**는 이집트에서 수입한 파란색을 비롯해 황금색과 붉은색 안료로 칠해져 있었다. 조각뿐만 아니라 그리스 로마의 건물이나 기념비도 채색되어 있었던 것이다.

* 고대 그리스 건축에서 나타나는 삼각형 모양의 박공벽.
** 프리즈는 고대 건축에서 지붕과 기둥 사이에 있는 긴 띠 모양의 부분을, 메토프는 프리즈에서 세로 무늬인 트리글리프들 사이에 있는 사각형 패널을 가리킨다. 보통 이 메토프 부분에 부조가 장식돼 있다.

프리마 포르타의 아우구스투스, A.D. 1세기, 바티칸 박물관, 이탈리아 로마

왜 고대 조각이 흰색이라고 생각했을까?

•

그렇다면 왜 사람들은 고대 조각이 무색의 대리석으로 만들어졌다고 생각하게 되었을까? 백색 조각의 신화는 고대 조각상이 발굴된 르네상스 시대에 탄생했다. 조각상들이 오랜 세월에 걸쳐 비바람에 색이 벗겨져 발굴 당시에는 흰색이었기 때문에, 사람들은 조각상들이 애초부터 백색이었다고 생각했다. 흰색의 대리석 조각은 세월이 만들어낸 신화였던 것이다. 여전히 안료의 흔적이 남아 있었겠지만 먼지에 쌓여 눈에 띄지 않았을 테고, 시간이 가면서 빛과 공기와 접촉하며 색채는 점차 더 손실되었을 것

1

2

1. 그리스 도리아식 건축물의 폴리크롬(다색 장식) 드로잉
2. 그리스 이오니아식 건축물의 폴리크롬 드로잉

이다. 게다가 고대 문명을 동경했던 르네상스인들은 흰색이 고전 조각의 특징이며 이상적인 미를 구현하고 있다고 굳게 믿었다. 그리하여 무색의 조각은 모든 예술가들이 따라야 할 고전 미술의 표준이 되어버렸다.

미켈란젤로 역시 16세기에 발굴된 흰색의 대리석 조각인 벨베데레 토르소나 라오콘 군상을 흠모한 나머지, 대리석 산지인 이탈리아 북서부 지역 카라라까지 가서 흰 대리석을 직접 구입해 로마로 가져갔다. 그는 채색된 조각을 본 적이 없었으니 분명히 흰색이 가장 순수하고 아름답다는 믿음을 가졌을 것이다. 고전 조각이 노랑, 빨강, 파랑 등 원색으로 채색되었으리라고는 꿈에도 생각하지 못한 미켈란젤로는 자신의 작품들을 자연의 색으로 남겨두었다. 그는 존재하지도 않았던 이상적 고전미의 허상을 쫓았던 것이다.

백색 조각의 환상이 서구 미술에서 확고히 굳어진 데는 18세기 독일 미술사가 요한 요아힘 빙켈만 ^{Johann Joachim Winckelmann}의 공이 크다. 그는 '고귀한 단순성과 고요한 위대성'을 지닌 고대 그리스 조각이 완벽한 조형미의 모범이라고 생각했다. 특히 그가 이상미의 전형이라고 본 「벨베데레의 아폴로」상의 흰색을 숭배했다. 사실 빙켈만은 고대 도시 폼페이와 헤르쿨라네움에서 발굴된 유물들을 보고 고전 조각이 채색되어 있었다는 사실을 이미 알고 있었다. 그러나 '흰 것일수록 아름답다'는 자신의 미학 이론을 깨기 싫었던 그는 채색 조각들이 그리스 조각이 아니라 이전 문명인 에트루리아의 것이라고 결론지어 버린다. 애써 진실을 외면했던 것이다. 이후 백색 조각 숭배는 유럽의 미학에 침투하여 확고하게 자리 잡는다. 빙켈만을 흠모했던 독일 시인 괴테 ^{Johann Wolfgang von Goethe}는 "야만 국가나 아이들,

교육받지 않은 사람들은 선명한 색을 선호한다. 세련된 사람들은 옷이나 물건 등을 고를 때 선명한 색을 좋아하지 않는다"라고 말했다. '흰색일수록 아름답다'는 빙켈만의 왜곡된 생각은 유럽 제국주의 국가들의 식민화 정책이 본격적으로 진행되면서 만연해진 인종주의, 서구 우월주의를 뒷받침하는 미학적 근거가 되었다.

정작 빙켈만이 그토록 열렬하게 숭배했던 고대 그리스인과 로마인은 피부색을 기준으로 차별을 하지 않았다. 고대 그리스의 역사학자 헤로도토스Herodotos는 피부가 검은 이집트인을 지중해 세계에서 가장 우수한 문명을 가진 뛰어난 민족이라고 평했다. 이집트인을 흑인이라고 할 수 없지만, 이집트 문명은 아프리카 문명이었고 흑인 파라오가 등장한 적도 있었다. 그리스인은 피부색이 검은 그들을 흑인이나 유색인으로 인식했다. 헤로도토스는 에티오피아에서 온 흑인들을 보고 세상에서 가장 키가 크고 잘생겼다고 말하기도 했다. 고대인은 근대 유럽인이 흑인에 대해 가졌던 편견이나 우월의식이 없었다. 그들의 검은 피부는 건강과 지적 능력, 문명과 연관된 것으로 간주되었다. 제국 내 수많은 종족을 통합해야 했던 로마 역시 피부색이나 인종을 문제시하지 않았고, 로마 체제에 순응하는 시민이라면 누구나 차별 없이 수용했다.

고대 세계는 색으로 가득 차 있었다. 대리석, 테라코타, 청동 조각품은 물론 파르테논 신전 같은 고대 신전도 모두 생생하고 풍부한 색채로 칠해져 있었다. 이 사실은 기록물로 남아 있으며 고대의 작품들에서 발견한 안료의 잔해로도 입증되었다. 사실 브링크만이 채색 조각에 대한 충격적인 발표를 하기 오래 전부터 미술 관계자들은 진실을 알고 있었다. 19세

기 초, 고대 유적지 발굴 작업이 체계적으로 이루어지면서 이미 고대 신전 부조와 조각상들이 채색되어 있었다는 사실이 드러났기 때문이다. 그러나 당시엔 그 누구도 오랫동안 유럽의 미학 체계 속에 깊숙이 자리 잡은 백색 신화를 깨려 하지 않았다. 고고학자와 박물관 전시기획자들은 고대 유물의 색의 흔적을 외면했다. 전시 전에 조각상의 흙이나 먼지를 말끔히 털어냈고, 이 과정에서 그나마 남은 색도 사라졌다. 다만 빙켈만이 구축한 '백색의 미학'에 집착하며 자신들이 믿고 싶은 것을 바탕으로 주장을 펼쳤던 것이다. 그들은 진실이 아니라 목적에 부합하는 미학을 원했다. 심지어 백색 조각에 의문을 제기하고 고대 조각의 채색을 주장하는 이들은 해고되기도 했다. 이리하여 채색 조각의 비밀은 오랫동안 베일 속에 가려져 있었던 것이다.

이제 우리 모두가 사랑한 거짓말, 백색 신화는 깨졌다. 고대 조각이 채색되었다는 것은 학계에선 이미 일반적으로 받아들여진 학설이다. 관람객들은 키치^{kitsch}*한 느낌을 주는 복원 조각들 앞에서 충격을 받을지도 모른다. 그러나 이 채색 조각상들이 지금 우리에게 이상하게 보인다면, 거꾸로 고대 그리스인들에게는 하얀 조각들이 어떻게 보였을지 상상해 보라. 그들에게는 채색되어 있지 않은 흰 대리석 조각상이 미완성 작품으로 보이거나 매우 이상하게 느껴지지 않을까? 물론 복제 모형의 색상이 고대의 그것과 정확히 같은 것은 아니다. 대리석이 아닌 석고 복사본의 경우 안료를 흡수하면서 색감이 다르게 표현되기 때문이다. 원작이 복원 조각에

* 조악하거나 값싸 보이는 것. 모조품, 혹은 대량 생산된 저질 상품.

서 보이는 조잡한 색채가 아니라 세련된 색으로 제작되었기만을 바랄 뿐이다.

　백색 조각의 신화는 눈앞에 있는 것을 있는 그대로 보기를 거부하고 보고 싶은 대로 보려는 욕망과 편견에서 비롯된 것이다. 사람들은 자신이 알고 믿어왔던 것을 무너트리는 새로운 것을 쉽게 받아들이지 못한다. 미술뿐이랴! 지금 우리는 세상을 있는 그대로 보고 있는 것일까? 스스로 알고 있다고 생각하고 옳다고 믿는 그 모든 것들이 과연 그러할까?

피그말리온은 오래오래 행복했을까?

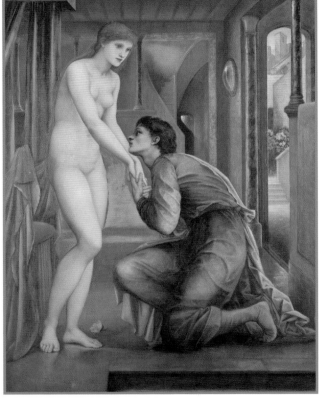

에드워드 번존스, 「피그말리온 Ⅳ: 영혼을 얻다」, 1875~1878년, 버밍엄 박물관&미술관, 영국 버밍엄

인형에게 욕망과 기대를 투사하다

몇 년 전 한 카자흐스탄 남성이 리얼돌과 결혼식을 올리는 영상을 SNS에 게재해 화제가 되었다. 한 일본 남성은 리얼돌과 쇼핑하거나 산책하고 성생활을 하는 일상을 공개하기도 했다. 어떤 프랑스 여성 과학자는 3D 프린터로 제작한 로봇과 사랑에 빠졌다. 그녀는 로봇과 약혼 상태에 있다며 프랑스에서 사람과 로봇 간 혼인이 허용되면 결혼하겠다고 밝혔다. 리얼돌Real Doll은 주로 여성의 몸을 재현한 실리콘 재질의 말랑말랑한 피부와 관절을 가진 인형으로, 러브돌이나 섹스돌 등 다양하게 불린다. 최고급 리얼돌은 형상이 매우 사실적이고 촉감이 뛰어나서 얼핏 보기에는 사람 같기도 하다. 심지어 인공지능을 탑재한 리얼돌은 간단한 대화가 가능하며 감정적 반응도 한다. 리얼돌은 점점 진화하고 있다.

리얼돌의 창시자 피그말리온

•

리얼돌은 현대 산업 사회의 발명품 같지만 사실 역사적으로 그 뿌리가 깊다. 최초의 리얼돌은 17세기 네덜란드 선원들이 긴 항해 때 성적인 용도로 사용하기 위해 제작되었지만, 리얼돌에 대한 아이디어 그 자체는 훨씬 더 오래되었다. 3000년 전 고대 그리스의 피그말리온 이야기까지 기원이 거슬러 올라가니 말이다. 피그말리온 신화와 현대의 리얼돌 현상은 타인을 나와 동등한 개체로 인정하고 사랑하는 게 아니라, 자신의 욕망과 기대를 투사하고 충족시키는 대상으로만 본다는 점에서 매우 닮아 있다.

그리스 신화에 나오는 키프로스의 왕 피그말리온은 모든 여자는 매춘부처럼 음탕하다는 여성 혐오에 빠져 있는 인물이다. 평생 결혼하지 않기로 결심한 그는 자신이 상아로 조각한 아름답고 순결한 여인상을 사랑하게 된다. 피그말리온은 사랑의 여신 아프로디테에게 대리석 조각상을 사람으로 변하게 해달라고 간절히 기도했고 여신은 소원을 들어주었다. 창백한 피부가 분홍빛 온기를 띠고, 손목에서 맥박이 팔딱팔딱 뛰자 그는 어둠 속에서 한 줄기 광채가 번쩍이는 듯한 환희를 맛본다. 표면적으로는 꿈꾸던 여인을 얻은 것으로 보이나, 실상은 이기적인 나르시시즘을 충족하는 순간이다.

에드워드 번존스Edward Burne-Jones(1833~1898년)는 19세기 영국의 미술운동인 라파엘전파Pre-Raphaelite Brotherhood에 영향을 받은 화가다. 라파엘전파는 존 에버렛 밀레이John Everett Millais, 단테이 게이브리얼 로세티Dante Gabriel Rossetti 등

영국 화가들이 주도한 화파로, 사실주의, 인상주의와 함께 19세기 유럽의 미술사조를 구성했다. 라파엘로^{Raffaello} 로 대표되는 전성기 르네상스 양식의 고전적이고 아카데믹한 그림을 반대하고, 1400년대 이탈리아 예술의 강렬한 색감과 사실적 묘사로의 회귀를 추구했다. 여기서 '라파엘 이전 Pre-Raphaelite'이라는 명칭이 유래한 것이다. 낭만주의에 영향을 받은 라파엘 전파는 특히 중세 문화에 열광했는데, 산업 문명 시대가 잃어버린 순수와 숭고함이 중세에 있다고 생각했기 때문이다. 번존스 역시 19세기 산업화로 인한 물질 문명으로부터 도피하여 꿈의 세계에 안착하고자 했다. 그는 고대 신화와 중세 문학에서 소재를 빌려와 낭만적이고 신비로운 분위기의 세계를 그렸다.

번존스는 피그말리온 신화를 서사 순서대로 묘사한 4부작을 두 차례에 걸쳐 제작했다. 첫 번째 시리즈는 1860년대에, 두 번째 시리즈는 1875년에서 1878년 사이에 작업했다. 이 연작에서는 피그말리온이 이상적인 여성을 구현한 조각상을 만들기 위해 골똘히 생각하는 장면, 자신이 창조한 조각상과 사랑에 빠지는 장면, 아프로디테가 대리석상을 살과 피가 흐르는 여성으로 만들어주는 장면, 마침내 상아 조각이 피그말리온의 아내 갈라테이아가 되는 장면 등이 쭉 이어진다. 「영혼을 얻다」는 두 번째 시리즈 중 마지막 그림이자 연작의 하이라이트다. 피그말리온이 생명을 얻은 갈라테이아의 발밑에 무릎을 꿇은 채 경이에 찬 눈빛으로 올려다보고 있다. 반면 여인의 시선은 그에게서 비켜나 초점 없이 먼 곳을 향하고 있는 것을 볼 수 있다.

유부남인 번존스는 마리아 잠바코라는 여성과 사랑에 빠져 동반자살까

에드워드 번존스의
두 번째 「피그말리온」 연작

1

2

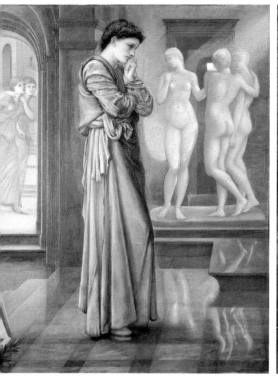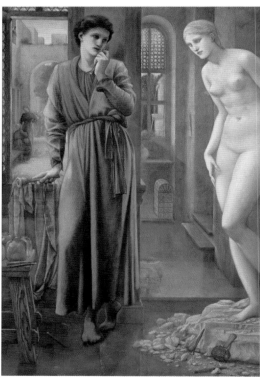

1. 에드워드 번존스, 「피그말리온과 갈라테이아 I: 마음이 갈망하다」, 1875~1878년, 버밍엄 박물관&미술
 관, 영국 버밍엄
2. 에드워드 번존스, 「피그말리온과 갈라테이아 II: 손을 거두다」, 1875~1878년, 버밍엄 박물관&미술관,
 영국 버밍엄

3 4

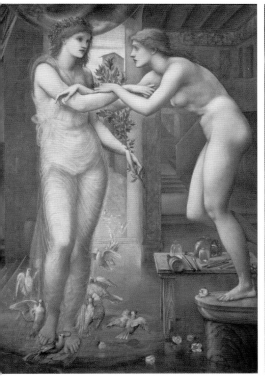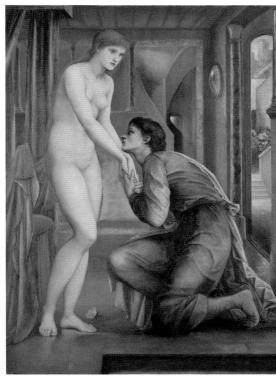

3. 에드워드 번존스, 「피그말리온과 갈라테이아 III : 여신이 생명의 빛을 주다」, 1875~1878년, 버밍엄 박
 물관&미술관, 영국 버밍엄
4. 에드워드 번존스, 「피그말리온과 갈라테이아 IV : 영혼을 얻다」, 1875~1878년, 버밍엄 박물관&미술
 관, 영국 버밍엄

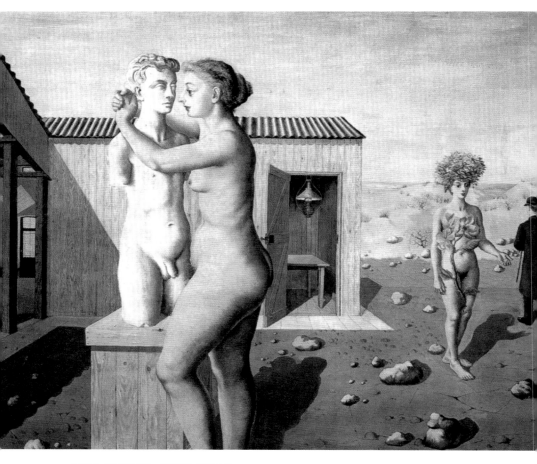

폴 델보, 「피그말리온」, 1939년, 개인 소장
© Foundation Paul Delvaux - Sint-Idesbald - SABAM Belgium / SACK 2023

지 시도할 정도로 번뇌에 찬 열정에 휘말린 인물이었다. 갈라테이아의 모델도 잠바코였다. 그녀는 신화 속 갈라테이아처럼 완벽한 그리스계 미인이었다고 한다. 그러나 결국 둘의 사랑은 결국 깨지고 번존스는 아내에게로 돌아갔다. 그림 속 커플과는 달리 그 자신은 비극적인 피그말리온이었다.

한편, 벨기에의 초현실주의 화가인 폴 델보^{Paul Delvaux}(1897~1994)는 피그말리온 신화를 뒤틀어 버린다. 그의 작품 「피그말리온」에는 모래 언덕과 허름한 나무 오두막이 있는 황량한 배경 속에 남자 조각상을 다정하게 포옹하는 여자 피그말리온이 등장한다. 남자들만 원하는 연인 상이 있는 것이 아니다. 여자들도 마찬가지니, 피그말리온이 반드시 남자일 필요는 없지 않은가. 거의 100년 전에 그려진 이 그림은 현실에서 꿈의 남자를 찾지 못해 스스로 여성 피그말리온이 된 21세기의 그 프랑스 과학자를 예언하는 듯하다.

리얼돌과 행복할 수 있을까?

•

현대인은 복잡하고 피곤한 관계에 지쳐 있다. 우리 시대, 우리 사회는 점점 번잡한 대면적 관계를 피하려 든다. 혼자의 시간과 자유를 즐기려는 개인주의적인 성향이 점차 강해지고 있다. 얼굴을 맞대기보다는 전화가, 전화로 목소리를 주고받기보다는 문자가 편하다. 서로 부대껴야 하는 인간관계보다 반려동물이 좋고 혼밥 혼술이 편하다. 이런 이유로 사람들은

사랑과 결혼에 있어서도 같은 종을 회피하고, 다른 종류의 사랑을 찾아나서고 있는 게 아닐까? 젊은 세대의 연애와 결혼 기피 현상도 심해지고 있다. 반려동물이든 리얼돌이든 간에 자신의 이기적 욕망에 거슬리지 않기 때문에 사랑하는 것이다. 리얼돌을 찾는 것은 인형이 아무것도 요구하지 않고 순종하기 때문이다.

아직까진 리얼돌을 찾는 이들이 극소수에 불과하지만, 가볍게 웃고 넘어갈 일은 아니다. 영국의 미래학자 이언 피어슨^Ian Pearson^은 2016년 발간한 '미래의 섹스' 보고서에서 2050년이면 로봇과의 성관계가 사람 간의 성관계보다 더 일반적인 현상이 될 것이라고 주장했다. 실제로 AI 기술이 탐욕스러운 자본주의 시스템과 결합해 성인용 로봇 시장은 갈수록 커지고 있고, 앞으로 점점 더 많은 사람이 기웃거리게 될 것이다. 지금은 남성의 성적 판타지를 충족시켜 주는 데 초점이 맞춰져 생산품 중 여성 형상이 절대 우위를 차지하지만, 다양한 종류의 남성 리얼돌과 영화「AI」의 지골로 같은 섹스로봇도 출시되고 있다. 이제 여성 남성 누구나 피그말리온이 될 수 있다. 피그말리온은 자신이 직접 갈라테이아를 조각했지만, 현대의 피그말리온들은 공장에서 제작한 제품을 산다. 구매자는 인종, 피부와 머리카락 색깔, 체형 등 원하는 유형의 리얼돌을 선택할 수 있다. 외모를 마음대로 고를 수 있을 뿐 아니라 인간관계가 초래하는 어떤 갈등도 걱정할 필요 없이 뜻대로 다룰 수 있다. 일방적 관계다.

그렇다면 리얼돌은 현대 남녀 피그말리온들의 꿈을 실현해준 것일까? 그리스 신화의 피그말리온은 일단 환상적인 아내를 얻었다. 하지만 그의

이야기의 결말이 백설공주나 신데렐라처럼 '오래오래 행복하게 살았습니다Happily Ever After'였을까? 아니다. 갈라테이아는 고대 그리스의 가부장제 사회 가치를 투영한 창조물일 뿐이다. 피그말리온의 조각상은 아름답지만 자아가 없다. 주인을 만족시키기 위한 도구에 불과하다. 갈라테이아가 진짜로 인간이 되었다면, 피그말리온의 자기중심적이고 이기적인 사랑을 달가워하지 않았을 것이다. 번존스 그림 속 갈라테이아의 공허한 눈빛이 말해주듯이.

실제 현실에서도 피그말리온이 있었다. 18세기 영국의 시인이자 반노예제 운동가인 토머스 데이Thomas Day라는 사람이었다. 완벽한 아내를 찾아 나선 그는 보육원에서 사브리나라는 여자아이를 데려와 10년간 혹독한 훈련을 시킨다. 읽기와 쓰기, 철학, 물리학, 역사를 비롯해 가정주부로서의 책무까지 가르치는 등 자신이 원하는 여성을 만들기 위한 체계적인 계획을 실행했다. 그러나 결국 사브리나는 그의 아내가 되기를 거부하고 자아를 찾아 떠났다. 작가 조지 버나드 쇼George Bernard Shaw는 신화를 소재로 희곡 『피그말리온』을 썼는데, 여주인공 일라이자 역시 또 다른 피그말리온이었던 히긴스를 떠나 자기의 길을 간다. 결과적으로 신화 속 피그말리온도, 18세기의 피그말리온 토머스 데이도, 희곡 『피그말리온』의 히긴스 박사도, 모두 완전한 상대를 찾는 데 실패한 셈이다. 실제의 인간 동료를 두고 사물인 리얼돌을 사랑의 대상으로 삼으려는 21세기 피그말리온들은 어떨까? 이들은 사랑까지는 아니더라도 최소한 정신적으로 리얼돌이나 섹스로봇에 만족할 수 있을까? 인형의 보드랍고 매끈한 실리콘 피부 이면에 숨어 있는 텅 빈 영혼의 공간에서 무언가를 찾을 수 있을까?

이런 정서적 차원의 문제와는 별개로 섹스가 종의 번식으로 이어지지 않고 성적 쾌락의 충족에만 그친다면 우리 사회는 어떻게 될까? 기존의 결혼과 출산, 가족제도가 지속될 수 있을지, 가족과 사랑의 개념은 어떻게 새로 정의돼야 하는지 등의 난제들도 산적해 있다. 인간은 수십만 년 동안이나 무리를 지어 살면서 서로 협동하는 사회적 동물인 유인원류의 특성을 지닌 이른바 '털 없는 유인원Naked Ape', '인간 유인원Ape Man'으로 살아왔다. 오랜 시간 협력과 공감을 통해 종을 유지해 온 호모 사피엔스는 분절된 개인들의 디스커넥트Disconnect 사회에서 살아남기 위해서 이제 어떻게 변화해야 하는 것일까.

라파엘전파의 그림 속 판타지아

1848년, 영국 왕립 미술 아카데미 학생인 윌리엄 홀먼 헌트^{William Horman Hunt}와 존 에버렛 밀레이는 단테이 게이브리얼 로세티와 함께 라파엘전파를 결성한다. 왕립 미술 아카데미는 엄격한 고전주의 양식에 기반한 역사화를 그리는 정형화된 엘리트 화가를 양성하려고 했다. 역사화는 역사적 사건을 주제로 한 그림으로, 신화나 종교적 소재도 포함되는 장르다. 이에 반발한 세 명의 젊은 예술가들은 아카데미가 고수하는 보수적이고 기교에 치우친 역사화에 반발하여 새로운 미술운동을 시작했다. 그들은 전성기 르네상스 이전의 소박하면서도 순수한 미술로 돌아가자는 기치 아래 선명한 색채와 극사실주의적인 세밀한 묘사를 추구했다. 아름답고 시적이며 상징적 세계를 주제로 하여, 주로 고대 신화나 중세 문학, 셰익스피어 문학에서 영감을 받아 그림을 그렸다. 이후 에드워드 번존스나 존 윌리엄 워터하우스, 존 콜리어 등이 라파엘전파에 호응해 유사한 양식으로

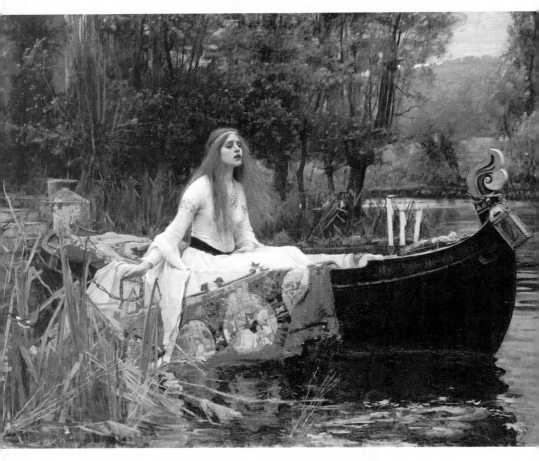

존 윌리엄 워터하우스, 「샬롯의 여인」, 1888년, 테이트 브리튼, 영국 런던

작업했다. 그러나 라파엘전파는 오래 가지 못했다. 19세기 등장한 사실주의와 인상주의에 밀려 1850년대 중반쯤 미술사에서 사라졌다.

비록 순수회화 분야에서는 큰 반향을 일으키지 못했지만, 라파엘 전파의 유산은 미술공예운동, 아르누보 등과 같은 공예·디자인 분야에 계승되었다. 공예가 윌리엄 모리스^{William Morris}와 함께 미술공예운동을 했던 번존스의 경우, 회화뿐만 아니라 태피스트리, 보석, 조각, 도자기, 가구와 스테인드글라스 디자인 등의 작업을 하면서 라파엘전파의 기조를 이어 나갔다.

라파엘전파의 화가들은 18세기 산업혁명과 대영제국의 탐욕스러운 자본주의 체제에 의해 세상이 타락했다고 생각했다. 꿈과 환상을 모두 잃은

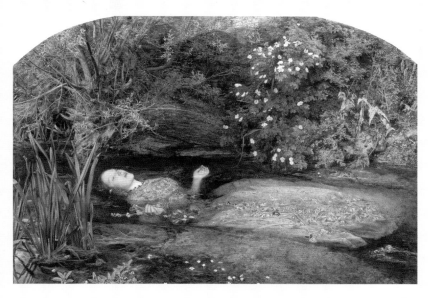

존 에버렛 밀레이, 「오필리아」, 1851~1852년, 테이트 브리튼 미술관, 영국 런던

채 도덕적으로도 망가진 이 세계에서 예술가의 임무는 현실로부터 탈출구를 제공하는 것이라고 여겼다. 그들은 마법 같은 세계에 빠져들었고, 신화의 인물들로 가득 찬 낭만의 세계를 그렸다. 밀레이가 그린 「오필리아」는 햄릿의 연인이었던 오필리아의 비극적인 죽음을 주제로 한다. 아름답지만 실성한 처녀가 갖가지 야생화와 풀더미에 둘러쌓인 채 물 위에 누워 노래를 부르고 있다. 로세티의 「레이디 릴리트」는 길게 흘러내린 풍성한 머리카락을 가진 팜 파탈의 원조 릴리트를 나른한 표정의 관능적 여성으로 표현한다. 릴리트는 유대 신화에 나오는 아담의 첫 아내이자 이브보다 앞선 최초의 여성이다. 서구 문화권에서는 남성을 유혹하는 팜 파탈의 대명사다.

우리 눈에 익숙한 라파엘전파 화가들의 작품을 보면 그들이 무엇을 표현하려고 했는지 잘 알 수 있다. 많은 작품들이 「반지의 제왕」이나 「왕좌의 게임」과 같은 판타지 영화·드라마에서나 볼 수 있는 신비롭고 환상적인 비전을 보여준다. 신화의 인물들로 가득 찬 낭만의 세계는 이후 상징주의, 초현실주의 화가들 모두에게 영감을 주었다.

그러나 20세기 현대 미술은 사실적인 묘사에서 점점 멀어지고 형태와 색채 등의 조형요소나 개념에 중점을 두는 방향으로 나아갔다. 이러한 현대 모더니즘에 밀려 세밀한 사실주의를 지향한 라파엘전파는 높은 평가를 받지 못하게 된다. 최근에는 종종 런던의 테이트 갤러리 주최로 라파엘전파 전시회가 열리며 재조명되고 있다.

단테이 게이브리얼 로세티, 「레이디 릴리트」, 1866년, 델라웨어 미술관, 미국 델라웨어

고다이바는 정말 나체로 마을을 돌았을까?

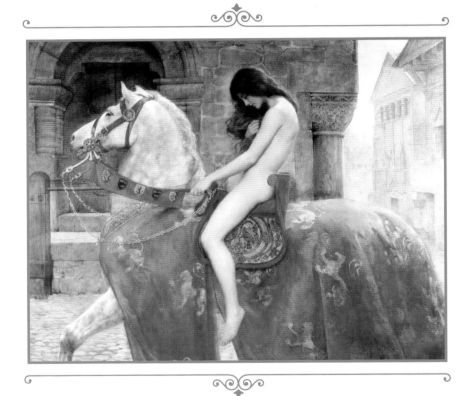

존 콜리어, 「고다이바 부인」, 1898년, 허버트 아트 갤러리 앤 뮤지엄, 영국 코번트리

역사 수업에서 배운 거짓말

역사는 전적으로 사실을 기록한 것이라고 생각하기 쉽다. 그러나 사실이라고 믿었던 역사책의 많은 것들이 '팩트fact'가 아닌 경우가 많다. 고대 그리스 역사가 헤로도토스는 '역사학의 아버지'로 불리지만 한편으로 '거짓말의 아버지'라고도 불린다. 헤로도토스는 여러 지역을 여행하면서 문화, 풍습, 역사에 대한 자료를 수집하고 정리해 서술한 최초의 역사가로 알려져 있으나, 그 과정에서 사료를 왜곡하고 정보 출처를 조작했기 때문이다. 이와 유사한 오명을 쓴 역사가는 헤로도토스뿐만이 아니다.

우리는 콜럼버스$^{\text{Christopher Columbus}}$가 1492년 아메리카 대륙을 처음 발견했고, 이로써 지구가 평평하다고 믿었던 사람들에게 지구가 둥글다는 것을 증명한 혁신적인 개척자라고 배웠다. 그러나 콜럼버스는 아메리카에

도착한 최초의 유럽인이 아니었다. 그보다 500년 앞서 이미 바이킹족이 북미까지 항해해 정착한 기록이 있다. 더 거슬러 올라가면 약 1만 년 전 시베리아에서 베링 육교를 건너 대륙으로 이주한 아메리카 원주민이 최초의 발견자라고 할 수 있다. 지구 구형론 역시 고대 그리스 시대부터 존재했으며 중세에도 성직자를 비롯한 유럽의 지식인 계층 사이에서는 꽤 널리 퍼져 있었다. 그러나 오랫동안 잘못된 역사적 사실들이 수정되지 않아서 교사들은 잘못된 지식을 그대로 학생들에게 가르쳤다. 고대 로마에 대화재가 발생했을 때 네로 황제가 불타는 로마를 바라보며 바이올린을 연주했다거나 아인슈타인Albert Einstein이 수학에 약했다거나 하는 것도 모두 역사의 거짓말이다.

발가벗고 마을을 순회한 에로틱한 성녀

•

또 하나의 멋진 거짓말이 있다. 전라의 고다이바 부인Lady Godiva이 백마를 타고 마을을 한 바퀴 돌았다는 이야기다. 11세기경, 영국 워릭셔주 코번트리 지방에 살았던 귀족 부인 고다이바는 이곳 영주이자 남편인 레프릭 백작이 평민들에게 무거운 세금을 부과하자 인하해 줄 것을 충언했다고 한다. 백작은 농담조로 부인이 완전히 벌거벗고 마을을 돌면 세금을 내려 주겠다고 말했다. 고다이바는 마을 주민들에게 사정을 알리고 정오부터 약 2시간 동안 모든 문과 창문을 닫고 밖을 내다보지 말아 달라고 부탁한 후, 긴 머리카락만으로 알몸을 가린 채 말을 타고 천천히 마을 거리를 돌

았다. 결국 남편은 세금을 감면하겠다고 약속했고 고다이바는 군중의 환호 속에 집으로 돌아갔다.

이 이야기를 그린 대표적인 그림으로는 19세기 빅토리아 시대의 라파엘전파 화가인 존 콜리어John Maler Collier(1850~1934)의 작품이 있다. 화가는 고다이바를 낭만적 히로인으로 이상화하여 묘사했다. 선명한 붉은색 고급 천으로 덮인 흰 말 위, 암적색 자수로 화려하게 장식된 안장에 앉아 있는 늘씬하고 관능적인 고다이바 부인의 알몸이 관람자의 시선을 사로잡는다. 조용히 고개를 숙인 그녀의 얼굴에서는 벌거벗었음에도 불구하고 굴욕감이 아니라 고귀하고 결연한 의지가 엿보인다. 백마는 고다이바의 순수함과 미덕을 상징하기 위한 표상이다. 그녀는 폭정에 항거하고 정숙이라는 중세적 도덕에 담대하게 도전한 여성으로 표현된 것이다. 화가는 그녀의 누드 또한 죄와 유혹의 상징이 아니라 영웅성의 상징으로 묘사하려고 했다. 그러나 벌거벗고 마을을 순회하는 에로틱한 성녀라니! 화가는 과연 용기 있는 여성의 미덕을 보여주려고 한 것일까?

엄격한 도덕주의가 팽배했던 빅토리아 시대 사람들은 누드에 대해 이중적인 태도를 보였다. 세간의 성적 타락에 눈살을 찌푸리면서도 예술에서는 관능적인 묘사를 용인했다. 존 콜리어를 비롯해 대부분의 화가들은 고다이바를 욕망의 대상으로 표현했다. 고다이바는 대부분 누드로 말에 탄 에로틱하고 선정적인 여성으로 그려졌다. 시간이 지남에 따라 그녀는 점점 더 성적 매력이 넘치는 젊고 아름다운 여성으로 묘사되었다. 백성을 위해 용기 있는 행동을 한 독립적이고 주체적인 여성을 상징하는 고다이

1

1. 에드윈 헨리 랜시어,
 「고다이바 부인의 기도」, 1865년,
 허버트 아트 갤러리 앤 뮤지엄,
 영국 코번트리
2. 마셜 클랙스턴,
 「고다이바 부인」, 1850년,
 허버트 아트 갤러리 앤 뮤지엄,
 영국 코번트리
3. 요제프 판르리우스,
 「고다이바 부인」, 1870년,
 안트베르펜 왕립미술관,
 벨기에 플랑드르

바의 누드가 그림 속에서는 음욕의 대상으로 묘사된 것이다. 거의 천 년 동안 고다이바의 전설을 살아 있게 만든 것은 노블레스오블리주를 실천한 감동적인 이야기가 아니라 벌거벗은 몸으로 말을 타고 거리를 누비는 자극적인 스토리 그 자체였다.

'엿보는 톰peeping Tom'이라는 인물은 17세기 무렵 이 이야기에 추가되었다. 마을 사람들 모두 고다이바의 희생 정신에 감동하여 창문을 닫고 밖을 내다보지 않았지만 딱 한 사람, 양복 재단사 톰은 살짝 열린 문 틈새로 부인의 모습을 훔쳐보았다. 그 순간 톰은 눈이 멀어 앞을 못 보게 된다. '엿보는 톰' 이야기는 벌거벗은 여성을 보고 싶어 하는 욕망에 대한 사람들의 죄책감을 투사한다. 애욕의 죄를 지은 그는 벌을 받아 시각을 잃는다. 경건한 기독교인으로서 조심해야 할 성적 유혹에 대한 경고인 것이다. 그런데 에로틱한 누드에 초점을 맞춤으로써 관람자에게 관음증을 유도한 화가들 역시 호기심에 못 이겨 문 밖을 엿보는 톰과 많이 닮았다.

고다이바 이야기는 신화다

•

고다이바 부인은 실제로 중세 시대에 존재했던 인물이다. 고다이바와 레프릭 백작 부부는 수도사들을 위해 베네딕트 수도원을 설립한 종교적이고 경건한 사람들이었다. 중세 수도원은 종종 건물 서쪽에 후원자들의 스테인드글라스 초상화를 넣는다. 코번트리 수도원의 서쪽 스테인드글라스에 있는 긴 금발의 여성은 머리카락 색깔이나 길이로 미루어보아 고다이

바의 초상화로 추측된다. 고다이바 부인이 나체로 거리를 돌아다닌 것에 대한 당대의 기록은 없다. 이 매혹적인 스토리는 그녀가 사망한 지 약 100년 후 세인트 알반스 수도원의 수도사였던 로저 웬도버$^{\text{Roger Wendover}}$의 기록문서 『역사의 꽃들$^{\text{Flores Historiarum}}$』에서 처음 확인된다. 그러나 이 스토리의 출처가 의심스럽고 책 자체도 역사적 정확성이 떨어져 고다이바 이야기도 실제 일어났던 일이라고 보기 어렵다. 수도원이 런던으로 가는 길목에 있었기 때문에 그곳을 오가는 여행자들로부터 들은 민담에 불과할 가능성도 있다. 아마도 누군가의 기발한 상상력으로부터 만들어진 뒤 오랜 세월에 걸쳐 점차 살이 붙어 민간에 구전된 설화일 것으로 추정된다.

백작이 아내에게 전라의 상태로 마을을 돌아다닐 것을 요구했다는 이야기는 어떤가? 사료에 의하면 당시 코번트리 지역은 그녀의 소유였다. 레프릭이 아닌 고다이바가 주민들에게 세금을 부과할 수 있는 사람이었으므로 이야기에 신빙성이 떨어진다. 13세기 노르만 정복 이전의 앵글로색슨 잉글랜드에서는 여성이 토지를 상속받고 소유하며 관리할 수 있는 재산권이 보장돼 있었다. 또한 이야기에서는 레프릭을 농민들을 착취한 냉혹한 영주로 묘사하지만, 많은 역사학자들은 그가 존경받는 지도자였다고 주장한다. 따라서 '발가벗었다'는 것은 실제로 옷을 벗은 게 아니라 화려한 드레스와 값비싼 보석 장신구를 벗어버림으로써 신 앞에서 자신을 낮추고 용서를 빌었다는 의미로 해석하는 것이 합리적이다. 중세 문화에서 부의 축적은 죄악이었기에 부의 표식인 사치스러운 옷과 장신구를 벗는 것은 신에게 속죄하는 방법 중 하나였다. 당시에는 참회를 위해 소매 없는 흰옷을 입고 공공 행렬에 참가하는 풍습도 있었다. 세금을 징수

고디바 초콜릿 매장

해 부를 쌓은 것에 대해 회개한다는 뜻에서 소박한 흰옷을 입은 것이 후에 나체로 와전되었을 가능성이 크다.

고다이바 이야기는 영국과 독일, 스칸디나비아 지역 일부에 존재했던 아주 오래된 이교도 전통에서 유래된 설화일 가능성도 있다. 어떤 역사가들은 이 이야기에서 벌거벗은 풍요의 여신이 말을 타고 마을을 돌며 다산을 기원하는 고대 의식의 흔적을 발견했다. 또 다른 역사학자들은 고다이바의 이야기를 오월제 퍼레이드에서 순결을 상징하는 흰색 옷을 입고 티아라 왕관을 쓴 메이퀸이 봄의 부활을 축하하기 위해 말을 타거나 걷는 풍습과 연관시킨다. 그렇다면 중세 교회가 이교도 여신을 경건한 기독교 성녀로 입맛에 맞게 변형시키는 과정에서 나체, 말, 희생, 신앙심, 노블레스오블리주 등의 개념들이 혼합된 것이 아닐까.

흔히 역사를 합의된 거짓말, 혹은 승자에 의한 기록이라고 한다. 역사는 승자의 미덕을 강조하고 결점은 외면한다. 때로는 전설과 거짓말이 역사로 둔갑하기도 하고 사실이라고 생각했던 사건이 실제로 일어난 적이 없는 경우도 있다. 역사책은 종종 인간의 욕망과 상상, 가치에 의해 재창조된 허구로 채워진다. 극도로 금욕주의적이고 억압적인 성 문화를 가진 중세 시대에 깊은 신앙심을 가진 귀족 여성이 누드로 길거리를 순회했을 리

없다. 민중을 위해 큰 희생을 치른 고다이바 부인 이야기 역시 인간의 상 상력이 만들어낸 '아름다운 신화'다.

이야기가 역사적 사실이든 아니든 영국 코번트리에는 고다이바 부인 의 동상이 세워져 있다. 지금도 그녀를 기념하는 행사들이 열린다. 17세 기 이후, 해마다 여성들이 중세의 고다이바처럼 말을 타고 시내를 지나가 는 퍼포먼스를 한다. 고다이바의 전설은 말 위에 탄 여성 누드의 로고로 유명한 벨기에 초콜릿 제조업체 '고디바'에도 살아 있다. 사람들은 언제나 신화를 믿고 싶어 하고 감동을 원한다.

영국 코번트리 시내에 있는 고다이바 청동상

'황금비'는 거짓말이다!

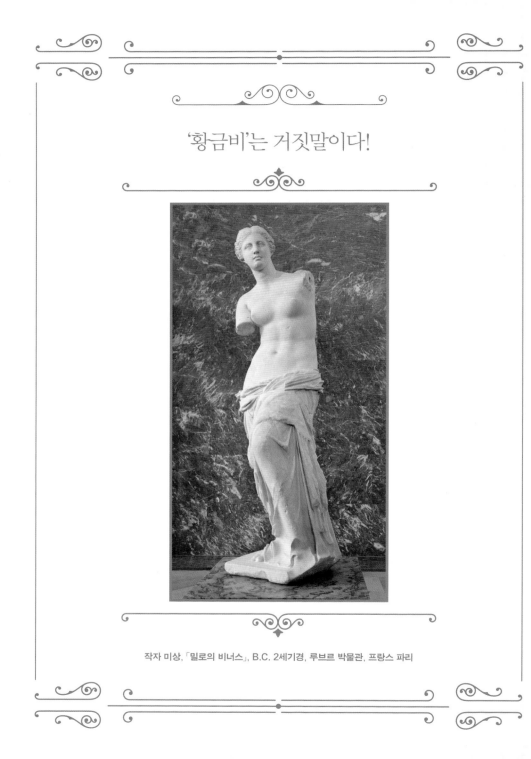

작자 미상, 「밀로의 비너스」, B.C. 2세기경, 루브르 박물관, 프랑스 파리

우리 모두가 사랑한 거짓말 '황금비'

미술사에서 가장 오래되고 굳건한 믿음 중 하나가 '황금비golden ratio' 이론이다. 파르테논 신전과 피라미드같은 건축물부터 「밀로의 비너스」, 「다비드」, 「모나리자」 같은 미술 작품이 황금비율을 갖고 있기 때문에 균형과 조화를 이루고 완벽한 미를 보여준다는 것이다. 이러한 주장은 너무나 광범위하게 퍼져 상식이 되었지만, 사실 황금비가 있다고 알려진 상당수의 사례는 신화에 불과하다.

황금비란 무엇인가? 아래 도표처럼 직선을 둘로 나누는 경우, 긴 부분(a)과 짧은 부분(b) 길이의 비가

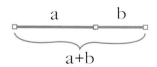

황금비는 (a+b) : a = a : b가 되도록 선을 분할하는 것이다.

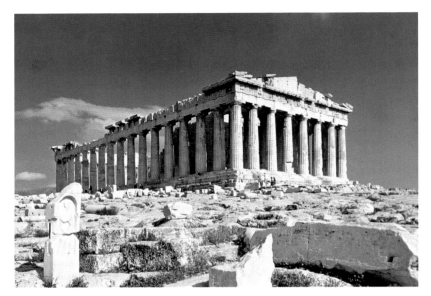

파르테논 신전, B.C. 5세기경, 그리스 아테네

전체(a+b)와 긴 부분(a) 길이의 비와 같도록 분할할 때, 짧은 선분 대 긴 선분 길이의 비는 약 1:1.618이 된다. 바로 이 근사치를 황금비라고 한다.

모나리자와 피라미드, 파르테논 신전에는 황금비가 없다

•

그렇다면 정말 「다비드」상과 「밀로의 비너스」에는 1:1.618의 황금비가 있을까? 스탠퍼드대학교의 수학과 교수이자 세계에서 가장 인기 있는 수학 저술가인 키스 데블린^{Keith J. Devlin}은 황금비가 거짓말이며, 누군가 지어낸 것이라고 주장한다. 이제까지 이들 조각상의 머리에서 배꼽까지의 길

이 대 배꼽에서 발까지의 길이의 비는 1:1.618로 알려져 왔다. 그러나 실제로 측정해보면 다비드가 1:1.535, 밀로의 비너스는 1:1.555이다. 황금비가 아닌 것이다.

「모나리자」는 어떨까? 모나리자 얼굴의 폭과 길이의 비, 혹은 턱에서 코밑까지와 코밑에서 눈썹까지 길이가 1:1.6이므로 황금비율이 있다고 하지만, 실은 황금비 추종론자들이 의도를 가지고 그림에 임의로 그은 선에서 비롯된 가짜 수치다. 또한 1.6은 비슷한 수치일 뿐 황금비도 아니다. 찾으려고 든다면 주변에서 흔히 볼 수 있는 평범한 비율이다. 레오나르도의 또 다른 작품 「최후의 만찬」과 「비트루비우스적 인간」에서도 황금비는 보이지 않는다. 레오나르도는 미술가들이 오랫동안 써 왔던 5:8 정수비를 사용했을 따름이다.

고대 이집트의 피라미드 역시 황금비가 있다고 알려진 대표적인 사례다. 사실 이집트 전 지역에 있는 70여 개의 피라미드 중에서 황금비에 가까운 것은 쿠푸왕의 피라미드 하나뿐이다. 이 대피라미드의 경우, 옆면을 이루는 삼각형의 높이와 밑면인 정사각형의 한 변의 길이의 반의 비를 구하면 약 1.618가 된다. 그러나 우연히 황금비에 근접하는 수치로 지어진 것일 뿐, 처음부터 이 비율을 염두에 두고 정교한 설계도에 의해 건설된 것은 아니다. 쿠푸왕의 피라미드(BC 2560년경)보다 약 1000년 후에 나온 수학책 『아메스 파피루스Ahmes papyrus』(BC 1650년경)에도 사칙연산과 분수, 원과 삼각형 넓이 구하기, 피라미드 부피 구하기 등 매우 흥미로운 수학적 지식이 기록돼 있으나 비율, 또는 황금비에 대한 이야기는 없다. 이 사

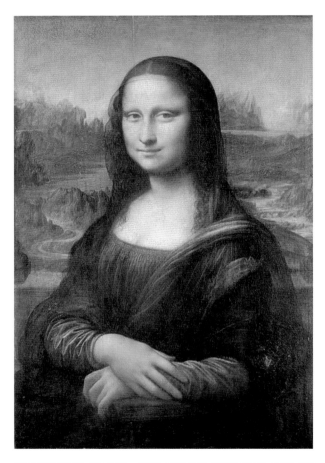

레오나르도 다빈치, 「모나리자」, 1503~1506년경, 루브르 박물관, 프랑스 파리

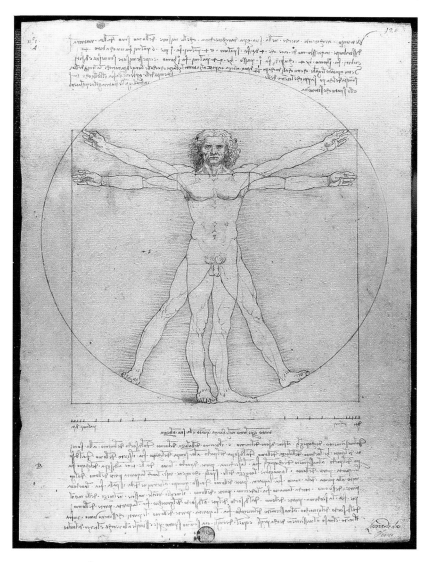

레오나르도 다빈치, 「비트루비우스적 인간」, 1490년, 아카데미아 미술관, 이탈리아 베네치아

료는 대피라미드를 건설할 당시 이집트에 황금비를 계산할 만한 수학적 지식이 없었다는 것을 말해준다. 즉 고대 이집트인은 황금비를 몰랐던 것이다. 따라서 고대 이집트인이 황금비를 사용해 피라미드를 지었다는 것은 불가능한 이야기다.

파르테논 신전에는 황금비가 있을까? 그리스 정부는 1983년부터 현재까지 수십 년째 파르테논 신전을 비롯한 고대 아크로폴리스의 모든 유적과 유물을 복원하는 작업을 하고 있다. 건축학 교수, 고고학자, 토목공학자, 미술사학자 등으로 이루어진 전문가팀은 파르테논 복원 과정의 일환으로 신전 정면의 높이와 길이를 여러 번 반복해 측정했다. 그 결과, 기단의 상단부터 돌림띠(기둥 상단의 장식)까지의 높이와 신전 정면의 가로 길이가 각각 13.73미터, 30.88미터로 그 비율은 1 : 2.249이었고, 지붕 꼭대기까지 높이와 가로길이는 각각 19.73미터, 30.88미터로 1 : 1.565였다. 둘 다 황금비율이 적용되지 않았던 것이다. 파르테논 신전에서 그나마 황금비가 있는 곳은 지붕과 기둥 사이 2단으로 장식된 돌림띠의 한 부분뿐이었다. 결론적으로, 복원팀은 파르테논 신전에 황금비율은 없다고 단언한다.

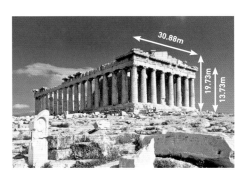

파르테논 신전 복원연구팀이 측정한
파르테논 신전 정면 가로 길이와 건축물 높이의 수치.

그렇다면 어떻게 황금

비 신화가 만들어진 것일까? 황금비 1:1.618은 BC 300년 그리스 수학자 유클리드Euclid가 수학 지식을 집대성한 『원론Stoikheia』에서 비율에 대한 내용을 언급할 때 '양끝과 부분의 비'라는 개념을 소개하면서 등장한다. 16세기 이탈리아의 수학자 루카 파치올리가 이것을 다시 '신성한 비율$^{De\ Divina}$ Proportione'로 표현했는데, 전혀 미학과 연관된 의미로 쓴 것은 아니었다. 또한, 후세 사람들은 레오나르도가 친구였던 파치올리의 영향을 받아 그의 작품에서 황금비를 사용했다고 추론했지만 그것도 사실과 다르다.

한편, 알프레히트 뒤러는 이 '신성한 비율'을 예술 작품에 접목하려고 했고, 독일의 천문학자 요하네스 케플러$^{Johannes\ Kepler}$는 이 비율이 천체 운동에 실재한다고 생각했다. 19세기 독일 수학자 마틴 옴이 이것을 황금비라고 일컬으면서 비로소 이 용어가 탄생했고, 동시대 독일 출신의 미학자 아돌프 차이징$^{Adolf\ Zeising}$은 황금비 이론을 대중화한다. 아돌프 차이징은 황금비가 자연과 예술 영역 모두에 존재하는 보편적 법칙이며, 이 비율에서 완벽한 아름다움이 나오는 것이라고 주장했다. 그의 학설은 많은 사람들에게 영향을 미쳤으며 신화의 토대가 되었다. 이후, 미술평론가들은 건축물과 예술에서 황금비를 찾으려 했고 실제로 존재한다고 믿었다. 이런 가운데 1:1.618이라는 비율은 점차 단순히 수 이상의 신비주의로 포장되었고, 예술품들은 수학의 후광을 입어 종교적 숭배의 대상으로 격상했다.

여행 가이드들은 파르테논 신전 앞에서 황금비에 대해 열변을 토하고, 사람들은 고개를 끄덕이며 비율 때문에 고대 신전이 멋지게 보인다고 생각한다. 교과서에도 정론으로 실리고, 수학자들조차 예술품에서 나타나는 황금비에 대해 글을 쓰고 강연한다. 해외의 한 의류 업체에서는 황금비를

가진 청바지를 제작했다고 주장하며 돈벌이에 이용하기도 했다. 이 청바지를 입으면 황금비 몸매로 보일 것이라고 기대한 수많은 여성들이 구매했지만, 물론 그런 신통한 바지는 있을 리 없다. 어떤 성형외과 의사들은 미남미녀의 얼굴이 황금비를 갖고 있어서 아름답다고 말하기도 한다. 객관적 근거가 빈약한 공허한 주장이다. 미의 기준은 매우 다양하다. 수학적 비율을 만족하는 얼굴이 가장 완벽하다는 견해 자체가 난센스다. 명함이나 담뱃갑, 신용카드, 트럼프, HDTV, 애플사 로고에 황금비가 사용되었다는 통설 역시 엉터리다.

물론 자연의 세계와 미술품 중에서 종종 황금비가 발견되기도 한다. 해바라기 꽃씨의 나열, 식물의 잎차례, 솔방울 비늘 조각에서는 피보나치 수열*과 황금비가 나타난다. 일부 예술가들이 자신들의 예술 작품에서 의도적으로 황금비율을 사용하기도 했다. 20세기 프랑스 건축가 르 코르뷔지에^{Le Corbusier}는 건축에서, 초현실주의 화가 살바도르 달리^{Salvador Dali}는 「최후의 만찬 성사」에서 황금비를 시도했다. 황금비가 미학적으로 아름답다고 생각했기 때문이다. 그러나 사람들에게 황금비의 직사각형과 다른 직사각형들을 보여주고 가장 보기 좋은 것을 고르라고 하면, 사람들은 황금 직사각형이 아니라 각자의 선호도에 따라 선택한다는 결과가 나왔다. 황금비가 있는 형태가 눈을 즐겁게 한다는 증거는 매우 희박하다. 또, 황금비는 세상 모든 것에 적용되는 신비롭고 성스러운 비율이 결코 아니다.

* 1, 1, 2, 3, 5, 8, 13, 21, 34⋯ 이런 식으로 앞의 두 수의 합이 바로 뒤의 수가 되는 수의 배열을 말한다. 피보나치 수열에서 앞의 수로 뒤의 수를 나누면 $1/1=1$, $2/1=2$, $3/2=1.5$, $5/3=1.666⋯$, $13/8=1.625$, $21/13=1.615⋯$, $34/21=1.619⋯$ 이처럼 계산을 진행할수록 결과는 황금비에 점점 가까워진다. 자연계에서 피보나치 수열에 따른 사례들이 종종 나타난다.

특히, 인류의 위대한 건축물이나 걸작으로 평가받는 예술품들에 있다고 믿었던 황금비는 합리적인 방식의 측정 결과 존재하지 않는다는 것이 밝혀졌다.

황금비는 일종의 사이비 과학이지만 여전히 종교적 믿음의 영역 안에 있다. 왜 이렇게 오랫동안 신화가 지속되어 온 것일까? 인간은 세상에서 어떤 패턴을 보고 의미를 찾는 존재이기 때문이다. 불확실성에 질서와 명료함을 부여하고, 무의미한 것을 유의미한 것으로 바꾸고 싶어한다. 미학적 체험은 근본적으로 임의적이고 주관적인 것이지만, 수학적인 것을 갖다 붙여 객관적 아름다움의 근거로 내세우는 이유다.

아직도 많은 사람들이 황금비 찬가를 부른다. 그동안 적지 않은 과학자, 수학자들이 황금비가 거짓이라는 것을 여러 번 증명했지만, 견고한 신화의 아성은 무너지지 않고 있다. 그러나 황금비는 신의 솜씨가 아니라 인간이 창조한 신화다. 쉽게 사라지지 않을 신화.

'암흑의 시대'라고? 중세는 억울하다

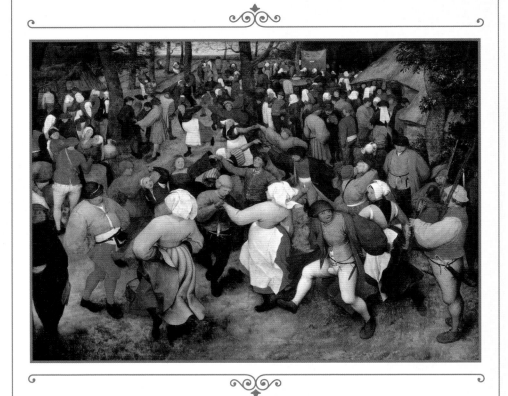

대 피터르 브뤼헐, 「혼인식에서의 춤」, 1566년, 디트로이트 미술관, 미국 디트로이트

중세는 어둡고 기이하고 야만적이지 않았다

우리는 중세*라는 단어에서 대체로 어둠, 야만, 비위생, 흑사병, 마녀사냥 등 온갖 부정적 이미지를 떠올린다. 이런 인식은 고대 문명을 계승한다는 기치 아래 중세를 전면 부정한 르네상스 인본주의와 중세를 미신과 비합리의 시대로 폄하한 18세기 계몽주의 역사관의 영향이다. 그러나 현대의 역사가들은 더 이상 서양 중세를 암흑의 시대로 생각하지 않는다. 중세 시대의 건축물과 미술품, 문헌 자료들은 중세가 어둠의 시대가 아니라는 것을 보여주고 있다. 중세에는 찬란한 기독교 문화가 꽃피었고, 교회와 수

* 중세는 5~10세기를 초기, 11~13세기를 중기, 14~16세기 초까지를 말기로 구분하기도 한다. 14~16세기를 중세 말기 대신 르네상스로 분류하여 근대의 시작으로 보는 것이 전통적인 관점이지만 하위징아Johan Huizinga 등의 역사가들은 중세 말기로 본다. 피터르 브뤼헐의 그림이 그려진 때는 1500년대로, 근대에 가까운 중세 말기 혹은 르네상스 초기이지만 여전히 중세인의 삶의 모습을 보여주고 있다.

도원을 중심으로 신학·고전·법학·문학·의학 연구가 활발히 이루어졌으며, 볼로냐대학과 파리대학 등 최초의 대학들도 등장했다. 우리가 생각하는 것보다 훨씬 여유롭고 활기가 넘친 시대였다. 사람들의 생활 수준 또한 높았다. 물론 중세인들도 기근과 빈곤, 전쟁, 그리고 전염병으로 고통을 받았지만, 그것은 중세 시대의 일부분일 뿐이다. 피터르 브뤼헐의 풍속화를 통해 중세 사람들의 삶의 한 단면을 들여다본다.

우리가 몰랐던 중세인의 즐거운 삶

중세인의 즐거운 삶을 그린 그림들이 있다. 네덜란드의 화가 대* 피터르 브뤼헐Pieter Brueghel the Elder(1525~1569)은 16세기 플랑드르 회화의 대표적인 거장이며, 풍경과 농민을 그린 그림으로 유명하다. 브뤼헐은 종래의 종교적인 모티프에서 벗어난 이런 혁신적인 주제로 17세기 네덜란드 풍속화에 지대한 영향을 주었다. 「혼인식에서의 춤」에서는 음식을 먹고 술을 마시고 춤을 추며 잔치를 벌이는 농민들의 즐겁고 활기찬 생활을 볼 수 있다. 교회와 영주에게 핍박받는 중세인들의 비참하고 칙칙한 이미지와는 거리가 멀다. 좁은 공간에 빽빽이 들어찬 인물들이 정밀한 관찰에 의해 세세히 묘사되어 있다. 중세 복장을 한 125명의 남녀가 야외결혼식에 참석해 신랑 신부를 축하하는 중이다. 신부는 당시 관습대로 검은색 웨딩드레스를 입고 춤추고 있다. 술을 마시는 무리가 보이고 키스하는 커플도 보인다. 맨 앞줄 오른쪽 끝에서 백파이프를 연주하는 음악가와 그 옆에서

춤추는 두 남자는 코드피스Codpiece가 달린 바지를 입고 있다. 코드피스는 중세 시대 남성의 생식기를 보호하려고 솜을 넣어서 만든 보호대다. 재미있게도 코드피스가 과장되게 불뚝 솟아 있는데, 화가는 남성의 왕성한 성적 에너지를 통해 농민들의 건강하고 원초적인 삶의 활기를 표현한 듯하다. 당시 교회는 춤을 사회악으로 여겨 금지했지만, 사람들은 주일마다 교

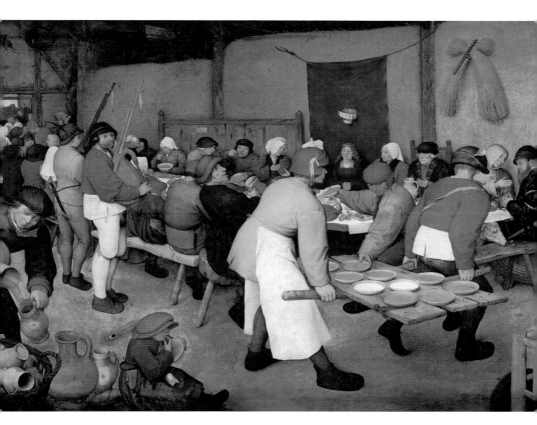

대 피터르 브뤼헐, 「농가의 혼례식」, 1567년, 비엔나 미술사 박물관, 오스트리아 비엔나

회 뜰에 모여 성가 대신 선정적인 연가와 이교도적인 민요를 부르며 춤을 추곤 했다. 심지어 교회는 젊은 남녀가 은밀한 신호와 시선을 주고받으며 사랑을 키우는 장소이기도 했다.

혼인 잔치 그림 속 키스하고 춤추고 사랑을 나누는 커플들

•

「농가의 혼례식」은 대 피터르 브뤼헐의 가장 인기 있고 잘 알려진 작품 중 하나다. 화가는 관람자를 500년 전 플랑드르의 한 마을 헛간에서 열리고 있는 유쾌하고 활기찬 혼인 잔치로 초대한다. 따뜻한 느낌의 빨강과 노랑, 주황으로 채색된 그림은 당시의 평범한 사람들이 어떻게 살았는지 보여 준다. 농민의 삶과 풍속에 관심이 많았던 브뤼헐은 친구와 함께 농민 복장을 하고 마을 장터나 혼인 잔치에 가는 것을 즐겼다. 신부나 신랑의 친척이라고 말하면서 마치 하객인 양 결혼 선물을 들고 결혼식에 참석하기도 했다. 그곳에서 브뤼헐은 농민들의 행동을 세밀하게 관찰했고 이를 자신의 그림에서 정확히 묘사해냈다.

그림 속 장면을 살펴보자. 초대된 사람들이 긴 가대식 테이블에 앉아 먹고 마시고 이야기하고 있다. 하객들 옆에서는 백파이프 연주자가 음악을 연주하는 중이다. 노란색으로 채색된 뒷벽에는 곡물 다발을 갈퀴로 고정해서 매달아 놓았는데, 이는 추수에 감사하고 다산을 기원하는 상징물이다. 중앙의 바로 오른쪽 벽에 걸린 초록색 천 앞에는 뺨을 붉힌 채 눈을 반쯤 감은 신부가 보일 듯 말 듯 미소를 지으며 얌전히 앉아 있다. 캔버스 중

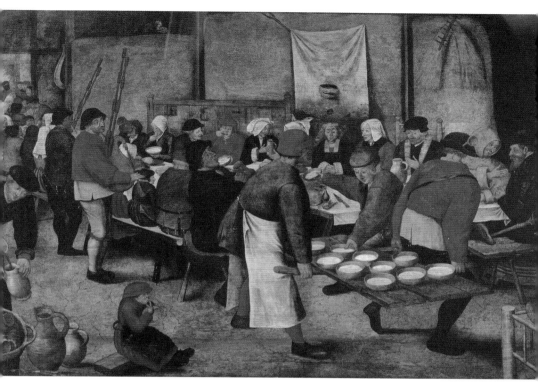

소 피터르 브뤼헐, 「농가의 혼례식」, 1630년경, 도쿄 후지 미술관, 일본 도쿄

앙 부분을 차지한 두 남자는 경첩이 달린 문짝으로 만든 임시 탁자로 노란 수프 그릇을 나르고 있다. 그들 사이에 있는 한 남자는 그릇을 테이블 위로 옮긴다. 그림 왼쪽을 보면 어떤 남자가 작은 주전자에 맥주를 붓고 있고, 어린아이는 바닥에 주저앉아 손가락을 핥고 있다.

1560년대에 인기가 있었던 브뤼헐의 농민 그림은 1600년대에도 여전히 그랬다. 그의 아들인 소小 피터르 브뤼헐Pieter Brueghel the Younger(1564~1638)

역시 화가였기에 농민을 그린 아버지의 작품 여러 점을 모사했다. 그런데 여기서 재미있는 사실을 발견할 수 있다. 모사본에서는 백파이프 연주자가 불룩 튀어나온, 매우 눈에 띄는 코드피스를 착용하고 있다. 아버지의 그림에서는 불룩한 코드피스가 보이지 않는데 왜 아들 화가는 도드라지게 모사했을까? 발기한 듯한 코드피스는 더 자극적인 그림을 노린 아들이 고안한 것이었을까? 적외선 조사 결과, 아버지 역시 원래 툭 불거져 나온 코드피스를 그려 넣었다는 사실이 밝혀졌다. 아마도 나중에 지웠거나 작품 의뢰인의 요청에 따라 없애버린 것으로 보인다. 또 백파이프에 달린 긴 관이 위쪽을 가리키고 있는데, 그곳에는 건초더미 위 어둠 속에 사랑을 나누는 남녀가 희미하게 보인다. 아버지의 그림엔 이것도 눈에 띄지 않지만, 적외선으로 보면 원본 그림도 같은 상황을 연출하는 커플이 보인다. 이것 역시 나중에 덧칠해 삭제했던 것이다. 비록 어떤 이유에서인지 지우기는 했지만, 아버지 브뤼헐은 코드피스나 섹스하는 남녀를 통해 당대 농민들의 생활을 충실하게 기록하려고 했다. 그리고 그 모습은 우리가 일반적으로 알고 있는 신앙심 깊은 중세인이나, 노예처럼 일만 하는 농노가 아니라 삶의 쾌락을 향유하는 즐거운 중세인 것이다.

「농민의 춤」에서는 손을 잡은 한 쌍의 남녀가 백파이프 연주자가 연주하는 음악에 맞춰 춤을 추는 다른 커플 무리에 합류하기 위해 내달리고 있다. 이 날은 성인의 날이어서 성모 마리아 그림이 집 밖에 걸려 있지만, 사람들은 선술집에서 술에 취해 있거나 춤을 추고 있다. 영적인 신앙보다는 물질적이고 세속적인 삶에 집중해 있는 모습이다. 캔버스 왼쪽을 자세

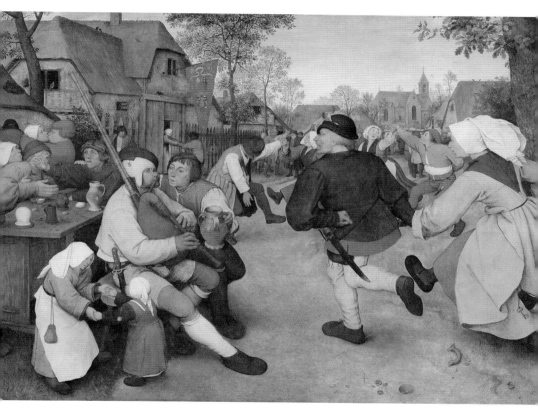

대 피터르 브뤼헐, 「농민의 춤」, 1567년경, 비엔나 미술사 박물관, 오스트리아 비엔나

히 보면 술을 마시며 왁자지껄 떠들어대는 술꾼들 뒤에 꼭 껴안고 입을 맞추는 남녀도 보인다.

대 피터르 브뤼헐이 단순히 당대 보통 사람들의 삶과 풍속을 묘사한 것인지, 아니면 그들의 살아가는 모습을 유머러스하고 따뜻한 시선으로 바라보며 공감했는지, 그것도 아니면 먹고 마시고 춤추는 것을 죄와 타락으로 보고 도덕 강의를 하려고 했는지에 대해서는 의견이 분분하다. 그림에 이러한 모든 요소가 어느 정도 있다고 본다. 대 피터르 브뤼헐은 네덜란드의 저명한 학자와 인본주의자들과 교유한 매우 조용하고 사색적인 지식인이었고, 그의 그림 중 많은 것이 상징적인 의미와 도덕적 측면을 가지고 있다. 동시에 브뤼헐은 종종 예상치 못한 농담과 유머로 사람들을 한바탕 떠들썩하게 웃게 만드는 익살꾼이기도 했다. 게다가 이런 풍속화를 통해 경건한 신앙을 설교하려고 했다고 보기에는 삶을 즐기는 농민들의 일상이 너무나 생생하고 활기차게 묘사되어 있다. 현대인의 눈으로 보기에도 그림 속 중세 사람들의 삶이 어둡고 금욕적이고 야만적으로 보진 않는다. 대 피터르 브뤼헐은 르네상스 미술의 주요 모티프였던 성경과 신화 속의 성인이나 영웅 대신 현실에 눈을 돌려 보통 사람들의 일상생활을 그렸다. 그리고 그가 본 세상은 고전주의 작품에서처럼 이상적 아름다움이나 종교적 경건함으로 미화된 세계가 아니라 철저히 세속적이고 인간적인 삶이었다.

중세인은 현대인과 많이 달랐을까? 우리는 '중세' 하면 종교와 신앙이 강요된 어둡고 음울한 시대를 연상한다. '중세적 광신'이란 말도 떠올린

다. 그리고 우리 시대보다 아주 열등한 시기였다고 폄훼한다. 그러나 정작 우리 주변에서는 이와 유사한 정치적 광신, 종교적 광신, 신념과 확증편향의 광신을 어렵지 않게 찾아볼 수 있다. 놀랍게도 전염병이나 천재지변을 대하는 태도는 그때나 지금이나 별반 다르지 않다. 중세 교회가 역병이나 자연재해, 혜성의 출현을 신의 분노나 천벌로 보았던 것처럼 현대 사회에서도 유사한 방식으로 생각하는 사람들이 여전히 존재한다. 가짜 뉴스에 쉽게 선동되고, 근거 없는 의학 지식과 상술에 휘둘리며, 특정 집단에 대한 차별과 거친 분노에 사로잡히는 성향도 중세 사람들과 비슷하다. 과학기술의 놀라운 발달로 현대 인류는 역사상 유례없는 자부심에 차 있지만, 중세인도 우리도 언제나 비합리적인 사고와 행동을 할 수 있는 나약한 존재일 뿐이다. 기본적으로 종교적 경건주의가 중세 사회를 지배했지만, 그럼에도 불구하고 중세의 보통 사람들은 우리처럼 뜨거운 피가 흐르는 인간이었으며 사는 동안 즐거움과 세속적 쾌락을 추구했다. 누가 중세를 어둠의 시대라고 하는가. 중세는 억울하다.

우리가 알고 있는 비너스가 매춘부라면?

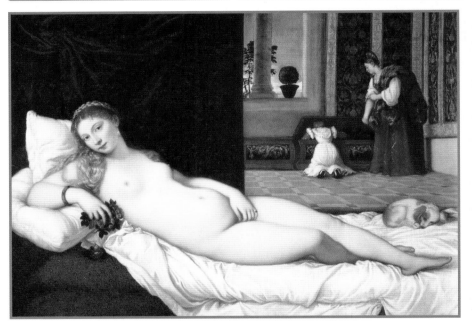

티치아노 베첼리오, 「우르비노의 비너스」, 1538년, 우피치 미술관, 이탈리아 피렌체

쾌락이 필요한 남자와 부와 권력이 필요한 여자, 욕망의 이중주

이탈리아 르네상스가 시작되면서, 중세 회화에서 완전히 사라졌던 그리스 로마 신화의 이교도 여신들이 관능적인 누드로 화가의 화실에 돌아온다. 보티첼리의 「비너스의 탄생」은 르네상스 최초의 누드화다. 그러나 보티첼리의 비너스는 양식화된 곡선의 아름다움을 통해 시적이고 몽환적인 관념의 세계를 표현하는 데 치중했기 때문에 선정적으로 보이지 않는다. 관능적이고 감각적인 비너스의 누드가 비로소 등장한 것은 베네치아에서다. 베네치아 화파의 대표적 화가인 조르조네와 티치아노가 그린 비너스는 비스듬히 기대 누운 자세로, 유혹하는 듯 도발적인 모습이다. 베네치아에서 최초로 관능적 비너스가 등장한 이유는 무엇일까? 왜 유독 베네치아에서 비너스의 누드화가 많이 그려진 것일까?

왜 베네치아에서 관능적인 비너스 누드가 탄생했을까?

•

아마도 당시 베네치아의 시대적, 사회적 배경 때문일 것이다. 16세기 무렵까지 베네치아는 이탈리아의 자유 도시 중 가장 번성한 지중해의 패권국으로서 국제무역의 중심지이자 서아시아와 북아프리카, 유럽을 잇는 거점 도시였다. 이민족을 피해 이주해 온 로마 난민들이 습지대를 간척하여 세운 도시 베네치아는 척박한 환경으로 인해 해외무역만이 살길이었고, 강력한 중앙집권 체제의 국가 주도하에 바다로 진출했다. 15세기 당시에는 선박 3000여 척, 선원 3만 6000명을 보유한 유럽 최고의 해양강국이자 바다의 제국이었다. 막강한 해군력을 보유한 국가의 보호 아래 중개무역으로 벌어들인 엄청난 자금은 도시의 경제적 부뿐만 아니라 문화적 번영도 창출했다. 도시로 쏟아져 들어온 황금과 사치품들을 손에 쥔 부유한 귀족과 상인층은 예술가들을 열정적으로 후원했다. 이리하여 베네치아는 피렌체와 함께 르네상스 미술의 2대 중심지이자 티치아노와 조르조네 등의 거장을 배출한 문화 허브가 될 수 있었다. 베네치아는 국제적 상인과 사업가, 일자리를 찾는 이민자, 이 도시의 문화를 체험하기 위해 온 관광객들로 붐볐다. 16세기 무렵 활기찬 상업 지역이었던 베네치아 리알토 다리 근처에 모여든 사람들을 그린 비토레 카르파초^{Vittore Carpaccio}의 「성십자가의 기적」은 당시의 도시 분위기를 잘 묘사하고 있다.

　진취적인 해양 문화와 상업 문화가 특징인 베네치아는 다른 유럽 국가들에 비해 훨씬 더 세속적이고 개방적이었으며, 성 문화 역시 매우 자유로웠다. 16세기 베네치아 인구 15만 명 중 매춘부가 약 2만 명에 이를 정

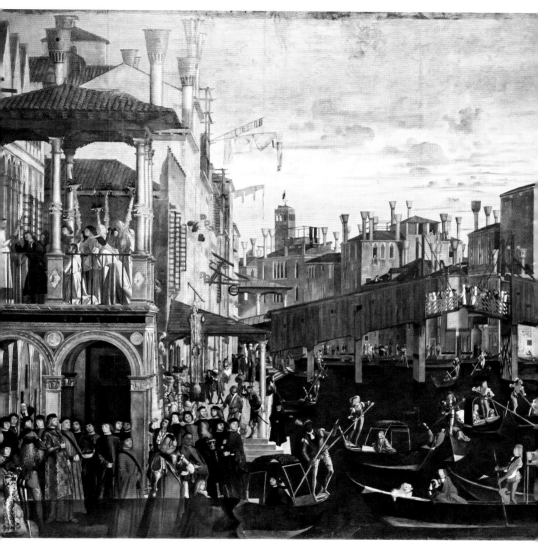

비토레 카르파초, 「성 십자가의 기적」, 1494년, 아카데미아 미술관, 이탈리아 베네치아

도로 성 산업이 호황이었다. 유럽 각지에서 여행객들이 성적 쾌락을 위해 베네치아로 몰려들었다. 특히 베네치아는 지성과 미모를 가진 고급 매춘부들인 '코르티자나 오네스타Cortigiana Onesta'로 유명했다. 매춘부도 계급이 있었다. 이들은 중산층을 대상으로 하는 창녀인 '코르티자나 디 루메'와 리알토 다리 아래에서 몸을 파는 최하층의 '메레트리체'와 구분되었다. '코르티자나'라는 말은 미모와 지성을 겸비하고 예술과 음악에도 능했던, 왕족이나 귀족 등 상류층의 정부나 고급 매춘부를 뜻하는 '코르티잔Courtesan'의 어원이다.

16세기 후반에는 '베네치아에서 가장 명예로운 주요 매춘부 목록'이라는 카탈로그가 발행되었는데, 여기에는 그들의 이름과 주소, 서비스 가격이 적혀 있었다. 이들은 진주나 금, 은으로 장식한 값비싼 드레스를 입고 도시의 패션 트렌드를 주도했다. 베네치아 귀족 여성들은 앞다투어 그들을 모방했다. 육체적 매력과 함께 우아하고 세련된 매너, 예술, 문학, 음악에 대한 높은 교양까지 갖춘 이름난 매춘부들이 귀족 계층 또는 화가나 건축가, 작가 등과 어울리는 문화살롱도 있었다. 이런 자유분방한 사회적 분위기에서 티치아노 베첼리오Tiziano Vecellio(1490~1576)의 「우르비노의 비너스」 같은 작품이 나온 것은 우연이 아니다.

우르비노의 비너스의 모델은 고급 매춘부였다

•

「우르비노의 비너스」는 르네상스 시대 귀족 사회의 결혼의 의미와 기능

에 연관된 작품이라고 알려졌다. 사랑과 관능의 여신 비너스를 그린 이 에로틱한 그림은 부부의 성생활과 출산에 도움이 된다 하여 종종 침실 장식용으로 제작되었다. 여인의 발치에 웅크린 개는 배우자에 대한 충실함을 뜻하며, 뒷배경에서 옷장을 뒤지는 소녀를 내려다보고 있는 하녀는 모성을 상징한다. 여인이 오른손에 들고 있는 장미와 창가에 놓인 도금양나무 화분은 비너스의 상징으로서, 육체적 사랑뿐만 아니라 부부의 영원한 유대를 의미한다. 요염한 자세로 기대 누운 비너스는 사랑스러움과 아름

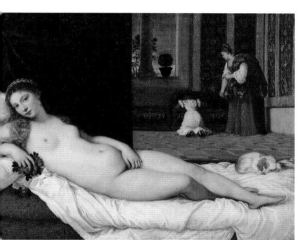

다움을 갖추고 다산의 의무를 수행해야 하는 르네상스 시대의 완벽한 아내상과 관련되어 있다.

그러나 이 르네상스 걸작에는 흥미로운 진실이 숨겨져 있다. 그림의 모델은 1530~1540년대에 명성을 떨친 베네치아의 매춘부 안젤라 델 모로 Angela del Moro로 추정된다. 그녀는 피렌체의 통치자이자 르네상스의 열렬한 후원자로 유명한 로렌초 데 메디치Lorenzo de' Medici의 손자인 이폴리토 데 메디치나 티치아노 등 당대의 저명인사들과 교제한 이른바 '코르티자나 오네스타'였다. 티치아노의 친구이자 작가인 피에트로 아레티노Pietro Aretino는 그녀를 베네치아 최고의 창부이며 '자신의 얼굴에 예의의 가면을 쓰고 음탕함을 숨길 줄 아는 여자'라고 말하기도 했다. 작품의 제목도 원래는 '나체의 여인'이었다. 티치아노는 이폴리토 데 메디치를 위해 순전히 쾌락을 목적으로 한 밀실 감상용 작품을 제작했던 것이다. 그러나 원래 소유주가 요절하자 그림은 우르비노 공작에게 팔렸고, 16세기 미술사가 조르조 바사리Giorgio Vasari가 여인의 정체성을 비너스로 규정함으로써 '우르비노의 비너스'라는 이름이 붙여졌다.

티치아노는 「우르비노의 비너스」에서 오랜 미술사의 규범을 교묘하게 비켜 갔다. '정숙한 비너스'라는 뜻의 '베누스 푸디카Venus Pudica'는 고대 그리스 조각가 프락시텔레스Praxiteles가 비너스상의 공식으로 정립한 이래 모든 예술가들이 누드화를 그릴 때 따라야 하는 서양 미술의 전통이었다. 비너스의 누드는 수줍은 듯 오른손으로는 가슴을, 왼손으로는 국부를 가려 행실이 바르고 순수하다는 것을 보여줘야 했다. 그렇지 않으면 예술이 아닌 외설로 간주되었기 때문이다. 그런데 티치아노는 여인의 가슴을 가리지

도 않았을 뿐 아니라 심지어 자위 행위를 암시하려는 듯 손가락을 구부려서 음부를 만지는 것처럼 그렸다. 게다가 한쪽으로 고개를 약간 돌려 관람자를 빤히 쳐다보는 여인의 노골적인 눈빛에는 음탕한 유혹과 에로티시즘이 적나라하게 드러난다. '베누스 푸디카'의 대범한 변형이다.

이렇게 보면 「우르비노의 비너스」는 비너스의 몸을 빌려 신화로 포장한 욕정과 음란함을 내뿜는 포르노그래피이며, 여인은 상류층 남성의 눈요기를 위한 일종의 16세기 핀업 걸$^{Pin\text{-}up\ Girl}$이라고도 할 수 있다. 미국 소설가 마크 트웨인$^{Mark\ Twain}$은 「우르비노의 비너스」를 보고, "세상이 소장한 가장 역겹고 비도덕적이며 외설적인 그림"이라고 혹평했다. 그는 「우르비노의 비너스」가 아무리 여신의 모습으로 가장했더라도, 그 본질은 '유혹하는 여인'이라는 것을 정확히 간파한 것이다.

르네상스 시대, 상류층 남성들은 성적 매력에 덧붙여 교제와 대화의 즐거움을 줄 수 있는 지적인 매춘부를 원했다. 매춘부들은 육체적 아름다움과 교양으로 엘리트 남성의 욕구를 충족시켰고, 그 대가로 물질적 풍요로움과 사회적 지위를 얻었다. 그러나 권력 있는 남성에게 기생한 결과로 얻은 것들이었기에, 제아무리 학식과 교양이 높고 용모가 아름답다고 하더라도 나이가 든 이후 그녀들의 삶은 결코 쉽지 않았다. 남성의 후원이 없이는 유지될 수 없는 인생이었기 때문이다. 그들은 언제나 논란의 중심에 있었고 때때로 맹렬한 공격을 받았다.

당대 최고의 코르티자나 오네스타인 베로니카 프랑코$^{Veronika\ Franko}$는 남성을 유혹하는 마법을 사용했다는 악의적인 무고로 종교 재판에 회부되

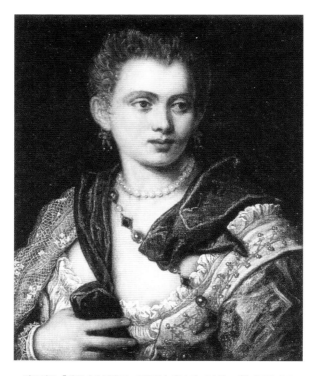

틴토레토, 「베로니카 프랑코」, 1575년, 우스터 미술관, 미국 매사추세츠

었고, 이로 인해 그녀의 명성은 돌이킬 수 없을 정도로 손상되어 일을 접어야 했다. 매독에 감염됐다는 근거 없는 소문에 맞서 싸우기도 했다. 일명 '자페타'로 불린 안젤라 델 모로는 31명의 남자들에게 집단 강간당한 뒤 배에 실려 베네치아로 돌려보내진다는 '자페타의 31명'이라는 포르노 시집의 주인공이 되는 모욕을 당했다. 일부 역사가들은 시집에 서술된 사건이 당시 안젤라가 실제로 겪었던 일이라고 주장한다. 안젤라에게 구애했던 베네치아의 귀족 로렌초 베니에가 거부당하자 앙심을 품고 복수하

려고 꾸민 강간 폭행 사건이라는 것이다. 그리고 후에 이 사건을 빗댄 시를 써서 출판하여 안젤라를 조롱한 것이라고 한다. 이 폭력적이고 여성혐오적인 시에서 묘사한 것이 사실에 근거한 것인지 아니면 베니에의 상상력의 산물인지는 정확히 알 수 없다. 어느 쪽이든 시집은 그녀의 명성과 봉사 가격을 심각하게 손상했고, 무엇보다 마음에 지울 수 없는 상처를 입혔다.

이렇듯 사회는 이들 고급 매춘부에게 이중잣대를 적용했다. 코르티자나 오네스타가 겉으로는 화려한 삶을 누린 것 같아 보이지만, 본질적으로 그들은 비난과 경멸의 대상이었다. 위선적이고 편협한 베네치아 남성들은 이율배반적인 가치관을 품고 있었다. 매춘부에게는 음탕한 성적 욕망을 투사할 비너스를, 아내와 딸에게는 성모 마리아의 모습을 원했던 것이다. 한편 코르티자나 오네스타는 자신들이 가진 육체적 정신적 자산 모두를 이용해 부와 권력, 명성을 얻으려고 했다. 그들은 각각 자신들의 욕망에 따라 관계를 맺고 이득을 주고받았던 것이다.

르네상스는 근본적으로 그 목적이 그리스 로마 문명을 부활시키는 것이 아니었는지도 모른다. 이상적인 고대 문명으로의 복귀와 인간중심주의라는 미명 아래서 인류 역사에 일관되게 흐르고 있는 본능적인 욕망을 다시 표출하고 싶었을 뿐이었는지도. 중세 시대는 지나치게 억압적인 성문화를 가지고 있었다. 오랫동안 억눌려 온 쾌락에 대한 욕구는 새로운 시기, 르네상스 정신과 함께 급격히 세속화된 베네치아에서 봇물이 터졌다. 이런 흐름 속에서 매춘 사업 역시 성황을 이루었던 것이다. 사실 중세

1000년간의 엄격한 종교적 금욕주의는 인간의 본성을 부정하는, 너무도 비현실적인 것이 아니었을까?

티치아노의 그림 시 '포에지'

티치아노 베첼리오(1490~1576)

티치아노는 16세기 베네치아 르네상스의 대표적인 화가다. 화려하고 풍부한 색상 사용과 질감 표현에 중점을 둔 베네치아 화파의 지도자로서 유럽 전역에서 명성을 떨쳤고, 교황을 비롯해 각국의 왕족과 귀족들로부터 수많은 작품 의뢰를 받았다.

그는 국제적인 고객을 유치한 최초의 화가였다. 특히 신성로마제국의 황제이자 에스파냐 국왕인 카를 5세로부터부터 무한한 신임을 받았는데 백작 작위를 받고 궁정화가로 기용될 정도엿다. '작은 별들 가운

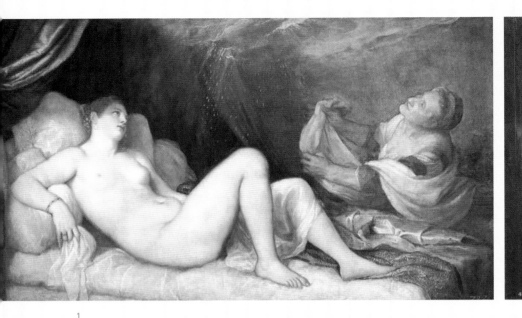

1

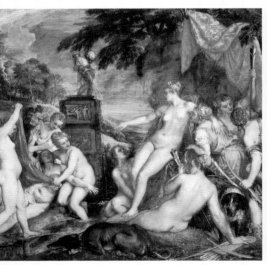

4

5

1. 티치아노 베첼리오, 「다나에」, 1554~1556년, 앱슬리 하우스 웰링턴 컬렉션, 영국 런던
2. 티치아노 베첼리오, 「비너스와 아도니스」, 1554년, 프라도 미술관, 스페인 마드리드
3. 티치아노 베첼리오, 「페르세우스와 안드로메다」, 1554~1556년, 월리스 컬렉션, 영국 런던

2

3

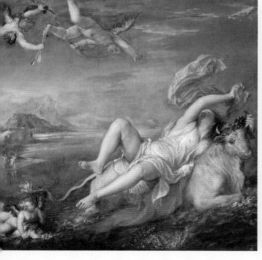

6

7

4. 티치아노 베첼리오, 「디아나와 칼리스토」, 1556~1559년, 내셔널 갤러리, 영국 런던
5. 티치아노 베첼리오, 「디아나와 악테온」, 1556~1559년, 내셔널 갤러리, 영국 런던
6. 티치아노 베첼리오, 「에우로페의 강탈」, 1560~1562년, 이사벨라 스튜어트 가드너 미술관, 미국 보스턴
7. 티치아노 베첼리오, 「악테온의 죽음」, 1559년 이후, 내셔널 갤러리, 영국 런던

데 있는 태양'이라고 할 만큼 그의 위상은 대단했고, 당대에는 미켈란젤로 다음으로 평판이 높은 예술가였다.

티치아노의 천재성은 초상화, 풍경화, 역사화, 종교화 등 모든 회화 장르에서 나타났다. 초상화에서는 인물의 성격과 심리를 꿰뚫어 캔버스에 나타냈으며 종교화에서는 아름답고 매력적인 젊은 마돈나에서부터 예수의 죽음으로 깊은 슬픔과 고통에 빠져 있는 성모 마리아에 이르기까지 넓은 스펙트럼 안에서 능숙하게 묘사해냈다. 신화를 그린 그림에서는 고대의 환상적인 이교도 세계나 관능적인 여성 누드를 통한 강렬한 에로티시즘을 보여주기도 한다. 그의 탁월한 재능은 「성모 승천」, 「우르비노의 비너스」, 「성스러운 사랑과 세속적인 사랑」 등 헤아릴 수 없이 많은 명화에서 발휘되었다. 또한 티치아노의 작품들은 깊고 오묘한 색상 사용과 함께 뛰어난 기교의 붓 터치로도 유명하다. 그의 화법, 특히 색채 처리는 동시대 화가들만이 아니라, 페테르 파울 루벤스Peter Paul Rubens, 앙투안 와토Antoine Watteau, 외젠 들라크루아Eugène Delacroix에 이르는 다음 세대의 화가들에게도 큰 영향을 미쳤다.

티치아노는 화가인 동시에 훌륭한 이야기꾼이었다. 카를 5세에 이어 그의 후계자 펠리페 2세의 후원까지 받게 된 티치아노는 1551년부터 1562년까지 10년간 그를 위해 '포에지Poesie' 연작을 그렸다. 의뢰인이 예술가에게 일일이 주문 조건을 제시하던 이전의 관행과 달리, 펠리페 2세는 주제 선택을 비롯하여 그림 일체에 대한 권한을 티치아노에게 줌으로써 무한한 신뢰와 존경심을 보여주었다. '포에지' 연작은 고대 로마시인 오비디우

스의 시집인 『변성이야기^{Metamorphoses}』에 나오는 신화 이야기에 영감을 받아 제작되었다. 「다나에」, 「비너스와 아도니스」, 「페르세우스와 안드로메다」, 「디아나와 칼리스토」, 「디아나와 악테온」, 「에우로페의 강탈」, 「악테온의 죽음」 등 일곱 가지 주제로 구성된 '포에지' 연작은 티치아노 최고의 결작으로 평가되고 있다.

시가 언어를 통해 환상을 불러일으킨다면, 티치아노의 그림은 시각적 이미지를 통해 우리를 마법의 세계로 이끈다. 티치아노 스스로 이 시리즈가 '그림으로 쓴 시라는 의미'로 '포에지'라고 명명했다. 연작은 매혹적인 자연 풍경과 함께 등장인물들이 펼치는 사랑과 욕망의 드라마를 보여준다. 만지면 그 촉감이 느껴질 것 같은 육감적인 여성의 피부는 티치아노 특유의 세련된 회화 기술과 풍요로운 색상으로 표현되어 관람자의 관음증적 시선을 끈다. 이 신화적 인물들의 세계에는 행복, 걱정, 수치심, 절망, 고뇌, 공포와 같은 인간의 본질적인 감정이 모두 표현돼 있다. 티치아노는 화가로서 최고의 영광과 명예를 누리다가 88세에 페스트로 세상을 떠났다.

'못생김'은 악하고 열등한가?

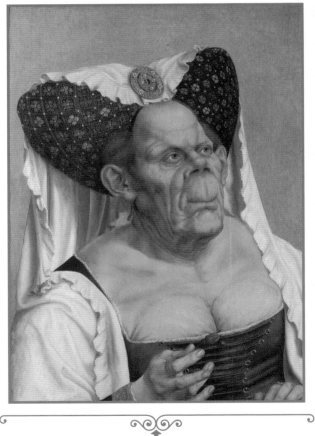

캉탱 마시, 「추한 공작부인」, 1513년, 내셔널 갤러리, 영국 런던

기괴하고 못생긴 것에 취한 화가들

이 작품은 '늙은 여자' 혹은 '추한 공작부인'이라는 제목으로 불린다. 그림 속에는 드레스를 차려입고 하트 모양의 머리 장식인 에스코피옹^{escoffion}으로 꾸민 늙고 추한 노부인이 있다. 양쪽 검지손가락에 금반지를 끼고 오른손에는 장미 꽃봉오리를 들고 있다. 이마는 울퉁불퉁 기형적인 모양이고, 얼굴과 목은 주름지고 탄력이 없으며 치아는 대부분 빠진 듯하다. 격자무늬와 자수가 정밀하게 묘사된 에스코피옹 위에 아름다운 황금 브로치로 고정된 흰색 베일은 어깨까지 드리워져 있다. 노부인의 추한 외모는 화려한 상류층 복장이나 보석과 미묘하게 어긋난 느낌을 준다. 깊이 파인 드레스로 인해 드러나있는 노화된 젖가슴과 못생긴 얼굴은 구애를 상징하는 붉은 꽃과 도무지 어울리지 않는다. 이 때문에 「추한 공작부인」은 젊

은 처녀처럼 옷을 입고 구혼자를 유혹하려는 늙은 여성의 허영심을 풍자
한 그림으로 해석되었다.

　캉탱 마시^{Quentin Massys}(1466~1530)는 16세기 플랑드르 화가로, 도덕적 의
미를 내포한 풍자적인 캐리커처 스타일의 인물 묘사로 잘 알려져 있다.
물질적 탐욕과 허영심의 경계, 겸손하고 종교적인 삶은 캉탱 마시가 추구
해 왔던 주제였다. 미술사학자들은 그가 친구였던 르네상스 인본주의자
에라스무스^{Desiderius Erasmus}의 영향을 받았을 것으로 추정한다. 인간의 갖가
지 어리석음을 풍자한 에라스무스의 에세이『우신예찬』에는 '나이가 들
었어도 여전히 교태를 부리며, 거울에서 떨어질 줄 모르고, 역겹게 쭈그러
진 젖가슴을 드러낸 여자들'을 조소하는 내용이 있다. 이런 맥락에서 보면
「추한 공작부인」은 신랄한 풍자화다.
　한편 공작부인의 신체적 특성을 의학적으로 면밀하게 분석한 한 외과
의사는 그녀가 패깃병으로 인해 흉한 얼굴을 갖게 되었을 거라고 주장했
다. 19세기 영국 외과의사 제임스 패깃^{James Paget}이 발견한 패깃병은 뼈에
염증이 생기고 변형되는 질환이다. 비정상적으로 짧은 코, 아치형의 콧구
멍, 긴 윗입술, 넓은 쇄골과 이마에서 이 병의 징후가 보인다. 이 가엾은
노파는 끔찍한 질병으로 낙인찍히고 조롱당하는 삶을 살았으리라. 그녀
의 기괴한 얼굴이 질병 때문이라는 것을 안다면, 이 여성을 비웃음이 아
닌 연민의 눈으로 보게 된다.
　화가는 분명히 희귀병을 앓고 있는 노부인을 발견하고 그림의 완벽한
모델이라고 생각했을 것이다. 그의 시대에는 그로테스크한 것을 묘사한

그림과 조각상이 인기 있었기 때문이다. 부유층 사이에서는 기묘하고 진기한 물건을 수집하는 취미가 유행했다. 기괴한 것에 대한 탐닉은 당시의 시대적 감성 혹은 취향이었다. 추한 외모를 가진 사람들 역시 흥미와 관심의 표적이었다. 중세와 르네상스 시대에는 추한 외형을 가진 이들을 일종의 인간 가고일^{gargoyle}(괴물석상)로 여겼다. 화가는 그림 주문을 받아 생계를 이어야 했으므로 고객의 요구에 부응해야 했다. 캉탱 마시의 「추한 공작부인」도 이러한 사회적 배경 속에서 탄생했을 것이다. 캉탱 마시나 그림을 의뢰한 사람은 희귀한 질병을 가진 이 여성에게 호기심을 갖고, 기이한 형상의 사람들이 세상에 존재한다는 것을 예술 작품으로 남겨 기록하고 싶었을 것이다.

미술사학자 언스트 곰브리치^{Ernst Gombrich}가 말했듯 '인도주의적인 시대 이전에는 왜소증 장애인(난쟁이), 신체적 장애나 기형을 가진 사람, 독특하고 기괴한 골상은 사람들에게 그저 호기심의 대상이었고 깜짝 놀라서 처다보게 되는 그런 것'이었다. 장애와 기형은 괴상하고 추악한 것으로 인식되었고 질병이나 신체의 결함을 가진 사람들은 희롱과 농담에 시달렸다. 추한 외모는 괴상함, 괴물, 장애 등과 동의어로 쓰였다. 당시에는 이들에 대한 연민과 공감, 배려라는 현대적인 윤리 가치가 없었다.

못생김은 악의 표상?

미켈란젤로와 레오나르도도 자주 이런 그림을 그렸다. 르네상스 시대의

예술가들 중 상당수가 그로테스크한 인물 캐리커처에 특별한 관심을 가졌다. 알브레히트 뒤러^{Albrecht Dürer}, 피터르 브뤼헐, 히에로니무스 보스 등의 화가가 이런 종류의 그림을 그렸는데, 이들은 탐욕이나 교만, 허영과 같은 인간의 악을 우화적으로 묘사하기 위해 그로테스크한 얼굴을 사용했다. 당대 사람들에게 못생긴 외관은 천형이자 악의 표상이었던 것이다.

레오나르도가 빨간 분필로 그린 「그로테스크한 머리」는 「추한 공작부인」과 매우 유사하다. 과거 수 세기 동안은 상대적으로 덜 알려진 북유럽 예술가인 캉탱 마시가 레오나르도의 드로잉을 모사했을 것이라고 추정되었다. 그러나 최신 연구에 따르면, 마시와 레오나르도가 예술 작품을 서로

1 2

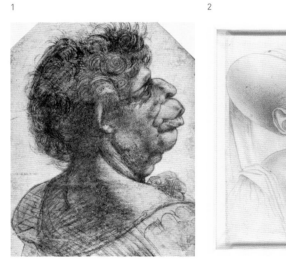

1. 레오나르도 다빈치, 「그로테스크한 머리」, 16세기경, 크라이스트처치, 영국 옥스퍼드
2. 레오나르도 다빈치, 「그로테스크한 머리」, 16세기경, 윈저성 로열 컬렉션, 영국 런던

히에로니무스 보스, 「두 사람의 머리
캐리커쳐」, 15세기 후반, 보이만스
판뵈닝언 미술관, 네덜란드 로테르담

주고받으며 교류했고, 레오나르도(혹은 그의 제자)가 캉탱 마시의 그림을 모
사한 것이라고 한다. 이 사실은 당시 예술가들 사이에서 그로테스크한 그
림에 대한 흥미와 공감대가 널리 퍼져 있었음을 말해준다.

못생김은 한때 불법이었다

•

중세와 르네상스 시대뿐일까? 불과 100년 전, 미국의 많은 대도시에서는
못생김이 불법으로 취급되었다. 『이상한 나라의 앨리스』 같은 판타지 동

화에나 나올 법한 이야기지만 놀랍게도 사실이다. 1881년, 시카고 시의회는 도시의 거리나 공공장소에서 질병이나 장애가 있거나 팔다리가 없는 사람, 어떤 신체 기형이 있어 보기 흉하거나 역겨움을 주는 사람들이 돌아다니지 못하게 하는 이른바 '어글리 로Ugly Law'를 통과시켰다. 그들이 공공장소에서 돌아다닐 경우 무거운 벌금이 부과되었다. 1880년대 당시로서는 거액인 몇십 달러의 벌금을 물리거나 구빈원에 강제 수용하기도 했다. 어글리 로는 장애인, 거지, 부랑자를 겨냥해 거리에서의 구걸을 근절하려고 만들어졌다. 그 시대의 많은 사람들이 지역의 거리를 깨끗하게 유지하고 사회를 개선하기 위해서 이 법이 필요하다고 생각했다. 언론도 장애인에 대해 비인간적인 관점으로 기사를 썼다. 당시 미국의 주요 일간지 《시카고 트리뷴》은 '반쯤 인간인 끔찍한 괴물들이 길에 나서서 자선을 구걸하는 것은 보기 싫은 광경'이라며, '기형인 사람을 보는 것이 연약한 여성에게 충격과 공포를 주어 심각한 위험을 초래할 수 있다'는 내용의 기사를 썼다. 시카고에서 경찰관이 이른바 '못생긴' 거지를 체포하는 일은 1950년대에야 사라졌지만, 어글리 로는 1974년까지 공식적으로 존속했다.

우리는 「추한 공작부인」과 레오나르도의 「그로테스크한 머리」를 보면서 질병과 장애에 온정적이지 못했던 그 시대 사람들을 야만적이라고 생각한다. 100년 전 사람들에게는 평범한 것이었던 어글리 로에 대해서도 매우 이상한 법이라고 말하며, 우리는 그때보다 훨씬 더 깨어 있고 인도주의적이라고 자부한다. 하지만 오늘날에도 나이 듦과 아름답지 않은 외

모는 여전히 혐오와 비웃음의 대상이다. 노인을 의미하는 '틀딱'이나 매우 못생겼다는 뜻의 '존못' 같은 혐오와 차별 언어가 난무한다. 외모 품평을 놀이로 여기는 사회적 풍토는 만연하며, 외모 비하를 개그 소재로 하는 TV 예능 프로그램도 쉽게 찾아볼 수 있다.

'못생김'에 대한 경멸의 대척점에는 과도한 미모 찬양이 있다. 좋은 외모는 '우월한 유전자'니 '착한 몸매'니 하며 치켜세워진다. '못생김'은 악하고 열등하다는 뜻인가. 현대는 이전 시대보다 법과 제도에 있어서는 확실히 진보한 것 같다. 지금은 장애나 특이한 외모를 가진 이들을 호기심의 대상이나 조롱거리로 삼는 것은 잘못된 것이라고 생각하는 사람들이 대부분이다. 어글리 로 같은 비인간적인 법도 사라졌고, 장애인의 권리를 보호하는 법안도 제정되어 있다. 그러나 사람들의 정신과 의식은 종종 과거로 회귀하는 듯하다. 외모에 관한 한 여전히 견고한 편견과 차별의 아성에서 벗어나지 못하니 말이다.

더 알아보기

플랑드르의 숨겨진 대가, 캉탱 마시

캉탱 마시(1466~1530)

캉탱 마시는 16세기 초 플랑드르 화가다. 플랑드르는 현재의 벨기에와 네덜란드 일부를 아우르는 지역이었다. '플랑드르 화파'는 15~16세기 사이, 플랑드르에서 활동한 예술가들과 작품을 의미한다. 15세기에는 얀 반 에이크$^{Jan\ van\ Eyck}$, 한스 멤링$^{Hans\ Memling}$, 히에로니무스 보스, 16세기에는 캉탱 마시, 대 피터르 브뤼헐 등의 거장을 배출했다. '플랑드르 미술'은 이탈리아 르네상스와 또 다른, 북유럽 르네상스 미술을 이끌었다. 이런 전통을 가진 플랑드르 지역은 17세기에 이르러 렘브란트$^{Rembrandt\ Harmensz\ van\ Rijn}$와 루벤스, 그리고 페르메이르Johannes

Vermeer 같은 최고의 미술 거장들을 탄생시킨다. 그러나 오늘날 그들에 비해 캉탱 마시의 이름은 잘 알려져 있지 않다. 당대 플랑드르 화파의 리더이자 최고의 명성과 부를 누렸던 캉탱 마시는 누구인가?

캉탱 마시는 플랑드르의 안트베르펜에서 대장장이의 아들로 태어났다. 아버지와 마찬가지로 대장장이가 되기 위해 직업훈련을 받다가 화가의 딸과 사랑에 빠진 뒤 화가가 되었다. 대장장이보다 화가가 더 멋진 직업이라고 생각하는 연인의 환심을 사기 위해서였다는 이야기가 있다. 그의 전기 작가는 마시가 대장장이 일을 하기에는 너무 병약하고 체력이 부족했기 때문에 화가로 전업한 것이라고 한다.

북유럽은 전통적으로 보수적인 지역이었고, 15~16세기 르네상스 시대에도 종교적 성향이 무척 강했다. 마시 역시 성녀나 성 가족, 그리스도를 담은 경건한 종교화를 많이 그렸다. 한편으로는 인간의 추악한 면이나 비도덕적인 사회를 날카롭게 풍자하는 초상화나 풍속화도 그렸다. 그의 대표적인 그림이자 런던 내셔널 갤러리에서 가장 인기 있는 그림 중 하나인 「추한 공작부인」과 함께 대중적으로 가장 잘 알려진 「환전상과 아내」는 고리대금업자의 세속적이고 물질적인 욕망에 대한 도덕적 비판의 메시지를 담고 있다. 이렇듯 부와 물질에 대한 탐욕을 비판했음에도 불구하고, 1530년 벨기에 앤트워프에서 소위 '땀을 흘리는 병'(전염병)으로 사망할 때까지 그는 매우 부유하고 성공한 화가로 살았다. 중세에서 근대로 넘어가는 시기, 캉탱 마시는 아마도 그 시대의 다른 사람들과 마찬가지로 부의 축적에 대해 중세의 종교적 죄책감과 근대의 세속적 욕망을 둘다 품

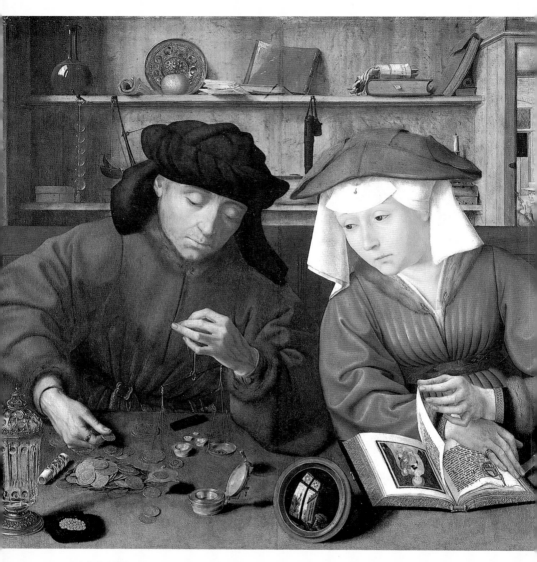

캉탱 마시, 「환전상과 그의 아내」, 1514년, 루브르 아부다비, 아랍에미리트 아부다비

캉탱 마시, 「에체 호모」,
1526년, 베네치아 총독궁,
이탈리아 베네치아

캉탱 마시, 「어울리지 않는 연인들」, 1525년, 워싱턴 국립 미술관, 미국 워싱턴 D.C.

캉탱 마시, 「슬픈 그리스도」, 1520년대, 로스앤젤레스 카운티 미술관, 미국 로스앤젤레스

은, 다소 양가적인 태도를 가졌던 것 같다.

그의 풍자화를 보면 마치 풍자 만화^{cartoon}에 등장할 것 같은 그로테스크하거나 익살맞거나 사악해 보이는 얼굴들이 자주 보인다. 십자가형을 받으려 끌려가는 슬픈 얼굴의 예수 뒤에 있는 군중의 표정이라든지(「에체 호모」) 매춘부와 함께 있는 노인의 얼굴(「어울리지 않는 연인들」)은 추악함과 악덕의 표상이다. 당시 많은 화가들이 기형과 기괴한 외모의 인물 드로잉에 관심을 가졌듯이, 마시의 그림에서도 그로테스크한 얼굴의 인물들이 자주 나타난다. 마시는 등장인물의 성격과 감정을 표현하기 위해 많은 노력을 기울였다. 그 결과 인물들의 탐욕과 욕정을 드러내는 표정을 잘 묘사해 세속적인 인간들의 면면을 날카롭게 포착해냈다.

한편 「슬픈 그리스도」에서는 살을 뚫는 가시 면류관을 쓴 그리스도가 육체적 고통으로 인해 눈물을 흘리며 괴로워하는 표정이 매우 인상적이다. 위대하고 성스러운 인물을 인간적인 모습으로 표현했기 때문이다. 이렇듯 인물을 이상화하는 경향이 있는 시대에 모델의 개성과 성격을 사실 그대로 보여준다는 점이 그의 특징이다. 이 작품은 연민과 공감을 불러일으키는 표정의 생생한 묘사 덕분에 일부 비평가 사이에서는 레오나르도의 「살바도르 문디」보다도 낫다는 평도 받고 있는 수작이다.

마시는 플랑드르 회화의 전통인 세밀한 사실주의적 묘사를 이어받은 한편, 르네상스의 고전적인 미술에서도 감화를 얻어 두 양식을 결합하여 플랑드르 미술사에서 대담한 전환점을 이루었다. 이것이 그가 당대 플랑드르 지역에서 가장 영향력 있는 화가 중 한 명이 된 까닭이다.

그때는 명예로웠지만 지금은 이상한 직업, 헨리 8세의 변기 보좌관

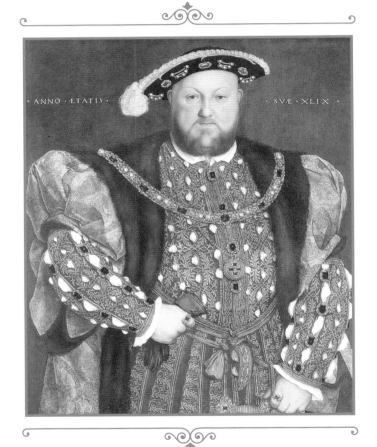

한스 홀바인, 「헨리 8세 초상화」, 1540년, 국립 고대미술관, 이탈리아 로마

군주의 배변 시중을 든 '왕의 남자들'

영국의 헨리 8세(1491~1547)는 유럽 역사에서 가장 유명한 왕 중 하나일 것이다. 영국 왕좌에 앉았던 인물들 중 가장 카리스마 넘치는 강력한 통치자로 알려져 있기도 하다. 한편 헨리 8세는 영국 국교회를 통해 종교개혁을 단행하고 절대왕정을 확립한 강력한 군주이자 수많은 정적과 반대자를 처형하고 공포정치를 행한 폭군이기도 했다. 또한 그의 삶은 선정적인 스캔들과 흥미진진한 스토리로 가득 차 있다. 한 남자로서 그는 부드러운 연인이자 좋은 남편이었지만 성격이 변덕스러워 사랑이 식으면 연인이든 아내든 쉽게 버리고 잔인하게 대했다. 자신의 두 번째 아내이자 왕비이기도 했던 앤 불린을 참수시켰고, 그 뒤에도 아내를 넷이나 더 두었다. 심지어 자신의 딸인 메리 1세나 엘리자베스 1세 같은 공주들까지도

사생아로 만들었다가 복권시키고, 왕위계승권도 줬다 빼앗다 하는 등 가혹하게 대했다. 젊은 시절엔 188센티미터 정도의 장대한 체격을 지닌 미남자였던 그는 말타기와 무술을 즐긴 만능 스포츠맨이었고, 국민들에게는 대체로 강하고 호탕한 왕으로 알려져 있었다.

위풍당당 헨리 8세

•

한스 홀바인Hans Holbein the Younger(1497~1543)이 그린 헨리 8세의 초상화는 그의 힘과 권위를 잘 표현하고 있다. 홀바인은 알브레히트 뒤러, 루카스 크라나흐Lucas Cranach와 함께 16세기 독일 르네상스를 대표하는 화가로 서양미술사를 통틀어 최고의 초상화가 중 한 사람이다.

화가는 헨리 8세의 네 번째 결혼을 기념해 이 초상화를 그렸다. 신부는 독일의 작은 나라인 클레페 공국에서 온 앤이었다. 파란색 배경에는 '그의 나이 49세'라는 문장이 새겨져 있다. 화면을 가득 채운 사각형의 몸통과 위풍당당하고 자신감이 넘치는 자세, 관람자를 정면으로 응시하는 단호해 보이는 얼굴은 힘과 권위, 그리고 절대적 존재감을 드러낸다. 가슴팍에 둥글게 걸쳐진 목걸이와 모자의 아치 형태는 후광과 같은 이미지를 주는 동시에 사각의 몸통과 조화를 이루며, 그 리듬은 팔과 벨트의 원으로 이어진다. 금, 진주, 깃털로 꾸며진 모자와 자수, 보석 등으로 정교하게 장식된 화려한 의상은 그의 부와 지위를 보여준다. 왼손은 그림 우측 아래의 칼집을 잡고 있는데, 그가 보유한 군사력을 과시하는 듯하다. 홀바인은

실크, 브로케이드, 모피 등 다양한 직물로 만든 더블릿Doublet(15~17세기 유럽에서 유행한 남자 윗옷)의 질감을 완벽하게 표현했고 칼과 보석도 매우 정밀하게 묘사했다. 왕관과 왕홀처럼 군주를 상징하는 전통적인 소품들이 없음에도 불구하고 초상화는 그가 당시 영국에서 가장 강력한 사람임을 보여준다. 이렇듯 초상화에서도 보여지듯이 헨리 8세는 실제로 막강한 권력과 카리스마로 영국을 지배했다. 왕의 가장 내밀한 사생활까지 들여다보면, 심지어 배변 행위에서조차 그가 얼마나 절대적 권력을 가지고 있었는지 알 수 있을 것이다.

이상한 직업, 변기 보좌관

•

과거 역사 속에서 환관은 왕의 최측근으로, 식사와 옷시중부터 잠자리와 배변에 이르기까지 지척에서 군주의 일거수일투족을 같이했다. 자연스럽게 문고리 권력, 즉 비공식적인 권력으로 자리 잡는 경우가 비일비재했다. 한국과 중국, 이집트, 페르시아 등 고대 오리엔트 지역과 비잔틴 제국, 오스만 제국에는 환관 제도가 있었으나 유럽 국가에서는 찾아볼 수가 없다. 대신 영국과 프랑스에는 비슷한 역할을 하는 '변기 보좌관$^{groom\ of\ the\ stool}$' 이라는 특이한 직업이 있었다. 이들은 배변 시중뿐만 아니라 환관이 하는 모든 자질구레한 일을 도맡아 했다.

영국 왕실에서는 16세기에서 1901년까지 변기 보좌관이 있었다. 헨리 7세 때 처음 등장한 이 일은 역사상 가장 이상한 직업 중 하나일 것이다.

벨벳으로 싸인 왕의 변기 의자.
아래에는 나무 상자에 둘러싸인
백랍 용기가 들어 있었다.

왕은 '스툴stool'이라고 하는 변기 의자에 앉아 볼일을 봤는데, 이를 시중드는 변기 보좌관은 왕이 끝마쳤을 때 수건과 물이 담긴 대야를 가져다주었다. 또 대변을 세심하게 관찰하고 그날그날 변의 상태에 대해 의사와 상의함으로써 왕의 건강을 살폈다. 왕의 건강 상태는 국가의 안위와 직결되었기 때문이었다. 변기 보좌관이 엉덩이 닦아주는 일까지 했느냐에 대해서는 역사학자들 사이에서도 의견이 분분하지만 그랬을 가능성은 충분하다.

현대인은 사회의 최하류 계층이 이 일을 담당했을 거라고 생각할 것이다. 그러나 놀랍게도 변기 보좌관들은 귀족이나 젠트리 계층의 자제들이었다. 특히 헨리 8세 때 변기 보좌관의 권한이 크게 확대되었다. 왕의 배변 시중은 권력자의 최측근이 되어 부와 명예, 지위를 얻을 수 있는 지름길이었다. 오늘날 우리의 눈에는 더럽고 지저분한 일로 보이지만, 당시 대부분의 귀족들은 이 일을 몹시 선망했다. 명예를 얻을 뿐만 아니라 왕과 친밀한 관계를 통해 정치적 영향력까지 행사할 수 있었기 때문이다. 또한 그 당시 사람들은 군주는 하느님에 의해 선택되었다고 믿었고, 존귀한 자의 배변 행위를 돕는 것이 영광스러운 일이라고 생각했다. 그러니 엎드려서 왕의 엉덩이를 씻어주고 변을 치우는 것도 귀족으로서의 위신과 명망을 보여주는 일이었을 것이다. 이들은 자타 공인 행운을 타고난 귀족이었

다. 왕은 매일 변기에 앉아 비밀스러운 정치 이야기나 개인적 고민거리를 말했으며 그에 대한 조언을 구하기도 했다. 그들은 왕과 가장 근접한 거리에서 접촉할 수 있는 사람들이었다. 왕이 배변을 하는 동안 무방비 상태에 있을 때 자유롭게 접근할 수 있다는 사실은 곧 절대적 신임을 받았다는 것을 의미했다. 그들은 왕의 동반자이자 친구, 형제 같은 존재였다. 변기 보좌관은 왕의 임종시에도 곁을 지켰다.

변기 보좌관들은 공식적인 정치 권력을 갖거나 의회에 참석한 것은 아니었지만 정치에 미묘한 영향력을 행사했다. 궁정 사람들은 그들을 두려워했다. 변기 보좌관은 항상 왕 옆에 머물며 신하들의 비밀이나 나쁜 평판을 전달하고 그들의 운명을 좌지우지할 수도 있는 최측근이었기 때문

헨리 8세의 변기 보좌관들, 앤서니 데니 경(왼쪽)과 헨리 리치 경(오른쪽).

이다. 사람들은 종종 그에게 접근하여 국왕에게 가족의 일자리 등을 청탁했다. 또한 그들은 하루 종일 군주와 함께 지내며 옷을 입고 벗는 일, 침대 정리, 왕의 지출, 신변 보호와 보안 등 일상의 모든 것을 관리했던 개인 비서였다. 변기 보좌관은 높은 급료와 권력을 보장하는 자리이기도 했다. 때때로 왕의 낡은 옷과 가구를 물려받는 특혜도 받았다. 현대인은 헌 옷을 떠올리고 심드렁하겠지만, 왕의 옷은 실크와 벨벳과 같은 최고급 직물에다 종종 금사나 은사, 보석으로 장식되어 있다는 것을 생각해 보라.

헨리 8세는 38년이나 영국을 통치했다. 말년에는 체중이 급격히 늘어 허리 둘레가 무려 54인치였고 체중은 180킬로그램에 달했다고 한다. 역사가들에 의하면, 마상 창 시합 중 낙마해 말에게 짓밟히는 사고를 당했는데, 이 때 입은 뇌 손상이 뇌하수체에 영향을 미쳐 체중이 늘었을 것이라고 한다. 헨리 8세는 이 심각한 부상 이후엔 별다른 신체 활동 없이 하루에 5000칼로리 정도를 섭취했다. 육식과 적포도주 위주의 식단은 그의 몸을 더욱 비대하게 만들었다. 당시 왕실 부엌에서는 수천 마리의 소, 양, 돼지, 사슴 고기가 비축돼 있었고, 차례로 식탁에 올랐다. 빵도 많이 먹었다고 한다. 헨리 8세는 야채는 농민의 음식으로 여겨 좋아하지 않았다. 많이 먹는 것이 남성다움을 나타낸다고 생각했던 시대였다. 그 또한 엄청난 대식가이자 미식가였다. 자연히 배설량도 많았을 것이다. 고도비만에다 고혈압, 당뇨병, 만성 다리 궤양, 혈액 순환 불량, 변비 등 전체적으로 건강 상태가 좋지 않아 냄새도 매우 고약했으리라.

동서고금을 막론하고 사람들은 권력에 끌린다. 장자의 '열어구列御寇'에

'치질이 있는 항문을 핥아 수레를 얻다'라는 이야기가 나온다. 명예와 재물을 얻기 위해 더럽고 부끄러운 짓도 마다하지 않는다는 뜻이다. 중국의 춘추전국시대 월나라 왕 구천은 오나라의 왕 부차가 병이 들었을 때 그 변을 맛본 후 완쾌할 것이라고 말해 환심을 샀다. 우리말에도 누군가에게 아첨하고 알랑거린다는 의미의 '똥꼬 빨다'라는 속된 말이 있다. 사실 'kiss up', 'suck up'이라는 영어권의 비속어를 비롯해 세계 각국 언어에는 비슷한 말이 존재한다. 왕의 은밀한 생리 현상을 돕는 대가로 부와 명예를 얻었던 헨리 8세의 변기 보좌관은 이런 비속어를 연상시킨다. 초상화로 그 얼굴이 역사 속에 남아 있는 앤서니 데니와 헨리 리치 같은 변기 보좌관은 당대에는 부와 명예를 누렸지만, 지금은 사람들의 웃음거리일 뿐이다.

힘 있는 사람에게 아부하는 것은 인간 세상의 오랜 처세술이다. 아무리 이성적이고 객관적인 사람도 아부에 약하다. 사람들이 아부를 할 만큼 자신이 힘 있고 중요한 사람이라는 것을 확인시켜 주기 때문이다. 권력자는 살살 비위를 맞추는 아부꾼들에게 둘러싸이기 마련이다. 알랑거리는 달콤한 말에 취약한 인간 심리의 틈새를 파고든 아첨쟁이들이 똥파리 떼처럼 꼬인다. 가벼운 아첨은 순탄한 사회생활을 위한 생존전략일 수 있으나 누가 봐도 메스꺼울 정도로 권력자에게 아첨을 해대는 말이나 행위는 대변처럼 역겨운 구린내를 풍긴다. 그들이야말로 현대의 '변기 보좌관'이다.

가면 뒤의 여왕 엘리자베스 1세

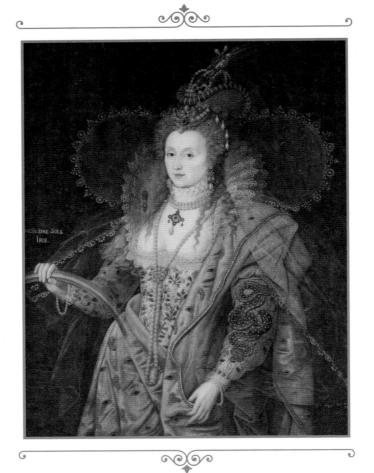

아이작 올리버, 「무지개 초상화」, 1600~1602년, 햇필드 하우스, 영국 런던

초상화를 통한 프로파간다

세상은 유혹의 기술로 통한다. 현대 사회는 정치인이나 연예인은 물론이고 보통 사람들도 자신을 돋보이려고 고군분투하는 홍보의 시대다. 500년 전의 영국 여왕 엘리자베스 1세도 자기선전의 달인이었다. 여왕은 자신의 초상화들을 통해 정치적 목적을 성공적으로 달성했다.

여기 영국 여왕 엘리자베스 1세의 초상화가 있다. 이 초상화는 그림의 주인공 엘리자베스 1세가 오른손에 무지개를 쥐고 있기 때문에 '무지개 초상화'라고 불린다. 67세 무렵에 그려진 것이지만 실제 나이보다 훨씬 젊고 아름답게 미화된 모습이다. 작품 속 다양한 상징물들은 흥미롭게도 당대에 예술이 담당했던 정치적 프로파간다를 보여준다. 무지개 위에는 '태양 없이는 무지개도 없다'라는 문구가 라틴어로 새겨져 있다. 일반적

으로 태양은 군주의 상징이므로, 이는 엘리자베스를 의미한다. 무지개는 평화와 번영을 상징한다. 즉 여왕이 통치하는 한 영국은 태평성대를 누릴 것이라는 메시지다. 여왕은 야생화 자수와 진주로 장식된 크림색 드레스를 입고 있다. 진주는 처녀성과 순수성의 상징이며, 그리스 신화의 처녀신이자 달의 여신 아르테미스와도 관련이 있다. 보석과 고급 직물은 그녀의 부귀함을 보여줌으로써 힘과 위엄을 과시한다. 초상화 속에서 거의 신격화된 여왕의 이미지는 이처럼 신중하게 계산된 것이다.

「아르마다 초상화」 속 여왕의 모습은 더욱 장엄하다. 해상무역 주도권과 종교적 갈등을 두고 에스파냐의 펠리페 2세와 충돌한 엘리자베스 1세가 칼레 해전에서 승리한 것을 기념하는 초상화였기 때문이다. 1588년 영국 함대는 에스파냐의 무적함대 아르마다를 격퇴했다. 군대 지휘부가 있던 틸버리에서 엘리자베스 1세가 한 연설 내용을 보면 당시 여왕의 위세가 얼마나 대단했는지 알 수 있다. "나는 연약한 여자의 몸을 가졌지만, 영국 국왕으로서의 열정과 용기를 가지고 있다. 파르마 공작이든 에스파냐 국왕이든 유럽의 어떤 군주라도 감히 내 나라를 침략한다면 나는 무기를 들고 전장에서 여러분의 장군이 되어 싸울 것이며, 나라를 위한 제군의 헌신에 보상할 것이다."
 그림은 정교한 레이스와 리본, 그리고 온갖 보석과 진주로 장식된 호화로운 의상을 입고 있는 여왕을 묘사하고 있다. 그 모습은 보는 이로 하여금 경외심을 불러일으킬 만큼 위풍당당하다. 여왕의 의자에 조각된 황금 인어는 선원들을 유혹해 멸망시키는 존재로, 그녀가 에스파냐의 무적함

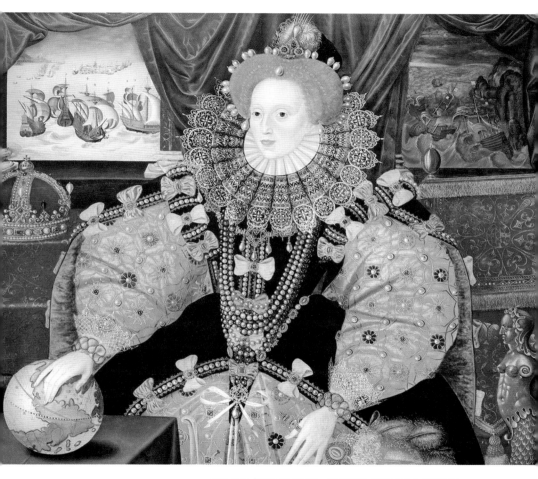

작자 미상, 「아르마다 초상화」, 1588년경, 왕립 박물관, 영국 런던

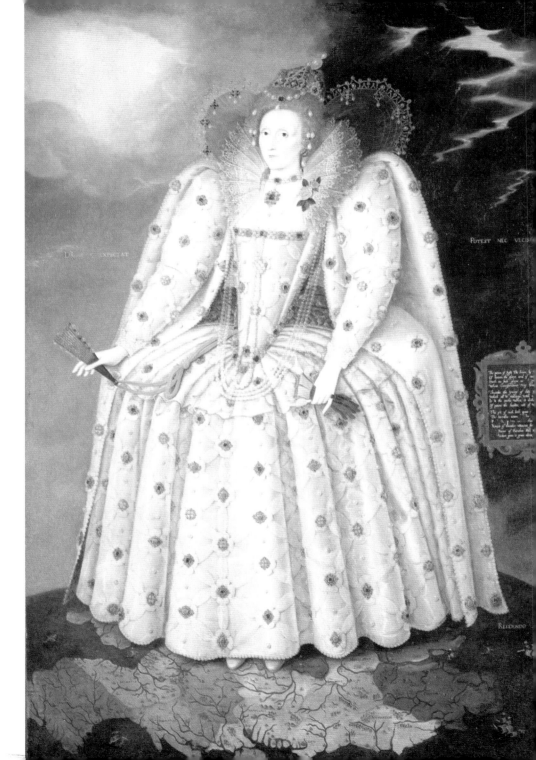

대를 무너뜨리고 새로운 바다의 지배자가 되었음을 암시한다. 얼굴을 감싸고 있는 러프 칼라는 태양의 중심부에서 퍼져나가는 광선과 같이 표현되어 세상의 중심이 그녀라는 것을 상징한다. 옆에 놓인 화려한 왕관은 그녀가 신성로마제국의 황제와 비견되는 지위를 가지고 있음을 드러낸다. 한편 왼편 창에는 승리한 영국 함선들이, 오른편 창에는 침몰하고 있는 에스파냐 함선들이 보인다. 에스파냐는 칼레 해전에서의 패배로 해상 무역권을 영국에 넘겨주게 된 반면, 세계 최강의 에스파냐 무적함대를 물리친 영국은 해양강국, 즉 '해가 지지 않는 나라'로 발돋움한다. 지구본 위에 여왕의 오른손이 놓여 있는데, 이는 전 세계가 여왕의 영향력 아래에 있다는 것을 암시한다. 여왕의 손이 있는 위치는 엘리자베스 1세의 별칭 '버진 퀸Virgin Queen'을 본떠 이름이 붙여진 미국 버지니아다.

마르쿠스 헤라르츠 2세Marcus Gheeraerts the Younger가 그린 여왕의 초상화는 일명 '디칠리 초상화'라는 별칭으로 불린다. 화려한 보석 장식이 달린 드레스를 입고 지구본에 발을 딛고 서 있는 여왕을 묘사하고 있다. 가장 총애하는 신하였던 헨리 리 경이 옥스퍼드셔 디칠리에 있는 자신의 저택에서 열린 호화로운 연회에 참석한 여왕을 위해 의뢰한 전신 초상화다. 성추문으로 궁에서 쫓겨난 엘리자베스 1세의 시녀를 정부로 맞이하여 여왕을 화나게 했던 헨리 리 경이 여왕을 달래고 다시 신임을 얻으려는 목적으로 기획한 것이다. 폭풍우가 몰아치는 어두컴컴한 하늘에서 햇빛을 머금은 구름이 떠 있는 파란 하늘로 변하는 풍경, 그리고 캔버스 오른쪽에

◀ 마르쿠스 헤라르츠 2세, 「엘리자베스 1세 여왕」, 1592년, 국립 초상화 미술관, 영국 런던

'그녀는 복수할 수 있지만 복수하지 않는다'라고 새겨진 라틴어 비문은 이 초상화의 주제가 용서임을 암시한다. 여왕은 세계를 지배하는 막강한 권력을 가진 군주일뿐만 아니라 신하의 죄도 기꺼이 용서하는 관대하고 포용력 있는 통치자라는 것을 보여준다. 극단적으로 화려하고 장엄한 느낌을 주는 여왕의 드레스는 명백하게 그녀의 정치적, 사회적 힘을 상징한다. 엄청난 수의 진주, 루비 등의 보석들이 격자무늬와 꽃문양이 있는 흰색 새틴 드레스에 달려 있고, 손목 주변과 목 주위의 러프, 그리고 가슴 라인에는 당대 유행한 사치스러운 레이스가 장식돼 있어 호화로움을 더한다. 여왕의 드레스는 진주와 마찬가지로 순결과 순수함을 나타내기 위해 의도적으로 하얀색으로 그려졌다. '버진 퀸'으로서의 이미지를 구현하려고 한 것이다.

양성적 페르소나: 강력한 군주인 동시에 매력적인 여성
•

왜 이런 이미지를 내세웠을까? 1558년 엘리자베스 1세는 잉글랜드 국교회와 가톨릭간 종교적 갈등으로 분열되었고, 에스파냐와 프랑스 같은 해외의 적들에게 둘러싸였으며, 국가 재정은 거의 파산 지경인 나라를 이어받았다. 게다가 당시 정치판은 남성들의 경기장이었다. 영국 왕권의 정통성은 남성 왕들에 의해 이어져 왔다. 엘리자베스 1세는 순전히 개인적인 카리스마로 국가를 통치해야 했다. 이에 살아남기 위해 내세운 전략이 바로 처녀 여왕의 이미지였다. 버진 퀸은 신화와 관련된 이미지 메이킹으로,

고대 신화의 아르테미스나 아테나, 그리고 성모 마리아의 살아 있는 구현이다. 엘리자베스 1세는 성처녀, 여신, 성모 등의 여성성을 이용해 이상화된 여성의 모습을 제시함으로써, 여성 군주에 대한 경시와 반감으로부터 자신을 방어하고 왕으로서 위치를 공고히 할 수 있었다. 당대의 시인과 극작가, 음악가들은 여왕을 '글로리아나', 즉 정의의 여신 아스트라이아에 비유하며 버진 퀸의 숭배를 강화했고 화가들은 신격화된 초상화를 그렸다. 여왕은 여러 연인을 두었지만 공식적으로는 순결한 처녀였고, '짐은 국가와 결혼했다'라며 신민을 위해 헌신하겠다는 메시지를 널리 퍼트렸다. 순수한 처녀이자 강하고 관대한 어머니라는 여왕의 이미지는 초상화뿐만 아니라 목판, 조각, 동전, 메달, 배지 및 브로치에도 등장했다. 엘리자베스 1세는 거의 종교적 아이콘이었다. 엘리자베스는 왕이자 여왕, 남성성과 여성성을 결합한 양성적 페르소나*를 창조해 새로운 형태의 군주상을 확립했던 것이다.

여왕은 자신의 여성성을 강점으로 이용할 줄 알았고 외모의 힘을 잘 인식하고 있었다. 외모는 능력, 재능과 함께 강력한 힘을 발휘하기도 한다. 그녀는 이지적이었고 10여 개의 언어에 능통했을 정도로 총명했다. 또 전 유럽 왕실에서 가장 매력 있는 여성 중 한 명이었다. 통치 기간 내내 매일 아침 단장하는 데만 두 시간씩 걸렸을 정도로 공들여 화장하고 풍성한 가발을 썼으며 화려한 의상이나 보석을 걸쳐서 스스로를 치장했다. 그리고 초상화를 통해 자신의 모습을 아름답고 위엄 있는 이미지로 창조했다.

* 원래는 가면이라는 뜻의 단어다. 진정한 자신이 아니라 다른 사람에게 보여지는 성격이나, 자신의 본성 위에 사회에서 요구하는 덕목 및 의무에 따라 덧씌워진 사회적 인격을 말한다.

가면 뒤에 숨겨진 슬픔

•

특히 여왕은 흰 피부에 집착했다. 그녀는 29세 때 천연두에 걸려 생긴 흉터를 덮기 위해 화장품에 필사적으로 매달렸다. 여왕은 납과 식초를 섞어 만든 베네치안 세루스를 피부에 발랐고, 중금속인 납 황화물와 섞은 붉은 염료로 입술을 칠했으며 역시 납 황화물의 일종인 검은색 콜kohl로 눈 윤곽을 그렸다. 이것들이 매우 유독했음은 더 말할 나위도 없다. 여왕은 노화도 받아들이려 하지 않았다. 노년이 되어서는 주름진 피부를 감추고 젊어 보이기 위해 더욱 두껍게 화장했다. 평생 피부 위에 가면을 쓰고 실제의 자기 모습을 감춘 여왕은 그림에서도 실제보다 훨씬 더 젊게 그리도록 지시했다. 이상적으로 그리지 않은 초상화들은 압수되어 파괴되었다. 평생 피부 위에 가면을 쓰고 실제의 자기 모습을 감춘 여왕은 늙지 않는, 영원히 젊고 아름다운 존재로 자신을 이상화했다. 여왕은 자신이 만든 페르소나로 포장한 모습만을 세상에 보여주려고 했다. 그녀는 자신의 신체적 약점을 가리고 현실과는 거리가 있는 이미지에 집착했다. 이런 욕망은 진짜 자기가 아닌 거짓되고 분열된 자아상을 갖게 하기 때문에 무척 위험하다.

말년에 방의 거울을 모두 없앤 것도 이러한 정신적 불안과 두려움에 기인한 것이었다. 한편 '젊음의 가면'을 사용하여 자신을 위장하려 했던 노력들은 몸에도 치명적 결과를 초래했다. 여왕은 노년에 거의 대머리가 되었고 기억력 상실과 소화장애, 만성피로로 고통받았다. 역사학자들은 화장품으로 인한 납 중독의 증상으로 보고 있다.

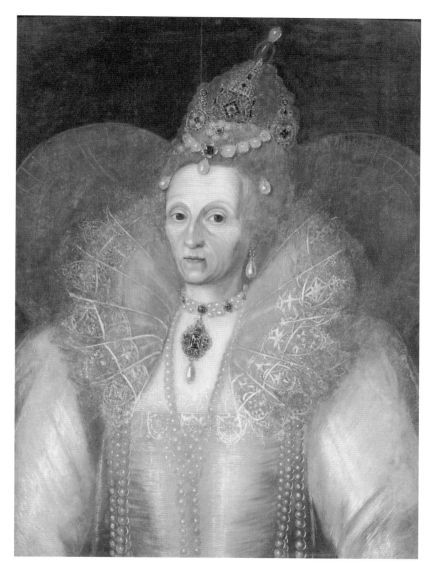

마르쿠스 헤라르츠 2세, 「엘리자베스 1세 여왕」, 1595년, 개인 소장

그렇게 애를 썼음에도 불구하고, 여왕의 다른 공식 초상화와는 달리 미화하지 않고 나이 든 모습을 사실적으로 묘사한 초상화가 남아 있다. 입 주위와 뺨에 새겨진 깊은 주름, 눈 밑에 뭉친 지방 덩어리, 붉은 볼연지 아래의 창백한 회색 피부 톤. 용케 불태워지지 않고 살아남은 이 초상화는 그녀가 그토록 보여주기 싫어했던 노년의 모습을 증언한다. 제비꽃 설탕 절임 마니아였던 탓에 치아 역시 썩어서 검게 변색되어 있었다.

두꺼운 화장과 풍성한 가발의 가면 뒤에서 엘리자베스 1세는 과연 무슨 생각을 하고 있었을까? 아버지 헨리 8세가 어머니 앤 불린을 처형했을 때 그녀는 겨우 2살 남짓이었다. 모친의 비극적 죽음과 함께 공주 작위와 왕위계승권을 빼앗기고 사생아의 신분으로 떨어진 그녀는 왕궁에서도 쫓겨난다. 이복언니 메리 1세가 재위했을 때는 반역 혐의로 런던탑에 갇혀 감시당하고 살해 위협까지 받는 등 힘겹고 불안한 시절을 보냈다. 메리 1세는 아버지 헨리 8세의 첫 아내이자 자신의 어머니인 캐서린을 궁정에서 쫓아내고 왕비가 된 앤 불린을 증오했다. 메리 1세는 죽기 하루 전에야 할 수 없이 엘리자베스를 후계자로 지명했다. 이런 성장 환경으로 인해 어린 시절부터 자신의 감정을 숨기는 데 능숙했던 여왕은 어머니의 참수에 대해서도 평생 입을 닫았다. 침묵 뒤에 숨은 감정이 어떤 것이었는지 정확히 알 수는 없지만, 어머니의 처참한 죽음은 그녀의 마음속 깊은 곳에 상흔을 남겼을 것이다. 그녀는 뚜껑을 열면 그 안에 자신과 앤 불린의 미니어처 초상화가 있는 로켓 반지locket ring*를 평생 끼고 살았다. 이 반지의 존재는 어머니의 비참한 죽음에 대한 깊은 슬픔과 상처를 증언한다. 강력하

고 화려한 엘리자베스 1세의 겉모습 이면에는 이런 어두움이 도사리고 있었던 것이다.

여왕의 진짜 모습은 항상 조심스럽게 꾸며진 공적 자아의 껍데기 뒤에 숨겨져 있었다. 외모뿐 아니라 그녀의 내면세계도 마찬가지였다. 엘리자베스 1세는 치세 중 수많은 연설을 했고 셀 수 없이 많은 시와 편지를 썼다. 그러나 모두 공식적인 것에 불과했다. 그녀는 어디에도 속마음을 표현하지 않았다. 나르시시스트적인 초상화들은 어쩌면 과도한 자신감이 아니라 그녀의 뿌리 깊은 불안과 외상을 보여주는 것인지도 모른다. 죽을 때까지 '젊음의 가면'에 그토록 집착한 것은 평생 쓰고 살았던 껍질 안쪽에 상처를 숨기는 것에 익숙해서였을까, 아니면 나이가 들어서도 버릴 수 없었던 여성으로서의 허영심 때문이었을까.

* 안에 사진이나 머리카락을 넣어 열고 닫게끔 만들어진 액세서리로 목걸이 형태와 반지 형태가 있다.

이토록 잔혹한 사디스트 그림!

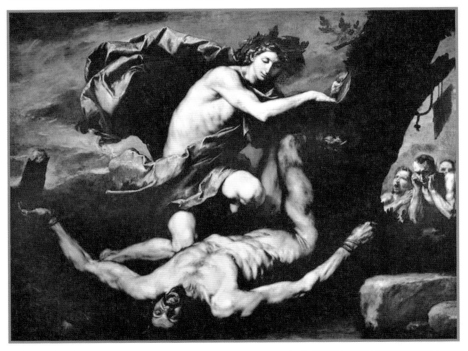

주세페 데 리베라, 「아폴론과 마르시아스」, 1637년, 카포디몬테 국립미술관, 이탈리아 나폴리

화가는 사디스트였을까?

그리스 신화의 태양신 아폴론은 균형과 조화, 이성과 지성의 신이다. 그러나 뜻밖에도 마르시아스라는 숲의 정령(사티로스)을 끔찍한 방법으로 고문하고 죽인 사디스트이기도 하다. 아테나 여신이 숲에 버린 아울루스(피리의 일종)를 주워 밤낮으로 연습하던 마르시아스는 연주 실력에 자신이 붙자 음악의 신 아폴론에게 도전했다. 승자는 패자에게 어떤 짓이든 할 수 있다는 조건으로 경연이 시작되었고, 뮤즈 여신들은 아폴론이 이겼다고 판정했다. 감히 신에게 도전한 사티로스를 괘씸하게 생각한 아폴론은 그의 살가죽을 산 채로 벗겼다.

인간의 잔인함을 예술 작품으로

•

그림은 17세기 바로크 화가 주세페 데 리베라^{Jusepe de Ribera}(1591~1625)의
「아폴론과 마르시아스」이다. 어두운 배경에 대비되는 눈부시게 흰 피부
의 아폴론이 그림의 중심을 차지하고 있다. 마르시아스는 양팔과 다리가
나무에 묶인 채 땅바닥에 뉘어져 있다. 아폴론은 왼쪽 무릎을 꿇은 채 침
착하고 태연한 표정으로 마르시아스의 가죽을 벗기고 있는 중이다. 극심
한 고통으로 비명을 지르는 마르시아스의 입, 도움을 청하는 듯 화면 밖
관람자를 향한 절박한 눈빛은 팽팽한 긴장감과 함께 우리를 그림 속 상황
으로 끌어들인다. 그를 처벌하고 있는 아폴론의 냉혹한 무표정은 사이코
패스나 사디스트 같은 느낌을 준다. 그의 왼손은 찢긴 피부를 잡아당기고
칼을 쥔 오른손으로는 살 속을 파고들고 있다. 맨 오른쪽 한 귀퉁이에는
마르시아스의 친구들이 충격과 공포 속에서 이 장면을 지켜보고 있다. 그
중 한 사티로스는 친구의 울부짖음을 듣지 않으려고 귀를 막고 있다. 하
드고어^{Hardgore}를 명화 버전으로 보는 것 같다.

　리베라는 스페인 출신의 이탈리아 화가이자 판화가이며 거칠고 폭력적
인 그림으로 유명하다. 그는 수 세기 동안 많은 유럽 예술가들이 그랬듯
이, 르네상스 미술의 진원지인 이탈리아로 가서 위대한 거장들을 연구했
다. 바로크 시대 동료 화가들과 마찬가지로, 그도 카라바조의 극사실주의
와 키아로스쿠로^{chiaroscuro}(명암대조)에 매료되었다. 여기에 라파엘로, 코레
조^{Antonio Allegri da Corregio}, 티치아노, 베로네세^{Paolo Veronese}의 르네상스 고전주
의를 융합해 자신만의 독창적 양식을 발전시켰다. 리베라는 성모자^{聖母子}

와 성서 이야기를 그린 종교화, 신화적 주제, 초상화 등 다양한 범위의 그림을 그렸으나, 무엇보다도 고문과 공포를 주제로 한 그림으로 스페인 바로크 미술의 전설이 되었다. 그는 테네브리즘Tenebrism*과 극사실주의 기법을 사용해 초기 기독교 순교자에서 신화의 사티로스에 이르기까지 끔찍한 고통을 나타내는 그림을 반복해 그렸다. 리베라는 어둡고 극적인 분위기의 그림 속에서 순교, 고문 장면의 정신적, 육체적 고통을 섬뜩하리만치 파고든다.

「성 바르톨로메오의 순교」에서는 붉은 낯빛의 남자가 고문을 즐기는 듯한 야비한 웃음을 머금고 희생자의 팔 살점을 슬라이스 햄처럼 천천히 저며내고 있다. 이 얼마나 참혹한 장면인가! 고문자들은 마치 정육점의 일상 업무처럼 의식을 수행하고 있다. 리베라는 이 작품에서도 처참한 장면을 소름 끼칠 정도로 실감 나게 묘사한다. 예수의 12사도 중 한 명인 성 바르톨로메오는 아르메니아에서 선교활동을 하던 중 이교도 신을 숭배하기를 거부하고 우상을 부숴버린다. 이 때문에 산 채로 살가죽이 벗겨지고 십자가에 못 박힌 채 참수되는 혹독한 형벌을 받는다. 그림에서 성인은 오른쪽 손목과 왼쪽 손목이 밧줄에 묶여 있고, 이마는 고통으로 인해 잔뜩 찌푸리고 있다. 꿰뚫어 보는 듯한 형형한 눈빛은 이미 체념한 양 자신의 운명을 순순히 받아들이는 것 같기도 하고, 관람자에게 이교도들의

* 무대 위의 주연 배우에게 비추는 스포트라이트처럼, 그림의 배경은 어둡게 하고 주요 인물은 강렬한 빛에 노출하고 조연에게는 주연보다 적은 양의 광선을 주어 강렬한 대비와 극적 효과를 주는 기법. 키아로스쿠로와 같은 의미로 쓰인다.

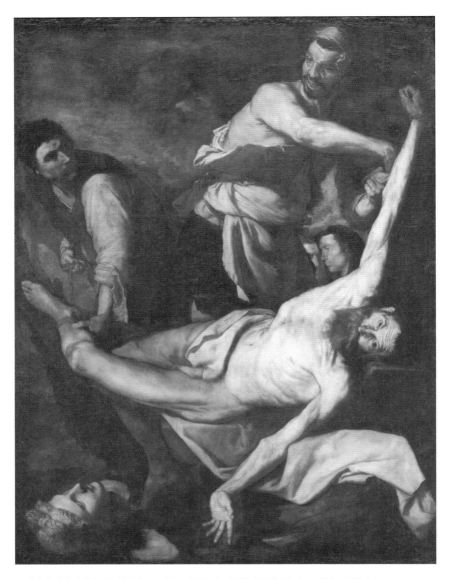

주세페 데 리베라, 「성 바르톨로메오의 순교」, 1644년, 카탈루냐 국립미술관, 스페인 바르셀로나

야만성을 호소하고 있는 듯하기도 하다. 앙상하게 여위고 노화된 육체의 근육은 고통으로 수축되고 긴장돼 있다. 일상에서 볼 법한 평범한 모델의 얼굴과 극사실적인 묘사로 인해 관람자는 그의 고통을 더 실제같이 느끼게 된다. 팔뚝에서 벗겨진 피부는 너덜거리는 천 조각처럼 보인다.

리베라는 냉혹한 사디스트였을까?

•

16세기 종교개혁 운동 이후, 유럽에서는 구교도와 신교도 간의 전쟁과 학살이 끊이지 않았다. 반종교개혁의 기치를 내세운 가톨릭교회는 예술을 이용해 종교적 믿음을 강화하려고 했다. 이때 미술 작품들은 영적 강렬함과 신비주의, 화려하고 극적인 요소로 신앙심을 고취하는 역할을 하게 된다. 이른바 바로크 양식의 등장이다. 특히 가톨릭 국가인 이탈리아와 스페인에서는 반종교개혁 분위기가 강했고, 성 바르톨로메오 같은 순교 성인은 빈번하게 다루어지는 그림 주제였다. 당시 스페인 통치하에 있던 나폴리에서 활동한 리베라는 이러한 시대적 요청에 부합하려고 했다. 그는 교회가 원하는 드라마틱한 종교화에 충실했던 바로크 미술계의 슈퍼스타였다.

리베라는 인간의 극단적인 육체적 고통을 어떻게 표현할 수 있는지에 대해 깊이 연구한 것 같다. 그가 묘사한 폭력적인 광경은 관람자에게 통증의 감각을 자극해 불안하고 섬뜩한 느낌을 갖게 한다. 신체의 훼손을 극사실적인 기교로 표현하는 한편, 희생자가 느끼는 감정과 공포 또한 잘

전달하고 있다. 그림 속 빛과 그림자의 강렬한 대비도 보는 사람을 뭔가 불안하게 만든다. 그의 그림에서 피해자들은 느리게 진행되는 극한의 고문을 매우 고통스럽게 견뎌내고 있다. 많은 비평가들이 리베라가 충격적이고 무자비한 주제에 흥미를 느꼈던 재능 있는 사디스트였을 것이라고 추정한다.

리베라는 정말 고통을 즐기는 어두운 성격의 사디스트였을까? 폭력적인 이미지를 그렸다는 것이 그가 사디스트라는 증거가 되진 않는다. 역사 자료들에 의해 알 수 있듯이, 리베라가 살던 시대에는 잔혹한 고문과 처형이 평범한 일상이었다. 17세기는 과학혁명의 시대였고 18세기 계몽주의로 가고 있었지만, 여전히 광기와 폭력이 만연했다. 반종교개혁의 분위기 속에서 유럽 전역에서 마녀사냥이 최고조에 달했고, 이런 폭력적인 비

주세페 데 리베라, 「화형대에 묶인 남자」,
1640년대,
샌프란시스코 미술관, 미국 캘리포니아

전은 리베라의 그림에서뿐만 아니라 다른 화가의 작품들에서도 빈번하게 나타난다. 리베라는 종교재판 및 처형 행사에 직접 참석해 그 장면들을 스케치했다. 이는 당대가 고문이 일상적으로 일어나고 문서와 그림으로 기록된 시대였다는 것을 시사한다. 리베라의 작품은 바로크 시대의 산물이었다.

그로테스크한 그림들이 시대적 조류라고는 해도, 그는 확실히 선하고 경건한 소재보다는 가혹하고 공포스러운 소재를 훨씬 더 좋아했던 것 같다. 폭력과 고문을 그린 작품들을 통해 자신의 엽기적인 상상력을 마음껏 표현한 것은 아닐까? 어쩌면 직접 사람들을 고문하는 대신 그림을 통해 내면의 폭력성을 표출했는지도 모른다. 리베라의 잔인한 취향은 피부가 벗겨지고 팔 내부의 해부학적 구조가 드러난 성 바르톨로메오, 독수리에게 간을 쪼아 먹히는 티티오스를 비롯해 시시포스, 탄탈로스, 익시온의 고통을 묘사한 그의 그림에 잘 나타나 있다. 17세기 나폴리는 아주 거칠고 위험한 도시였고, 리베라는 악명 높은 예술계 폭력조직인 '나폴리 갱단 Cabal of Naples'의 우두머리였다. 리베라 일파는 다른 화가들과의 커미션 경쟁에서 일감을 독점하기 위해 협박을 일삼았다. 심지어 한 화가를 독극물로 살해했다는 혐의로 재판까지 받았다. 그는 재능 있는 바로크 거장인 동시에 사납고 잔인한 악당이라는, 빛과 어둠을 모두 가진 화가였다. 리베라의 성품과 삶이 이럴진대, 그의 그림이 살벌한 시대와 사회의 거울이라고만 생각할 수는 없는 일이다. 실제로 리베라는 충격적이고 무자비한 주제에 흥미를 느낀 사디스트였을 가능성이 있다.

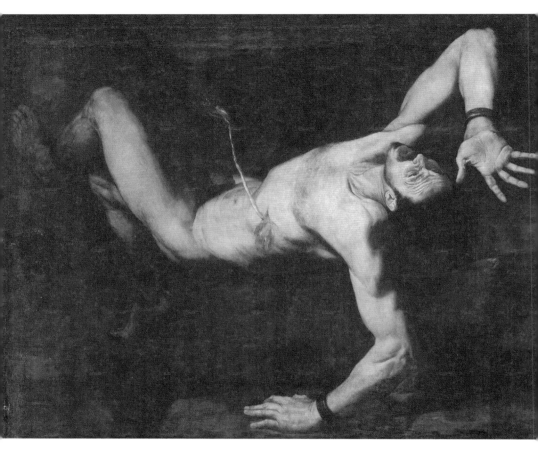
주세페 데 리베라, 「티티오스」, 1632년, 프라도 미술관, 스페인 마드리드

2004년에 개봉된 영화 「패션 오브 크라이스트」는 채찍질과 태형으로 살갗이 찢어지고, 멍들고, 머리에서 발끝까지 피범벅이 된 참혹한 몰골의 예수를 묘사해 화제가 되었다. 이제까지의 예수 일대기를 그린 영화들과 확연히 다르게, 전적으로 그의 육체적 고통에 초점을 맞춘 것이다. 독실한 기독교 신자인 감독 멜 깁슨은 철저한 역사적 고증으로 예수의 수난을 표현해 신앙심을 고취하려고 했다고 한다. 순교 성인들의 신체적 고통을 묘사함으로써, 사람들에게 감동을 일으키고 경건한 믿음을 갖게 하려고 했다는 점에서 리베라의 그림과 많이 비슷하다.

 그때나 지금이나 인간에게는 근본적으로 괴상하고 잔인한 것에 대한 호기심이 있다. 스마트폰의 보급과 CCTV의 일상화로 사람들은 그 어느 때보다 폭력과 범죄, 재난 등 온갖 자극적 이미지에 노출되어 있다. 우리는 이런 것들에서 도무지 시선을 돌릴 수 없다. 끔찍하고 추악한 이미지는 혐오스럽지만 거부할 수 없는 끌림이 있다. 리베라의 소름 끼치는 그림들과 멜 깁슨의 잔혹 영화가 인기 있었던 것은 대중이 늘 그런 것을 원하고 갈구하기 때문이 아닐까?

아들을 죽인 폭군 아버지, 아버지를 살해한 아들

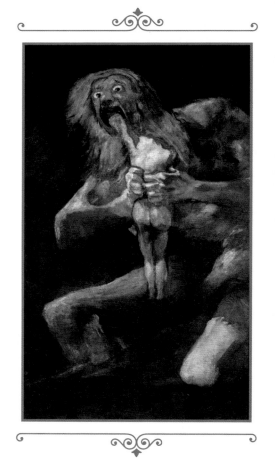

프란시스코 고야, 「아들을 잡아먹는 사투르누스」, 1821~1823년, 프라도 미술관, 스페인 마드리드

사투르누스의 후예들

그리스 로마 신화는 아들을 살해하는 아버지 신과 아버지를 죽이는 아들 신의 패륜으로 얼룩져 있다. 1세대 하늘의 신 우라노스는 아들 크로노스(사투르누스)에게 음경이 잘리는 처참한 꼴을 당하고 권좌에서 쫓겨난다. 그 과정에서 우라노스는 크로노스에게 언젠가 너도 아들에 의해 내쳐질 것이라는 저주를 퍼붓는다. 이를 두려워한 크로노스는 친자식들을 태어나는 족족 모두 삼켜버린다. 그러나 운명은 거스를 수 없었던 모양이다. 결국 크로노스의 눈을 피해 살아남았던 아들 제우스는 그를 지옥 타르타로스에 가두고 권력을 찬탈한다. 인간 세상도 별반 다르지 않다. 오이디푸스는 생부인 라이오스 왕을 살해하고 테베의 왕이 되어 어머니 이오카스테와 결혼한다. 진실을 알게 된 이오카스테는 자결하고, 오이디푸스는 건

디기 힘든 절망 속에서 스스로의 눈을 찔러버린다. 이후 앞을 못 보게 된 오이디푸스는 딸인 안티고네에 의지하여 세상을 떠돌다가 비참한 최후를 맞이한다. 이렇듯 그리스 신화에는 신의 세계나 인간계나 아버지와 아들 간 패륜 이야기가 많이 등장한다. 그 이유는 무엇일까?

신화는 인간의 삶과 정신의 '원형Archetype'이 들어 있는 보물창고이기 때문이다. 카를 융Carl Gustav Jung에 의하면 인간 무의식의 심층에는 선천적이고 유전적인 집단 무의식collective unconscious이 존재한다고 한다. 집단 무의식은 특정 시대와 장소, 인종과 민족, 사회와 문화를 초월해 인류 보편적인 성격을 띠고 있다. 이 집단 무의식은 '원형Archetype'으로 구성된다. 원형이란 인간이 옛 조상으로부터 물려받은 공통된 기억이나 이미지를 뜻한다. 각 민족의 신화와 민담, 그리고 종교적 표상들이 놀라울 만큼 유사한 이유는 인류 공통의 보편적인 원형이 존재하기 때문이다. 아버지와 아들의 갈등 역시 하나의 원형으로서 인간 존재의 본질 중 하나다.

아들을 잡아먹는 아버지

•

프란시스코 고야Francisco Goya(1746~1828)의 「아들을 잡아먹는 사투르누스」는 자식을 먹고 있는 아버지를 끔찍하게 묘사한다. 관람자는 사투르누스의 섬뜩하게 부릅뜬 눈에서 히스테릭한 광기와 함께 묘한 공허를 인지하게 된다. 백발을 풀어헤친 사이코패스 광인은 두 손으로 선혈이 낭자한 아들의 몸뚱이를 꼭 틀어쥐고 물어뜯는다. 그의 기괴할 정도로 긴 팔다리

는 비정상적으로 뒤틀려 있다. 누르스름한 피부는 건강해 보이지 않는다. 유난히 흰 아들의 피부색과 몸에서 흘러나오는 피는 어두운 배경으로 인해 더욱 선명하게 보인다. 고야는 '킨타 델 소르도La Quinta del Sordo'(청각장애인의 집이라는 뜻)라는 마드리드 외곽의 가옥에서 1819년에서 1824년까지 살았다. 당시 나폴레옹의 스페인 침략 전쟁 기간 동안 세상의 폭력과 부조리, 인간의 사악함을 목격한 고야는 정신적으로 매우 피폐해져 있었다. 엎친 데 덮친 격으로, 온갖 질병에 청각장애까지 겹쳐 심각한 우울증과 편집증으로 고통받았던 그는 서서히 다가오는 죽음을 감지하고 두려움 속에서 하루하루를 보냈다. 이 무렵 1층 식당과 2층 벽면을 온통 검은색으로 회칠하고 검은색, 회색, 갈색 등의 어두운 색채로 그린 음울하고 잔인한 14점의 벽화 시리즈인 '검은 그림Black Painting'은 고야의 심리를 반영한다. 「'아들을 잡아먹는 사투르누스」는 이 연작 중 하나다.

애초에 고야는 작품에 제목을 붙이지 않았고 주제에 대한 어떤 힌트도 남기지 않아 그의 사후, 사람들이 작품의 내용을 추정해 제목을 붙였다. 그런 만큼, 이 그림에 대해서는 다양한 해석이 있다. 어떤 이는 모든 것을 삼켜버리는 시간에 대한 은유라고 말한다. 로마의 농경신 사투르누스는 시간을 관장하는 그리스 신화의 크로노스에 해당하는 신이다. 크로노스가 자식을 잡아먹는 행위는 시간의 속성을 신화적으로 의인화해 표현한 것이라는 것이다. 시간은 세상의 모든 것을 소멸시키고 사라지게 한다. 혹자는 전쟁과 내전 기간 동안 자국의 국민을 피폐하게 한 스페인 지배층이나 침략자 나폴레옹을 잔혹한 식인 행위를 하는 사투르누스로 비유했다고 말한다. 한편 이 작품이 새로운 세대에게 힘을 빼앗길까 봐 두려워

하는 노인과 청년 간의 갈등을 표현했다고 해석하는 이들도 있다. 인간에게 권력에의 의지는 가장 원초적인 본능 중 하나다. 아버지와 아들 사이도 예외는 아니다. 미술사학자 제이 스콧 모건Jay Scott Morgan은 이 그림을 부자지간의 갈등에 초점을 맞춰 분석하려고 한다. 그는 당시 70대였던 고야가 아들과의 사이에서 겪었던 심리적 갈등 관계를 이러한 이미지로 나타냈을 것이라고 추측한다. 모건은 고야가 이 암울한 그림을 그리며 오랫동안 마음속에 억압되어 있었던 생각과 감정을 표출하고 해방감을 맛보았을 것이라고 한다.

역사 속 아들을 죽인 아버지

•

신화에서뿐만 아니라 실제 역사 속에서도 부자 간 갈등이 죽음을 불러일으킨 사례들이 있다. 후진국 러시아를 서구적으로 근대화시킨 표트르대제Peter the Great는 러시아 역사상 가장 뛰어난 통치자이자 개혁자였으나 자신의 친아들을 때려죽인 냉혹한 아버지이기도 했다. 위대한 아버지를 둔 아들 알렉세이 페트로비치Aleksey Petrovich는 무능하고 나약한 인물이었다. 감성적이고 조용한 성격인 아들이 마음에 들지 않았던 표트르대제는 늘 그를 한심하게 생각했다. 심한 정신적 압박 속에서 살던 알렉세이는 자신이 상트페테르부르크의 민중 반란에 연루되었다는 의심을 받자 아버지의 분노를 피해 유럽으로 도망갔다. 아버지는 그를 끝까지 추적해 다시 러시아로 잡아 온다. 알렉세이는 재판에서 반역 혐의로 사형을 선고받았고, 결국

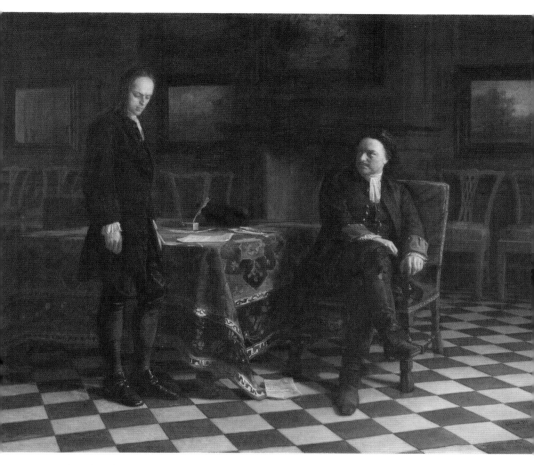

니콜라이 게, 「페테르고프에서 알렉세이 페트로비치를 심문하는 표트르대제」,
1872년, 트레티야코프 갤러리, 러시아 모스크바

잔혹한 채찍질을 당해 사망한다. 니콜라이 게^{Nikolai Nikolaevich Ge}(1831~1894)는 19세기 러시아의 사실주의 화가로서 역사화와 종교화로 유명했다. 화가는 왕자가 심문을 받은 페테르고프의 궁전을 직접 방문하여 실내의 인테리어와 세부 사항을 상세하게 스케치했다. 게는 아버지가 아들을 불러 꾸짖는 장면을 매우 음울하고 숨 막히는 분위기로 그려냈다. 차갑고 매서운 눈초리로 쏘아보는 표트르대제 앞에서, 아들은 감히 아버지를 쳐다보지도 못한 채 고개를 푹 숙이고 있다. 두 사람 사이에 흐르는 깊은 심리적 갈등과 긴장이 느껴진다.

16세기 러시아 최초의 차르인 이반 4세^{Ivan the Terrible}도 아들을 죽였다. 그는 매우 복잡한 성격을 가진 사람이었다. 지적이고 신앙심이 깊었으나 나이가 들면서 점차 정신적으로 불안정해졌고 분노에 사로잡히는 일이 잦았다. 속옷 차림으로 누워 있다는 이유로 며느리를 지팡이로 때려 유산시켰고, 이를 말리며 항의하는 아들 역시 지팡이로 마구 구타해 죽음에 이르게 했다. 19세기 러시아의 사실주의 화가로 유명한 일리야 레핀^{Ilya Repin}(1844~1930)은 이 비극적 사건을 소재로, 표트르대제의 경우보다 한층 더 끔찍한 부자 관계의 드라마를 보여주는 그림을 그렸다. 죽어가는 아들 이반 이바노비치를 안고 있는 이반 4세는 완전히 정신이 나간 듯 눈을 부릅뜨고 충격과 절망, 깊은 고뇌와 회한에 잠겨 있다. 당시 그는 "내가 아들을 죽였다"고 울부짖으며 신의 자비를 간청하고 아들에게는 용서를 빌었다고 한다. 실랑이 중에 뒤집힌 의자, 바닥에 구겨진 붉은 카펫, 지팡이, 카펫 위 선명한 피 웅덩이, 두 사람의 얼굴에 묻은 선혈은 그날 밤 차르의 궁

정에서 일어난 처참한 사건의 현장을 그대로 증언한다. 작은 창에서 들어오는 창백하고 희뿌연 백색광이 음울한 분위기와 극적 긴장감을 더욱 고조시킨다. 우리나라에서도 소현세자를 독살한 것으로 알려진 인조와 사

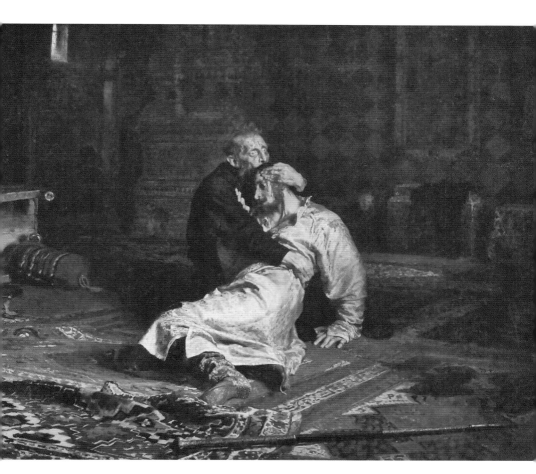

일리야 레핀, 「1581년 11월 16일 이반 뇌제와 그의 아들」, 1883~1885년경, 트레티야코프 갤러리, 러시아 모스크바

도세자를 뒤주에 가둬 굶겨 죽인 영조의 이야기가 있다. 이반 4세와 인조는 자신의 정책에 반대하고 뜻에 거스른다는 이유로 아들을 죽였다. 표트르대제와 영조 역시 기대에 못 미치는 아들에 실망하여 정신적으로 학대한 끝에 죽이기까지 했다.

반대로 아버지를 죽인 아들들도 있다. 흉노족 묵돌선우는 아버지 두만선우를 화살을 쏘아 죽이고 왕위를 가로챘다. 타지마할을 건설한 인도의 위대한 군주 샤 자한은 아들에게 왕위를 빼앗기고 유폐당한 후 초라한 노인으로 쓸쓸하게 생을 마쳤다.

아버지와 아들, 그 영원한 갈등 구조

•

아버지와 아들은 이 세상에서 가장 가깝고 애정으로 맺어진 관계 같지만, 사실 그 안에는 매우 복잡한 갈등의 측면이 도사리고 있다. 특히 가부장적인 아버지는 자신의 권위에 반항하거나 기대치에 못 미치는 아들을 못마땅하게 여겨 억누르고 비난하려 한다. 정신의학자들에 의하면, 아버지는 아들이 잘나기를 원하면서도 한편으로는 자신의 경쟁자로 생각해 꺾어버리고 싶은 심리도 있다고 한다. 아버지라는 존재는 자식을 애정으로 보살피는 보호자인 동시에 성장의 걸림돌이자 거대한 장벽이 될 수도 있다.

옛 역사책에서 읽을 수 있는, 그리고 지금도 뉴스를 통해 간간이 듣곤 하는 부친 살해는 부자 간에 복잡하게 얽힌 갈등에서 발생하는 비극의 한 토막이다. 살인이나 폭행과 같은 극단적인 폭력으로 표출되지는 않더라

도, 대부분의 사람들은 성장 과정에서 아버지와 심리적 갈등과 긴장을 겪는다. 반항하는 청소년기의 아들은 그를 폭력적으로 통제하려는 아버지의 모습에서 아들을 삼키는 광인 사투르누스의 이미지를 본다. 아버지와 아들 사이에는 원초적인 전투가 있다. 아버지는 분노와 질투로 아들을 파괴해 버릴 수 있다. 스스로는 인식하지 못하는 경우가 많지만, 성인이 된 후에도 한 남자의 심층 무의식 속에는 어린 시절 아버지와의 관계가 선명한 흔적으로 남아 있다. 이것은 그의 정체성 및 자존감과 밀접한 관련이 있으며 삶의 목적과 방식, 인간관계에서 건강하지 못한, 왜곡된 모습으로 나타나기도 한다. 가족은 애증으로 얽힌 복잡한 감정과 갈등이 끓어오르는 가마솥이다. 인정하기 어렵지만 불편한 진실이다.

신화와 역사는 인간의 본질을 들여다보는 거울이다. 아버지와 아들의 갈등은 시대와 장소를 막론하고 항상 존재해 왔다. 어쩌면 권력에의 의지, 즉 나의 우위를 확고히 하고 타인을 지배하려는 본능적 욕망은 부자지간에도 예외가 아닌지도 모른다. 사실, 부자뿐만 아니라 부모와 자식의 관계 자체에는 본질적으로 내면 깊숙이 도사린 갈등과 충돌이 존재한다. 부모는 자식을 사랑하고 돌보지만 동시에 통제하고 억압하는 존재이기도 하기 때문이다. 모든 인간관계가 어렵듯이 부자의 관계, 나아가 부모와 자식의 관계 역시 쉽지 않다. 인간은 가장 어두운 충동과 공포를 인정해야만 비로소 자유로워질 수 있고 빛의 세상으로 나올 수 있다. 고야의 작품도, 니콜라이 게와 레핀의 작품도 너무나 끔찍하다. 하지만 이런 예술 작품들은 인간의 심연을 비추고 사색하게 한다.

젊은 금수저 부부 초상화의 비밀

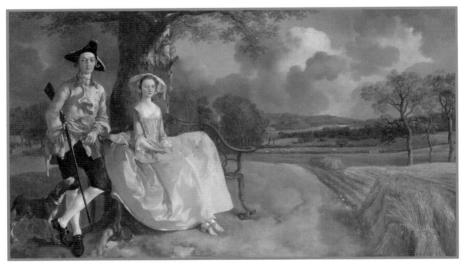

토머스 게인즈버러, 「앤드루스 부부」, 1750년, 내셔널 갤러리, 영국 런던

화가의 은밀한 복수

아름다운 참나무가 있는 전형적인 영국 시골 풍경 속에 신혼부부가 포즈를 취하고 있다. 1927년, 영국 서퍽주의 주도 입스위치에서 열린 전시회에서 이 무명의 그림이 비평가와 미술사학자의 호평을 받으면서 입소문을 탔다. 그림 속 부부의 후손에게 대대로 대물림되어 200년간 다락방에서 먼지만 쌓인 채 보관되어 있던 그림이 드디어 세상 밖으로 나온 것이다. 이 그림은 첫 전시 이래 영국과 해외의 전시회에 선을 보이며 점차 명성을 얻었고, 지금은 영국 미술을 대표하는 가장 유명한 그림 중 하나가 되었다.

왜 반은 초상화, 반은 풍경화일까

•

그림 속 인물들은 로버트 앤드루스와 그의 아내 프랜시스 카터다. 결혼한 지 얼마 안 된 젊은 금수저 부부는 자신들의 부를 과시하고 지위를 기념하려고 초상화를 의뢰했다. 그림의 오른쪽에는 그들이 얼마나 부유한지 보여주려는 듯 비옥하고 광대한 소유지가 펼쳐져 있다. 밭이랑과 밭고랑은 깔끔하게 정돈돼 있고, 한쪽에 묶어 세워놓은 밀 농작물은 풍작임을 보여준다. 더 멀리 울타리가 있는 들판에 풀을 뜯는 양이 있다. 그 너머에는 목초지와 완만한 언덕이 누워 있다. 앤드루스 부부는 당시 영국 귀족의 라이프스타일을 반영하는 의상을 입고 있다. 앤드루스는 사냥 복장을 하고, 부인은 18세기 궁정 예복이었던 화사한 하늘색의 '만토바' 드레스를 차려입었다.

앤드루스는 18세기 영국의 젠트리 계층 지주다. 젠트리[gentry]는 중세 이후에 등장하기 시작한 영국의 엘리트 계층이다. 법률가·의사·은행가·부농·사업가·대상인 같은 전문 직업인 혹은 자산을 소유한 부유층으로, 귀족 계급과 함께 영국의 전통적인 상류층을 형성했다. 당시 현대적인 영농법과 새로 발명된 농기계로 작물 생산량이 급증하면서 지주 계급은 더욱 막대한 부를 쌓게 된다. 앤드루스는 사냥 복장을 하고 오른팔에 소총을 끼고 있는데, 이 모습은 그가 생계를 위한 노동에서 벗어나 여가 생활을 즐길 수 있는 유산 계급이라는 것을 말해준다. 당시 사냥은 귀족이나 부유층의 취미 활동이었다. 그의 충성스러운 사냥개가 주인을 올려다본다. 그의 아내는 흙먼지 폴폴 날리는 시골에는 도무지 어울리지 않

을 것 같은 비싸고 화려한 옷을 입고 있다. 이 모든 것은 그들의 경제력을 과시하기 위한 것이다. 섬세한 레이스로 장식된 앤드루스 부인의 새틴 드레스와 그녀가 앉아 있는 세련된 벤치는 프랑스 로코코 미술 양식의 영향을 보여준다.

그런데 이 그림에는 특이한 점이 있다. 인물을 중앙에 배치한 전통적인 초상화와 달리, 한쪽 귀퉁이에 인물을 배치하고 풍경을 위한 공간을 더 많이 확보한 것이다. 당시 다른 화가들은 이처럼 반은 초상화, 반은 풍경화인 그림을 그리지 않았다. 앤드루스 부부가 이런 구도의 초상화를 통해 자신들이 얼마나 많은 땅을 소유하고 있는지를 자랑하려 한 것일까? 아니면 순전히 화가의 의도였을까? 토머스 게인즈버러[Thomas Gainsborough](1727~1788)는 탁월한 초상화가였지만 단순한 '얼굴 그리기'라고 자조할 정도로 초상화 작업에 염증을 느꼈다. 사실 초상화는 생계를 위한 수단이었을 뿐, 그가 정말 그리고 싶은 것은 풍경화였다. 이 그림에서도 진정한 주인공은 앤드루스 부부가 아니라 언덕과 산, 밭과 건초가 있는 영국 시골 풍경과 시시각각 변하는 여름날의 날씨인지도 모른다.

앤드루스 부인은 왜 경멸의 눈빛을 던질까?

•

이상한 점이 또 있다. 부부의 표정에는 뭔가 미스터리한 측면이 있어, 오랫동안 미술사학자와 평론가들 사이에서 흥미로운 논쟁거리가 되어 왔다. 어떤 이는 부부의 거만한 성격을 보여주기 위해 화가가 일부러 그들

을 냉랭한 표정으로 묘사했다고 주장한다. 다른 평론가는 예전에 자신의 아버지가 파산한 게인즈버러의 부친을 도와주었다는 사실을 알고 있는 프랜시스 카터가, 게인즈버러를 자선의 대상으로 생각하고 경멸하는 눈빛으로 쳐다본 것이라고 한다. 게인즈버러는 부부가 자신을 어떻게 보는지 잘 알고 있었으며 초상화에서 이를 정확히 표현했다는 것이다.

사실 이 작품은 각자 보는 관점에 따라 다양하게 해석되고 있다. 작품을 소장한 런던의 내셔널 갤러리에서는 단순히 영국의 시골 풍경 속 젊은 부부를 그린 서정적인 그림으로 본다. 어떤 평론가는 혁신적 농법으로 잘 경작된 농지를 소유한 대지주의 모습을 묘사한 것이라고 하며, 또 다른 이는 다산과 풍요로움, 자연에 대한 사랑이 그림의 주제라고 말한다. 한편 게인즈버러의 전기를 쓴 미술사학자 제임스 해밀턴^{James Hamilton}은 이 작품에 대한 아주 새롭고 재미있는 해석을 내놓았다. 그는 비옥한 농지와 아름다운 자연 풍경을 그린 목가적인 그림이라고 보는 견해에 이의를 제기하고, 게인즈버러가 그림 속에 앤드루스 부부에 대한 개인적인 '비호감'을 표현했다고 주장한다.

토머스 게인즈버러가 앤드루스 부부로부터 초상화를 주문받았을 때 앤드루스와 게인즈버러는 22세, 앤드루스 부인은 16세였다. 게인즈버러는 후에 조슈아 레이놀즈와 함께 18세기 영국 미술계를 이끈 초상화가가 되지만, 이때만 해도 지방에서 활동하는 무명 화가였다. 반면 앤드루스와 그의 아내는 영국 서퍽주 서드베리 출신의 부유한 가정에서 태어난 금수저였다. 로버트 앤드루스의 아버지는 고리대금업과 노예무역에 종사해 부를 축적한 사람이었다. 그는 아들이 자신의 대에서보다 더 확고한 상류층

의 지위를 획득하기를 열망했다. 그리하여 재산을 증식하고 더 높은 사회적 지위를 얻게 하기 위해 부유한 면직물 사업가 집안의 딸과 정략결혼을 시켰다. 앤드루스는 아버지 사후에 가업을 인수했을 뿐만 아니라 그림에서 볼 수 있는 대토지의 소유주가 되었다.

게인즈버러 역시 이 지역 출신이었다. 게인즈버러와 앤드루스는 또래였고, 서드베리 문법학교에 함께 다녔기 때문에 오랫동안 서로 알고 지냈을 것이다. 그러나 그들 사이에는 계급의 틈이 있었다. 게인즈버러는 파산한 양모 제조업자의 아들이었다. 앤드루스가 옥스퍼드대학에서 공부할 때 그는 런던에서 수습 화가로 훈련받았다. 게인즈버러는 상류층이 가장 좋아하는 화가였지만 사실 그 자신은 부유한 초상화 의뢰인들을 싫어했다. 초상화를 의뢰하는 젠트리 계층의 고객들을 향해 "망할 젠틀맨들. 볼 것이라곤 딱 한 가지, 그들의 지갑뿐이다"라고 투덜거리곤 했다. 그렇다면 게인즈버러가 앤드루스 부부의 초상화에서 개인적인

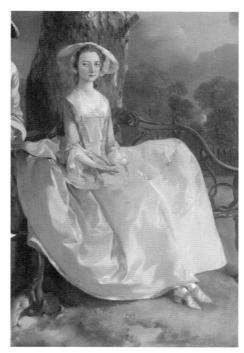

그림 속 앤드루스 부인

감정을 표현한 것일까?

특히 앤드루스 부인의 표정은 정말 이상하다. 관람자는 부인의 얼굴에서 경멸과 무례, 혹은 분노의 감정을 느낄 수 있다. 경제적 이익을 위해 맺어진 결혼이 행복하지 못한 걸까? 아니면 남편이 바람을 피우는 것일까? 그녀의 수수께끼 같은 표정과 곧 폭풍우를 몰고 올 듯 하늘을 가득 메운 먹구름은 사랑이 없는 이들의 정략결혼을 조롱하는 것인지도 모른다. 아니면 자신이 가진 돈과 토지 및 사회적 지위에 대해 자만한 나머지 계급의 사다리에서 그녀보다 아래에 있는 화가를 향해 경멸의 눈빛을 던지는 걸까? 게인즈버러 역시 앤드루스 부부를 좋아하지 않았던 것 같다. 부인은 아직 어린 10대 소녀지만 깐깐하고 뻣뻣한 표정이다. 게인즈버러는 여성들을 젊고 아름답게 그린 초상화로 유명한데, 유독 이 작품에서는 여성 모델을 사랑스럽게 그리지 않았다. 놀랍게도 눈 아래엔 중년 여성같이 늘

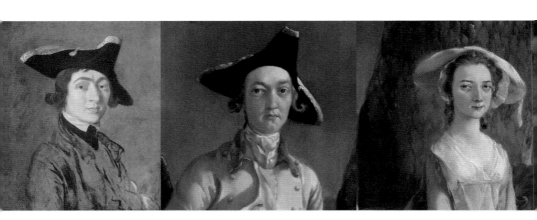

토머스 게인즈버러와 로버트 앤드루스, 앤드루스 부인

어진 지방까지 있다. 꽉 다문 입가에 희미한 미소의 흔적이 있지만 전체적으로 차갑고 싸늘한 표정이다. 소박하고 유쾌한 태도로 상류층 의뢰인들과 좋은 관계를 유지하고 인기도 매우 높았던 그가 초상화에서 고객을 이런 식으로 묘사한 것이 이상하지 않은가? 게인즈버러가 좋지 않은 감정을 품고서 앤드루스 부인을 묘사한 것이 아닐까 하는 의혹이 드는 대목이다.

그림 곳곳에 숨겨진 성적인 풍자와 낙서

•

남편 로버트 앤드루스는 어떤가? 제임스 해밀턴은 이 그림 곳곳에 성적인 풍자와 낙서가 숨겨져 있다고 주장한다. 로버트의 오른팔에 걸려있는 총알 주머니는 의심스러울 정도로 남성의 성기와 비슷하다. 또한 그의 왼손은 페니스 같은 형태의 옷자락을 만지고 있는데, 실제로 생식기와 가까운 위치에 그려져 있다. 앤드루스의 뒤에 있는 울타리 안에는 당나귀 두 마리가 있다. 서구권에서 당나귀는 어리석음의 상징이다. 성기가 크면 멍청하다는 속설도 있는데 당나귀가 덩치에 비해 성기가 매우 크기 때문이라고 한다. 앤드루스와 당나귀가 상징하는 의미를 연결시키면 게인즈버러가 그를 조롱한 것이 된다.

한편 앤드루스 부인의 무릎 부분은 미완성이다. 다른 곳은 완벽히 마무리되었는데 왜 이 부분만 완성되지 못한 채 갈색 얼룩으로 남아 있을까? 내셔널 갤러리 측은 장차 태어날 아기를 위한 공간이라고 설명한다. 당시 부인이 임신 초기일 수도 있지만 초상화에서 확인할 순 없다. 책, 부채, 뜨

개질 도구, 강아지, 꽃 같은 것이 놓였을 가능성도 생각해 볼 수 있다. 피가 안 묻도록 드레스에 천을 깔고 그 위에 남편이 사냥한 수꿩을 올려놓았을 거라고 추측하는 이도 있다. 부인이 한 손에 쥐고 있는 꼬리 깃털 같은 형태를 보면 맞는 것도 같다. 네덜란드 풍속화에서는 여성(주로 정육점 하녀)이 사냥한 수꿩을 우악스럽게 휘어잡고 있는 그림들이 많은데, 이는 일반적으로 여성에게 장악된 남성의 성을 상징한다. 시골 마을의 저잣거리에서 각종 음담패설과 성 풍속을 듣고 자란 게인즈버러는 수꿩의 의미를 알고 있었을 테니, 이 부부의 성 생활에 대한 풍자적인 은유로 그려 넣었을지도 모른다. 그림이 마무리되지 못한 것은 그리던 도중에 앤드루스 부부가 이를 눈치채고 갈등이 생겨 중단되었기 때문일 수도 있다. 이런 맥락에서 제임스 해밀턴은 이 작품이 금수저 부부의 행복한 삶을 보여주는 서정적인 초상화가 아니며, 화가의 은밀한 복수를 위한 공간으로 이용된 것이라고 주장한다.

사실 게인즈버러는 종종 자신의 그림 속에서 절묘하게 위장된 사회적 풍자 게임을 벌였다. 서드베리 외곽의 삼림지대를 그린 「코너드우드」 풍경화에는 당시 영국의 사회 문제에 대한 게인즈버러의 비판적 인식이 내포돼 있다. 숲은 원래 공유지로 사용되었다. 관습적으로 가난한 사람들은 공유지에서 나무를 자르고, 사냥하고, 먹거리를 얻었다. 그러나 18세기 무렵부터 영국의 시골 공유지들은 인클로저 운동*과 자본주의적 농업에 의해 점점 사라지고 있었다. 산업혁명이 일어나자 인구가 급증하고 식량 수요가 증가하자, 특권 계급이 농사지을 땅을 확보하려고 공유지를 사유화

하는 2차 인클로저 운동이 일어났던 것이다. 이로 인해 농민은 생활 터전을 잃고 농업노동자가 되거나 도시로 떠나 공장노동자가 된 반면, 부유한 지주들은 더 큰 부를 축적하게 되었다. 게인즈버러는 이 풍경화 속에 의도적으로 사회 풍자를 심어 놓았다. 그는 그림 속 숲을 빈곤한 사람들로 채우고, 그들이 공유지에서 그동안 해왔던 그 모든 일을 하는 장면을 묘사했다. 게인즈버러는 그들이 그럴 권리가 있다는 것을 말하려고 했던 것이다.

확실히, 그는 기득권과 거리가 멀었다. 당시 영국 국왕이었던 조지 3세의 총애를 받고 왕족, 귀족의 초상화를 수없이 그렸으며 당대 최고의 초상화가로 성공했지만, 시골 출신의 가난한 직물업자의 아들이었던 게인즈버러는 귀족인 데다 궁정화가인 레이놀즈 밑의 서열로 대우받았다. 예술가는 젠트리나 귀족 계층과 같은 세계에 속하지 않았다. 게인즈버러는 아무리 예술적 능력이 뛰어나도 상류 사회의 일원이 되지 못했다. 전근대 사회의 특권과 권위를 지양하고 합리적인 새로운 사회를 이루려는 계몽주의 운동에 영향을 받은 게인즈버러는 당연히 이 문제를 깊이 인지하고 있었다. 「코너드우드」 풍경화는 「앤드루스 부부」 초상화와 비슷한 시기에 그린 것이다. 이 풍경화를 부부의 초상화와 연관 지어 감상한다면 20대 초반의 자유분방하고 자존심 강한 게인즈버러가 당시 영국 사회에 대해 어떤 생각을 하고 있었는지 짐작이 간다. 이런 점에서 해밀턴의 주장

* 중세 장원의 가난한 농민들은 목초지나 숲을 영주의 허락 없이도 자유롭게 이용할 수 있었다. 그러나 16세기 무렵 영주들은 양모 산업이 발달하자 양을 기르기 위해 미개간지와 공유지에 울타리를 쳐서 사유지로 만들었으며 농민의 이용을 막았다. 이것이 1차 인클로저 운동이다.

토머스 게인즈버러, 「코너드우드」, 1748년, 내셔널 갤러리, 영국 런던

이 근거 없어 보이진 않는다.

이 그림은 단순히 부유한 젊은 부부가 행복하게 살아가는 아름다운 영국 전원 풍경을 그린 것일까? 아니면 한 미술사학자가 말한 대로 화가의 분노와 조롱이 교묘하게 숨어 있는 풍자화일까? 한 점의 그림은 참 많은 이야기를 담고 있다. 미술 작품은 한 시대의 삶과 사회의 기록물이기 때문이다. 역사책뿐만 아니라 그림을 통해서도 그 시대의 사람들이 어떻게 살았고 무슨 생각을 했는지를 엿볼 수 있다. 만약 해밀턴의 분석이 맞다면, 이 그림은 게인즈버러와 앤드루스 부부 간 부와 사회적 지위의 차이 그리고 그로 인한 갈등, 더 많이 가진 자의 오만과 과시욕, 앤드루스의 부친이 아들의 상류층 진입을 위해 했던 일들, 정략결혼 등 18세기 영국 사회의 모습을 수백 년 후의 우리에게 고스란히 전하고 있는 것이다. 그리고 이런 것은 우리 사회에서도 여전히 익숙한 이슈들이다.

인간의 역사는 차별과 불평등의 역사라고 할 수 있다. 사람과 사람 사이에는 늘 힘과 권력, 재산상의 불평등이 있었고, 그로 인한 갈등과 투쟁이 있었다. 여기서 우리는 '불평등'에 대한 질문을 하게 된다. 불평등은 인간 사회의 보편적 속성인가? 불평등의 원인은 무엇인가? 모든 사회가 원래 불평등하다면 근본적으로 피할 수 없는 것인가? 이 작품을 둘러싼 앤드루스 부부와 게인즈버러의 관계에서 볼 수 있듯이, 불평등은 사람들의 행복과 불행을 가르며 자만이나 분노의 원천이 된다. 이제 그림 속 인물들과 그들을 그린 화가는 사라졌다. 그러나 예술 작품은 남아 그들 모두의 감정과 생각을 우리에게 조용히 건넨다. 그 의미는 무엇일까?

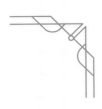

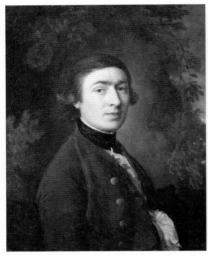

토머스 게인즈버러 **VS** 조슈아 레이놀즈

토머스 게인즈버러는 조슈아 레이놀즈와 함께 18세기 후반 영국 미술계를 이끈 화가다. 당시 영국은 미술 분야에서 거장을 배출하지 못했고, 반 다이크^{Anthony Van Dyck} 같은 플랑드르 출신의 국제적 화가들이 영국에서 활동하며 미술계를 장악하고 있었다. 레이놀즈와 게인즈버러의 등장으로,

영국 미술은 비로소 변방에서 벗어나 꽃을 피우기 시작했다. 집안과 성장 배경부터 그림의 양식에 이르기까지 매우 대조적인 두 예술가는 지금까지도 사람들 입에 자주 오르내리는 미술사의 라이벌이다.

교양 있는 성직자 집안에서 태어난 조슈아 레이놀즈는 고전문학에 조예가 깊은 학식 있는 화가이자 미학자였다. 그는 이탈리아로 유학을 가서 미켈란젤로, 라파엘로, 티치아노의 작품을 연구하며 철저하게 아카데믹한 미술 훈련을 받았고, 신고전주의적인 양식의 화풍을 발전시켰다. 레이놀즈는 여신 같은 의상과 고전적인 포즈로 이상화된 인물을 그렸다. 반면, 시골 출신으로 빈곤한 모직물업자의 아들이었던 게인즈버러는 거의 독학으로 그림을 익혔다. 그는 틀에 얽매이지 않는 자연스러운 포즈와 현실의 소품, 당시 유행하는 현대적인 복장을 한 인물을 그림에 담았다. 그는 형식주의적 규칙을 고수하는 아카데믹한 그림에 반대해 항상 새로운 아이디어와 기법을 실험한 혁신적인 화가였다. 특히 어릴 때부터 직물을 관찰할 수 있는 환경에서 자랐기 때문에, 실크와 새틴, 레이스 드레스를 매우 아름답고 정교하게 묘사했다.

당시 두 사람이 그린 유명한 여배우였던 사라 시돈스의 초상화를 보면 그들의 상이한 화풍이 여실히 드러난다. 레이놀즈가 사라 시돈스를 구름에 떠 있는 왕좌에 앉은 장엄하고 극적인 비극의 뮤즈로 묘사한 반면, 게인즈버러는 당대에 유행한 드레스를 입은 그녀의 세련되고 현실적인 모습을 보여준다.

1. 조슈아 레이놀즈, 「비극적 뮤즈로 분한 사라 시돈스」, 1783~1784년, 헌팅턴 도서관, 미국 캘리포니아
2. 토머스 게인즈버러, 「사라 시돈스」, 1785년, 내셔널 갤러리, 영국 런던

 두 사람은 평생 숙적이었다. 1768년, 레이놀즈와 게인즈버러가 함께 영국 왕립 아카데미를 설립했지만 레이놀즈가 초대원장이 된다. 조지 3세의 궁정화가 자리를 놓고도 여러 해 동안 경쟁했는데 왕립 미술 아카데미 원장으로 유리한 위치에 있었던 레이놀즈가 마침내 그 자리를 얻었다. 그러나 조지 3세는 공식 궁정화가인 레이놀즈보다 게인즈버러를 더 좋아했다. 왕은 게인즈버러에게 자신을 비롯한 가족 초상화를 더 많이 의뢰했고, 레이놀즈는 이를 매우 불쾌해 했다고 한다. 그들은 왕립 아카데미의 연례 전시회에서도 종종 다퉜다. 게인즈버러는 그의 경쟁자인 레이놀즈가 아

카데미의 원장이기 때문에 자신의 작품이 좋은 위치에 걸리지 않았다고 항의했다. 결국 게인즈버러는 아카데미와 수많은 갈등을 겪은 후 1784년 기관에서 탈퇴해버린다.

1788년, 61세의 나이로 임종을 맞이하게 된 게인즈버러는 평생 동안 격렬하게 경쟁했던 레이놀즈에게 마지막 편지를 보냈다. "친애하는 조슈아 경, 저는 지금 죽음을 앞두고 6개월 동안 누워 지내고 있습니다. 당신이 읽지 않을까 두려워하면서 이 편지를 씁니다. 한 친구로부터 조슈아 경이 저에 대해 깊은 애정을 표현하셨다는 말씀을 듣고 용기를 내어 마지막 부탁을 드립니다. 저희 집에 오셔서 경이 아직 보지 못하신 저의 그림 「우드맨」을 한 번 봐주셨으면 합니다. 제 부탁이 경을 불쾌하게 하지 않기만을 바랄 뿐입니다. 제 부탁을 들어주신다면 영광일 것입니다. 저는 늘 진실로 조슈아 레이놀즈 경을 존경하고 진심으로 사랑했습니다."

조슈아 레이놀즈는 게인즈버러의 마지막 소원을 들어주려고 집을 방문했다. 그리고 경쟁자가 죽은 지 2년 후, 왕립 아카데미에서 열린 '예술에 관한 담론'이라는 강연에서 게인즈버러의 편지로 성사된 그들의 최후의 만남에 대해 다음과 같이 말했다. "내가 그와 친숙한 관계로 맺어지지 않았었다는 사실에 슬픔을 억누를 수가 없습니다. 우리 사이에 약간의 질투가 있었다 할지라도 그 진심의 순간에 그런 것은 모두 잊혀졌습니다." 그리고 2년 후, 레이놀즈도 세상을 떠났다. 생전에는 그토록 치열하게 경쟁했지만, 죽음을 앞둔 순간에 두 거장은 서로에 대한 존경과 애정으로 묶여 있었다.

PART 2

화가 다시 보기

르네상스의 빛, 레오나르도 다빈치의 또 다른 얼굴

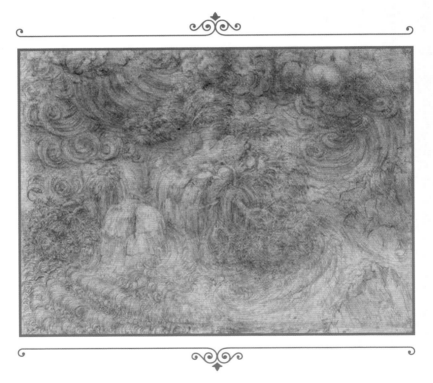

레오나르도 다빈치, 「대홍수」, 1517~1518년, 로열 컬렉션, 영국 윈저성

어둡고 추한 것에의 탐닉

일반적으로 르네상스 미술은 중세 미술을 지양하고 고대 그리스, 로마의 세련된 고전주의 양식을 추구했다고 알려져 있다. 그런데 왜 이 시기의 많은 미술 작품에서 질서와 절제, 균형과 조화를 이상으로 하는 고전주의의 모습이 보이지 않는 것일까? 우리가 알고 있는 것과는 달리, 르네상스가 그다지 고전 문명으로의 복귀에 충실했다거나, 평온하고 이성적인 시대가 아니었기 때문이다. 오히려 질서정연함과 거리가 먼 아주 거친 시대였고, 열정과 상상력, 어둠이 넘치는 시기였다. 당시 이탈리아는 소국들로 갈라져 서로 간에 전쟁이 끊이지 않았고, 지역지역마다 폭력과 폭동이 빈번하게 일어났으며 흑사병까지 창궐하고 있었다. 대부분의 사람들은 여전히 미신과 점성술, 예언 등 비이성적인 것을 신봉했다. 로마에서는 신

고전주의에서 벗어난
르네상스 미술 작품들

1

2

1. 히에로니무스 보스, 「최후의 심판」 중앙 패널, 1482~1516년, 미술 아카데미, 오스트리아 비엔나
2. 주세페 아르침볼도, 「베르툼누스로 그려진 루돌프 2세」, 1590년, 스웨덴 스코클로스테르성
3. 니콜로 델라르카, 「죽은 그리스도에 대한 애도」, 1463~1490년경, 산타 마리아 델라 비타, 이탈리아 볼로냐

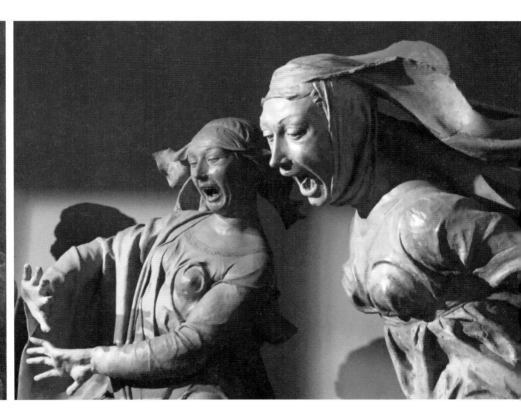

통한 예언자가 나타났다고 소문이 퍼질 때마다 사람들이 우르르 몰려들었고, 혹세무민하는 가짜 성자와 예언자가 들끓었다. 궁정과 교회, 부유한 상인 가문 등 일부 상류층만이 새로운 르네상스 문화의 우아하고 지적인 분위기를 향유하고 있었다. 대부분의 르네상스 미술 작품들은 여전히 신앙에 대한 열정을 표현하고 있었고, 화가들은 그리스 신화의 관능적인 여신들보다 예수와 성모 마리아, 성인과 성녀, 연옥과 지옥 이야기를 훨씬 더 많이 그렸다. 고대의 이상을 부활시키려고 한 레오나르도, 미켈란젤로와 라파엘로 등의 작품은 르네상스의 한 곁가지일 뿐이며, 그와 완전히 다른 르네상스의 다른 한 가지가 있었던 것이다.

사실, 르네상스 미술이 완전하고 이상적이라는 개념은 조르조 바사리의 미술 비평으로부터 시작된다. 그는 이탈리아 르네상스 미술이 중세의 조악하고 미숙한 미술로부터 획기적으로 진보했다고 생각했다. 원근법과 사실주의 기법을 기준으로 미술사의 발전을 규정했기 때문이다. 바사리는 자연을 사실적으로 묘사하는 기술이 최절정에 달했던 레오나르도, 미켈란젤로, 라파엘로에 이르러 비로소 완벽한 미술이 탄생했다고 믿었다. 바사리가 말한 르네상스는 피렌체에서 꽃피운 르네상스다. 그러나 14세기에서 16세기까지의 르네상스 미술사에서, 피렌체 르네상스는 전체 르네상스 미술의 일부에 불과하다. 볼로냐 같은 대부분의 이탈리아 도시와 플랑드르를 비롯한 유럽 지역에서 활동했던 많은 예술가는 이상주의적인 고전미술의 부활과 거리가 멀었다. 히에로니무스 보스의 그림에서 보듯이 중세적인 원죄의식에 사로잡혀 있거나, 주세페 아르침볼도 Giuseppe

Arcimboldo의 채소들로 구성된 초상화처럼 기괴하기도 하며, 니콜로 델라르카Niccolo dell'Arca의 울부짖는 막달라 마리아처럼 격렬하게 감정을 표현하기도 한다. 심지어 이탈리아 르네상스 미술의 대표 거장 레오나르도 다빈치에게서도 피렌체 르네상스의 공식에서 어긋나는 면모를 발견할 수 있다.

「대홍수」 연작에 나타난 종말론적 세계관

●

레오나르도 다빈치Leonardo da Vinci(1452~1519)는 당대 최고의 고전 미술 거장이자 자연을 객관적으로 탐구한 과학자, 그리고 르네상스 정신을 가장 이상적으로 구현한 인물로 알려져 있다. 그러나 '대홍수Deluge'라고 일컬어지는 그의 드로잉은 레오나르도에 대한 우리의 고정관념에 혼란을 준다. 그것들은 온통 뒤죽박죽이고 무질서와 혼돈으로 가득 찬 스케치이기 때문이다. 레오나르도는 인생이 끝나갈 무렵에 펜과 잉크, 검은 분필로 11점의 드로잉 연작 「대홍수」를 제작했다. 이 말기 드로잉들에는 레오나르도의 염세적인 비관론이 나타난다. 그는 세상을 곧 종말에 가까워지는 암울하고 어두운 곳으로 보았다. 당시 살 날이 많지 않았음을 자각한 레오나르도가 삶의 무상함이나 죽음과 파괴라는 주제에 집착한 것이 아닐까? 말년의 레오나르도는 그를 흠모한 프랑스의 국왕 프랑수아 1세의 후원으로 왕족의 여름 별장이었던 프랑스 동부지역 루아르 골짜기의 클로뤼세 성에서 안락한 생을 보냈다. 이제 레오나르도는 생계를 위해 그림을 그리지 않아도 되었다. '대홍수' 연작은 순전히 자신의 만족을 위한 판타지 작품

에 몰입할 수 있었던 이 시기에 나온 것이다.

르네상스에 대한 우리의 아름다운 환상을 깨는 이 어둡고 음울한 드로잉은 전 르네상스 미술 중에서도 가장 수수께끼 같은 작품으로서, 11점 모두 광포한 폭풍우에 압도된 풍경을 표현하고 있다. 견고한 도시와 요새, 산, 그리고 온갖 사물이 홍수와 폭풍우에 휘말려 산산이 부서진다. 폭풍우 구름에서 시작되는 비와 바람의 코일들은 격렬하게 소용돌이치며 으르렁거린다.

옆 페이지의 드로잉은 강력한 나선형의 회오리바람이 구름으로부터 분출하고, 숲이 우거진 언덕 중심부에서 물이 격렬하게 솟아오르는 역동적인 대홍수 장면을 묘사한다. 그림 윗부분에는 어두운 먹구름이 잔뜩 껴있고, 어디선가 광포한 소용돌이 바람에 휩쓸려 날아온 네모난 돌덩이들이 위험하게 떨어지고 있다. 혹시, '대홍수' 연작은 단순히 미술 못지않게 과학에 몰두했던 레오나르도의 자연 연구를 위한 소묘가 아니었을까? 그는 지속적으로 물의 흐름과 움직임, 폭풍우 등 자연현상을 연구하고 기록했다. 실제로 레오나르도 생존 당시인 1513년, 이탈리아와 스위스 국경 근처의 도시 벨린초나에서 홍수로 인한 끔찍한 산사태가 일어난 적이 있다. 레오나르도 다빈치도 소식을 들어 알고 있었을 것이다. 2012년에 다시 한번 벨린초나에서 산사태가 발생했는데, 유튜브 동영상에서 볼 수 있는 그 끔찍한 자연재해의 위력은 레오나르도의 대홍수 드로잉이 묘사한 모습과 놀라울 정도로 유사하다.

레오나르도 다빈치, 「대홍수」, 1517~1718년, 로열 컬렉션, 영국 윈저성

다음 그림을 자세히 살펴보자. 거센 광풍이 여러 그루의 나무를 땅바닥에 쓰러트리고 말을 탄 한 무리의 사람들을 습격하는 장면을 그린 것이다. 윗부분에는 홍수로 인해 온갖 잔해물로 가득한 물이 넘치고 있다. 여기까지는 단순히 허리케인으로 인한 전형적인 자연재해의 사실적이고 객관적인 묘사로 볼 수 있다.

그런데 그림 상단을 보면, 빽빽한 구름 사이로 신들의 모습이 보인다. 폭풍우와 바람의 신들이 벼락을 던지거나 사납게 물을 분출시키고 있다. 왼쪽 작은 구름 속에는 천사들이 트럼펫을 불고 있다. 미켈란젤로의 시스티나 예배당 프레스코화 「최후의 심판」에서도 트럼펫을 부는 천사들이 있다. 최후의 심판을 묘사한 그림들에는 으레 죽은 자를 깨우기 위해 트럼펫을 부는 천사들과 그들의 선행과 악행을 기록한 책을 든 천사들이 등장한다. 그렇다면, 이것은 세상의 종말 장면을 묘사한 것인가?

「폭우처럼 쏟아지는 사물들」에서는 갈퀴, 사다리, 랜턴, 백파이프, 가위, 안경 등 인간이 생활하는 데 필요한 온갖 잡다한 물건들이 하늘의 구름에서 땅으로 폭우처럼 쏟아지고 있다. 그림 상단에는 거울에 비춰야 똑바로 보이는 레오나르도 특유의 거울 글씨^{Mirror Writing}로 '아담'과 '이브'라는 글자도 쓰여 있다. 기독교에서 아담과 이브는 원죄의 상징이다. 따라서 아담과 이브의 원죄, 다시 말해서 인간의 죄로 인해, 신이 폭풍우를 보내서 세상을 끝나게 한다는 메시지인 것이다. 하단에는 '오, 인간의 비참함이여, 돈을 얻기 위해 얼마나 많은 것을 섬겨야 하는가'라는 탄식의 글이 쓰여 있다. 인간의 어리석음과 물질주의를 직설적으로 비판한 듯한 이 문구에

레오나르도 다빈치,
「폭풍우」,
1513~1518년,
로열 컬렉션, 영국 윈저성

「폭풍우」, 세부

레오나르도 다빈치, 「폭우처럼 쏟아지는 사물들」, 1506~1512년, 로열 컬렉션, 영국 윈저성

서는 인간에 대한 레오나르도의 비관론적 시각을 읽을 수 있다.

결론적으로, 「대홍수」 드로잉은 레오나르도의 자연에 대한 과학적 관심에서 나온 사실적 소묘이기도 하지만, 동시에 홍수를 통해 세상의 종말을 은유한 것이며 염세적 선지자로서의 그의 중세적 종교관을 드러낸 것이다. 그에게도 여전히 성경의 대홍수나 종말론 같은 중세적 사고의 흔적이 남아 있었던 것이다.

인간 가고일에 대한 병적인 탐닉

•

또한 온갖 그로테스크한 얼굴을 그린 드로잉 작품들 역시 레오나르도의 반反르네상스적 면모를 보여준다. 그는 성스럽고 아름다운 얼굴뿐 아니라 추하고 기괴한 인간 형상에도 매혹되었다. 특이한 골상과 얼굴에 흥미를 느낀 레오나르도는 기형적인 인물 캐리커처를 많이 그렸다. 그는 거리를 걷다가 부서진 코, 기형적인 주걱턱, 심하게 돌출된 입 등 괴상한 얼굴이나 질병으로 인해 변형된 신체를 가진 이들을 발견하면 무척 기뻐했고 하루 종일 쫓아다니며 면밀히 관찰했다. 그리고 그 형상을 머릿속에 명확히 기억해놓은 후 집에 가서 그 사람들이 마치 눈앞에 있는 것처럼 정확하게 재현했다. 그로테스크한 캐리커처들은 레오나르도 다빈치의 유산 중 하나다. 레오나르도의 이 괴상한 캐리커처들은 후대 화가들에게 많은 영향을 주었고 18세기 무렵까지 다수의 추종자들에 의해 모사되었다.

레오나르도의
그로테스크한 캐리커처들

레오나르도는 이와 같은 수많은 두상 드로잉 작업을 했고, 그것을 '괴물 같은 얼굴들^{visi monstruosi}'이라고 지칭했다. 거의 동물적인 특징을 가진 인간 가고일(괴물석상)들이 완벽한 인체의 비례를 재현한 '비트루비우스적 인간 L'uomo vitruviano'을 그린 레오나르도의 작품이라는 것은 매우 뜻밖이다. 레오나르도가 이들에게 지나친 관심을 가지고 스토킹하다시피한 것은 평범함을 벗어난 신체에 대한 지적 호기심과 탐구 때문이었을 것이다.

르네상스기는 중세의 신 중심의 사고에서 인간 중심의 사고로 이행했고, 인간에게 새로운 삶의 기쁨과 활기를 되찾아준 정신혁명의 시대라고 할 수 있다. 이런 점에서, 르네상스는 근대 정신의 태동을 알리는 나팔수 역할을 했지만, 여전히 중세적이고 종교적인 특징이 강하게 남아 있었다. 르네상스 미술의 최전방에 있었던 레오나르도조차 뜻밖에도 전형적인 르네상스 화가의 모습이 아닌, 중세적 사고를 가진 우울한 종말론자, 균형과 조화의 이상적인 아름다움이 아닌 추하고 왜곡된 형상에 탐닉한 예술가의 모습을 보여주었다. 이처럼 르네상스는 하나가 아닌 두 개의 얼굴을 가지고 있었다.

미켈란젤로는 왜 여성의 몸을 남성처럼 그렸을까?

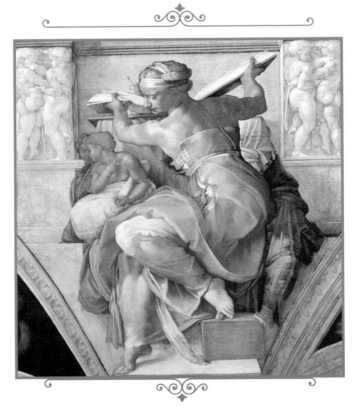

미켈란젤로 부오나로티, 「리비아의 무녀」, 1508~1512년, 바티칸 박물관, 이탈리아 바티칸

젖가슴을 가진 남자

미켈란젤로Michelangelo Buonarroti (1475~1564)의 「다비드」상은 세계에서 가장 완벽하게 남성의 신체를 구현한 조각상으로 평가되고 있다. 그런데 정작 미켈란젤로 자신은 스스로를 못생겼다고 생각했고, 평생 외모 콤플렉스에 시달렸다고 한다. 작은 키에 등이 살짝 굽은 볼품없는 체격에다가 동료 조각가에게 맞아 코까지 부러진 미켈란젤로는 자신이 사회적 미의 기준에 부합하지 않는 남성이라는 것을 잘 알고 있었던 것 같다. 자신이 못 가진 것을 보상하려는 듯, 그는 숭고하리만치 완전한 아름다움을 추구하는 데 평생을 바쳤다. 「다비드」상은 그리스 조각에 바탕을 둔 르네상스 미학의 표준과 미켈란젤로의 기술적 기량을 잘 보여준다. 반면 미켈란젤로가 창조한 여성들은 한결같이 남성적인 모습으로 묘사되어 있어 여성의 몸

에 대해서는 해부학적으로 서툴러 보인다. 이런 이유로 미켈란젤로가 그림이나 조각으로 구현해 낸 여성들은 '젖가슴을 가진 남자'라고 일컫기도 한다. 남성의 몸은 완벽하게 창조한 미켈란젤로가 여성을 이렇게 표현했던 이유는 무엇일까?

미켈란젤로 부오나로티, 「다비드」,
1501~1504년, 아카데미아 미술관, 이탈리아 피렌체

남자의 몸을 가진 레다

•

'레다와 백조' 이야기는 고대 그리스 로마 시대에서 레오나르도와 미켈란젤로 같은 르네상스 거장, 현대화가 마티스Henri Matisse와 달리에 이르기까지 수많은 화가들에 의해 그려졌다. '레다와 백조'에서 표현된 성애, 혹은 에로티시즘은 인간의 가장 원초적인 본능과 직결된 매혹적인 주제였기 때문이다. 희대의 호색한이었던 제우스는 여신과 인간 여자는 물론 심지어 미소년까지 가리지 않고 취했는데, 그때그때 상황에 맞게 변신을 거듭하며 그들에게 구애했다. 그렇다면 레다에게는 어떻게 다가갔을까? 제우스는 스파르타의 왕 틴다레오스의 아름다운 아내 레다가 강가에서 목욕하

미켈란젤로의 「레다와 백조」 동판화 모사작, 16세기, 영국 박물관, 영국 런던

는 모습을 우연히 발견했다. 그는 독수리에게 쫓기는 백조로 변신하여 접근했고 마침내 사랑을 나누게 된다.

머리를 숙이고 눈을 감은 채 몸을 V자로 구부리고 있는 여인의 모습으로 묘사된 미켈란젤로의 「레다와 백조」는 인간의 신체를 해부학적으로 정밀하게 표현하고 있다. 그러나 미켈란젤로의 레다는 여성적인 곡선의 몸이 아닌 남성적인 근육을 가지고 있다. 젖가슴 부분이 없었다면 팔과 엉덩이, 허벅지의 튼실한 근육 때문에 남성의 몸으로 오해할 정도다. 이렇듯 미켈란젤로의 작품 대부분은 공통적으로 여성을 남성의 뼈대와 근육을 가진 모습으로 나타내고 있다. 당대의 라이벌이었던 레오나르도 다빈치는 여간

해서 남을 비판하는 사람이 아니었지만, 여성의 몸에 대한 미켈란젤로의 해부학적 지식에 대해서만은 형편없다고 언급했을 정도였다.

작품 속 레다의 모델은 피렌체의 산 로렌초 대성당에 있는 메디치가 영묘의 한 조각상이다. 미켈란젤로는 로렌초 2세 데 메디치(우르비노 공작)와 그의 숙부 줄리아노 디 로렌초 데 메디치(느무르 공작)의 무덤을 장식하는 조각상들을 제작했다. 「낮」과 「밤」은 줄리아노의 석관 위를, 「새벽」과 「황혼」은 로렌초의 석관 위를 꾸미고 있다. 미켈란젤로는 이 네 개의 조각 중 눈을 감은 채 손을 머리에 대고 깊은 잠에 빠진 여자 조각상 「밤」의 모습을 본떠서 레다를 그렸다.

「밤」과 「새벽」은 미켈란젤로의 유일한 여성 누드 조각상이다. 미술사학자 에르빈 파노프스키Erwin Panofsky에 따르면, 「새벽」은 '활기와 에너지로 가득 차 있으며 부드러우면서도 견고한, 그러나 아직 힘겨운 삶의 경험에 의해 단련되지 않은 젊은 여성'을 보여주는 반면 「밤」은 '출산과 수유로 인해 피부가 늘어지고 노쇠한, 나이 든 여성을 나타낸다'고 분석했다. 한편 해부학적인 관점에서 두 조각상을 보면 모두 남성적인 신체의 특징을 가지고 있다는 것을 발견할 수 있다. 「밤」은 확실히 부자연스러운 젖가슴과 남성적인 근육질의 허벅지를 가지고 있다. 「새벽」은 보다 여성적인 굴곡을 가지고 있긴 하지만 강건한 근육질 체격은 여전하다.

이런 남성적 신체의 특징은 시스티나 예배당 천정화에 등장하는 무녀들에서도 일관되게 나타난다. 거대한 체격과 탄탄한 팔뚝을 가진 「쿠마에의 무녀」나 남성의 얼굴과 팔 근육을 가진 「에리트레아의 무녀」, 천사 같

미켈란젤로 부오나로티, 「밤」, 1526~1531년, 산 로렌초 대성당, 이탈리아 피렌체

미켈란젤로 부오나로티, 「새벽」, 1533년, 산 로렌초 대성당, 이탈리아 피렌체

미켈란젤로 부오나로티, 「쿠마에의 무녀」, 1508∼1512년, 바티칸 박물관, 이탈리아 바티칸

미켈란젤로 부오나로티, 「에리트레아의 무녀」, 1508~1512년, 시스티나 예배당, 이탈리아 바티칸

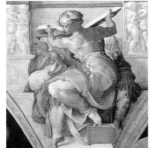

미켈란젤로 부오나로티, 「리비아의 무녀」 습작, 1508~1512년, 메트로폴리탄 미술관, 미국 뉴욕

은 얼굴이지만 올림픽 경기에 나가는 선수와 비슷한 몸을 지닌 「리비아의 무녀」는 확실히 남성적인 모습을 보여준다. 여기서 천장화 「리비아의 무녀」와 그 습작을 비교해 보자. 미켈란젤로는 작품을 위해 해부학적 드로잉 습작을 비롯한 수백 개의 예비 스케치 작업을 했다. 「리비아의 무녀」 소묘는 미켈란젤로의 조수 혹은 남자 모델을 그린 것으로서 몸을 우아하게 옆으로 돌리고 있는 근육질 인물의 머리와 등 근육, 들어 올린 팔, 그리고 손과 발을 묘사하고 있다. 이 습작을 통해서도 애초부터 그가 무녀를

남성으로 그렸다는 것을 알 수 있다. 무녀들의 모습이 말해주듯이, 미켈란
젤로가 그린 여성은 대부분 양성적 속성을 보인다. 즉, 여성이지만 남성의
모습을 띠고 있다.

여성을 남성처럼 묘사한 이유는 무엇일까?

•

정말 레오나르도의 말처럼 미켈란젤로는 여성의 누드를 묘사하는 능력이
부족했던 것일까? 아니면 여체의 해부학적 형태 자체에 관심이 없었던 것
일까? 사실 근육질 남성의 몸은 여성의 누드보다 조각하기가 훨씬 더 어
렵다. 남성의 신체를 조각하기 위해서는 피부 아래의 힘줄과 근육 및 정
맥에 대한 상당한 해부학적 지식이 필요하다. 따라서 미켈란젤로가 여성
을 남성처럼 묘사한 것은 여성의 몸을 표현하는 기술이 부족했다기보다
는 기술적 난이도가 높은 남성의 몸을 표현하는 데 만족감을 느꼈기 때문
이라고 생각하는 것이 더 합리적이다. 실제로, 비교적 여성적이고 관능적
인 누드를 구현한「새벽」을 보면 미켈란젤로가 결코 여성의 신체 묘사에
서툴렀다고는 말할 수 없다.

　미켈란젤로가 여성의 나체를 제대로 묘사하지 못한 것은 르네상스 시
대에는 여성 누드모델을 쉽게 구할 수 없었기 때문이라는 주장도 있다.
당시 사람들은 화가 앞에서 여성이 나체로 포즈를 취하는 것을 비도덕적
이라고 생각했다. 그렇다면 미켈란젤로의 동시대 예술가였던 라파엘로와
레오나르도는 어떻게 그토록 능숙하게 여성의 유연하고 관능적인 가슴과

몸매를 그릴 수 있었을까? 한편, 르네상스 시대의 가부장적 가치관 때문이라고 추측하는 이들도 있다. 남성의 육체가 가장 우수하고 아름다우며 여성의 몸은 불완전하다고 여긴 고대 그리스 미학이 르네상스 시대에도 이어졌다는 것이다. 실제로 16세기 미술사가 조르조 바사리에 의하면, 미켈란젤로는 남성의 알몸에 경외심을 갖고 있었으며 신이 창조한 원래의 모습에 가깝게 표현하기 위해 나체로 그리기를 좋아했다고 한다. 여성보다는 남성의 신체적 아름다움을 선호하는 미적 취향을 가졌다는 것이다.

그가 동성애자였기 때문이라는 설도 꽤 설득력을 얻고 있다. 미켈란젤로는 57세였을 때 만난 23세의 젊은 로마 귀족 토마소 카발리에리에게 상당한 애정을 품었다고 한다. 그들이 육체적 관계를 가졌는지는 확실히 알 수 없다. 미켈란젤로의 성적 지향에 대한 추측은 그가 카발리에리에게 보낸 시에 뿌리를 두고 있다. 미켈란젤로는 그를 위해 자신의 깊은 애정을 표현하는 300개의 소네트*를 썼다. 미술사학자들은 대체로 미켈란젤로가 카발리에리에게 푹 빠졌다는 데 동의한다. 이로 인해 자연스럽게 미켈란젤로를 동성애자라고 추정한 것이다. 그러나 그 이전에는 동성애의 징후가 나타나지 않았기 때문에 그의 성적 지향성은 명확히 확인할 수 없다. 당시 교회가 동성애를 죄악시했기 때문에 독실한 가톨릭 신자였던 미켈란젤로가 자신의 동성애적 성향을 괴로워하고 억눌렀을 가능성도 배제하기 어렵다. 어쩌면 자손 없이 60세 가까운 노년기에 들어섰던 미켈란젤로가 외모와 품성, 재능의 모든 면에서 이상적인 한 젊은이를 아들 같은

* 14행의 짧은 시로 이루어진 서양 시가.

존재로 생각했는지도 모른다. 미켈란젤로는 성 자체에 대해서도 근본적으로 금욕적 태도를 가지고 있었다. 한 가톨릭 사제의 논문이 그에게 깊은 영향을 주었기 때문이다. 그 논문에 따르면, 섹스는 정신적 활력과 두뇌 활동을 약화시키고 육체적 건강에도 해악을 끼치므로 성적 욕구를 엄격히 억제해야 할 필요가 있다고 한다. 미켈란젤로의 종교적이고 고지식한 성격으로 보건대, 이것을 철저히 신봉하고 스스로 육체적 쾌락을 멀리하는 삶을 실천했을 가능성이 높다.

미켈란젤로는 미술사를 통틀어 예술의 최정점에 있는 불세출의 천재다. 하지만 성격이 괴팍하고 까탈스러워서 툭하면 다른 이들과 다투기 일쑤였고, 늘 입에 불평을 달고 살았으며, 가까이 지내는 친구나 제자들도 없었다. 그는 멋진 옷은커녕 며칠째 갈아입지 않은 먼지 쌓인 작업복을 입고 장화를 신은 채 잠을 잤다. 음식도 작업하면서 우물거리는 빵 한 조각과 포도주 한 모금이면 충분했고, 신앙심이 깊어 세속적 쾌락에 전혀 관심이 없었던 금욕주의자였다. 이것이 수 세기 동안 사람들에게 미술사의 영웅, 혹은 신화적 존재로 군림하며 경외의 대상이었던 이탈리아 르네상스 거장 미켈란젤로 부오나로티의 인간적 면모다. 우리는 때로 역사 속 빛나는 인물들에게서 평범한 윤리나 가치의 기준으로 이해할 수 없는 면모를 발견하고 당황한다. 그러나 위대한 예술가에게 위대한 인격까지 요구한다는 것 자체가 무리가 아닐까?

레오나르도 다빈치 **VS** 미켈란젤로 부오나로티

레오나르도와 미켈란젤로, 누가 더 위대한 예술가일까? 이탈리아 르네상
스의 거장 레오나르도와 미켈란젤로는 미술사에서 가장 많이 이야기되는
예술가들일 것이다. 사람들은 둘 중 누가 더 훌륭한 예술가일까 하는 의
문을 품기도 한다. 동시대인들도 마찬가지였던 것 같다. 1504년, 피렌체

시당국은 당대 최고의 예술가였던 레오나르도와 미켈란젤로에게 베키오 궁 대회의실의 맞은편 벽면을 각각 장식하도록 했다. 레오나르도에게는 앙기아리 전투, 미켈란젤로에게는 카시나 전투가 맡겨졌다. 당시 52세의 레오나르도는 유럽 전역에서 확고한 명성을 얻은 거장이었고, 29세의 미켈란젤로는 이제 막 「피에타」와 「다비드」를 제작하고 떠오르기 시작한 미술계의 샛별이었다.

두 사람은 서로 좋아하지 않았으며 은근히 상대방을 얕보았다고 한다. 레오나르도는 밀라노에서 청동 기마상을 제작하려다가 실패한 적이 있다. 이후 그 청동 조각상은 녹여져 대포를 제작하는 데 사용되었다. 이 사실을 알고 있었던 미켈란젤로는 무례한 태도로 레오나르도를 조롱했다. 레오나르도 역시 조각은 우아한 그림에 비해 지저분하고 단순하며 기계적인 작업이므로, 조각가는 화가보다 열등하다고 깔보았다. 사실, 두 사람 모두 자신에 대한 자부심이 강한 천재들이었기 때문에 서로 친밀해지긴 어려웠을 것 같다.

두 사람은 외모와 성격도 대조적이었다. 레오나르도는 근육질의 몸, 균형 잡힌 체격의 빼어난 미남이었고, 성품이 온화하고 친절한 사람이었으며, 화려한 패션을 좋아한 멋쟁이였다. 그다지 종교적이지도 않았으며 세속적 쾌락을 즐겼다. 반면, 미켈란젤로는 외모에 대한 열등감이 심했고, 금욕적이었으며, 주변 사람들과도 다툼이 많았다. 심지어 교황 율리우스 2세에게도 서슴지 않고 말대답을 하며 대들 정도로 불 같은 성격이었다.

어쨌거나 이 대결은 결실을 보지 못했다. 항상 실험과 발명을 즐긴 레

레오나르도 다빈치, 「앙기아리 전투」, 루벤스의 모사본, 1603년, 파리 루브르 박물관

미켈란젤로 부오나로티, 「카시나 전투」, 바스티아노 다 상갈로의 모사본, 1542년, 홀컴 홀, 영국 노퍽

오나르도는 이 벽화 작업에서도 잘 밀착되는 새로운 유성물감 혼합물을 만들어 사용하려 했으나 잘되지 않았다. 한번은 안료에 왁스를 섞어 만든 물감을 사용했는데 잘 마르질 않아 석탄 화로로 급히 말리려다가 물감이 흘러내리는 바람에 그림을 망치기도 했다. 레오나르도는 이런 식으로 시간을 질질 끌다가 밀라노에서 다른 주문이 들어오자 작업을 포기하고 떠나버렸다. 미켈란젤로 역시 교황 율리우스 2세의 초청을 받아 로마로 감으로써 이 프로젝트는 중단되었다.

레오나르도는 최고의 예술가이자 과학자, 건축가, 엔지니어, 발명가, 음악가였고 도시 계획가, 무대 세트 디자이너로 활동하기도 했다. 그는 다양한 분야에 대한 지식뿐 아니라 육체적 건강과 도덕을 두루 갖춘 르네상스의 이상적 인간형인 '만능인uomo universale'이었다. 하지만 그의 미술 작품은 미완성으로 남은 것이 많다. 미켈란젤로 역시 화가이자 조각가, 건축가였고 바티칸 경비대 복장을 만든 디자이너, 피렌체의 요새와 방어 시설을 건설한 엔지니어, 훌륭한 소네트를 쓴 시인으로서, 레오나르도와 같은 '르네상스적 인간'이었다. 더구나 그는 레오나르도와는 달리 세밀하고 끈기 있는 장인 정신으로 수많은 걸작들을 남겼다.

현재까지도 두 사람 중 누가 더 위대한 미술가인지에 대해서는 의견이 분분하다. 분명한 것은 그들 둘 다 서양 미술사의 가장 높은 봉우리로서 오늘날까지 사람들로부터 최고의 찬사를 받는 예술가라는 것이다. 사실 개성과 작업 방식이 다른 예술가들의 우열을 굳이 가리려 하는 것 자체가 무리인지도 모른다.

경건한 기독교인이 그린 기괴한 판타지 세계

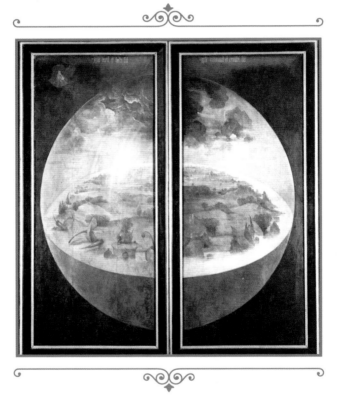

히에로니무스 보스, 「세속적인 쾌락의 동산」 외부 패널, 1490~1500년, 프라도 미술관, 스페인 마드리드

히에로니무스 보스,
독실한 중세적 신앙인인가, 이단적 자유사상가인가?

역사상 15~16세기는 고전주의가 부활하고 인본주의가 지배한 르네상스 시대로 분류된다. 이 시기는 무겁고 어두웠던 중세의 암흑에서 벗어난, 이성과 빛의 시대였다고 알려져 있다. 그런데 세련되고 우아한 이탈리아 르네상스의 이미지를 뒤엎는, 매우 독특한 화가가 15세기 네덜란드에 살고 있었다. 그의 이름은 히에로니무스 보스Hieronymus Bosch(1450~1516)다. 살바도르 달리를 연상시키는 그의 초현실주의적 그림들은 미술사에서 그의 이전과 이후에서 결코 찾아볼 수 없다. 보스는 어떤 방식으로 이탈리아 르네상스와 완전히 결이 다른 작품을 창조했을까? 그의 그림에는 발가벗은 남녀가 서로 애무하고 사랑하는 에로틱하고 성 도착적인 환락의 세계와, 고문당하고 칼에 찔리고 괴물 같은 동물들에게 잡아먹히는 기괴한 악몽

의 세계가 혼재되어 있다. 이상적이고 고전적인 르네상스와 대척점에 있는 것이다.

세속적인 쾌락의 동산

•

히에로니무스 보스는 참나무 패널에 3개의 그림이 서로 맞붙은 세 폭짜리 그림 '트립티크Triptych'를 여러 점 그렸는데, 대표작은 「세속적인 쾌락의 동산」이다. 세 폭 제단화는 성당의 제단 뒤편에 거는 종교화로, 서로 경첩으로 연결된 세 개의 패널로 이루어져 있다. 사용하지 않을 때는 외부의 양쪽 패널을 닫아 안에 있는 그림을 보관한다.

외부 패널은 신이 우주를 창조하는 장면을 묘사한다. 왼쪽 상단 모서리에 하느님의 작은 형상이 보인다. 패널 상단에는 '그가 말씀하시니 이루어졌으며 그가 명령하시니 견고히 섰도다'라는 시편 33장 9절이 쓰어 있다. 식물이 있는 것으로 보아 천지창조 셋째 날로 추정된다. 창세기에 의하면 하느님이 첫째 날엔 빛(낮)과 어둠(밤), 둘째 날엔 하늘, 셋째 날엔 땅과 바다, 식물을 창조했다고 한다. 한편, 곰브리치 같은 미술사학자는 신이 대홍수의 재앙을 내려 인간의 죄악을 징벌하고 세상을 정화하는 장면으로 해석하기도 한다.

외부 패널을 열어젖히면 왼쪽에서 오른쪽으로 낙원, 지상의 쾌락 정원, 지옥이 순서대로 펼쳐진다. 왼쪽 패널은 하느님과 함께한 아담과 이브, 온

갖 이국적이고 환상적인 동물들이 있는 낙원을 그리고 있다. 중앙 패널은 테마파크 같은 동산에서 벌거벗은 남녀가 삶의 쾌락을 즐기는 장면이 그려져 있다. 맨 오른쪽 패널은 죄인들이 고문과 징벌을 받고 있는 지옥을 묘사한다. 그림은 왼쪽의 낙원에서 오른쪽의 지옥으로의 여정을 보여주는데, 일반적으로 지옥 장면은 지상의 죄와 쾌락의 결과를 묘사한 것이라고 해석되어 왔다. 히에로니무스가 이 그림을 그린 목적은 사람들에게 도덕적 교훈을 주고 경고하려 했다는 것이다.

세 폭의 패널을 왼쪽부터 하나씩 살펴보자. 타락 이전의 에덴동산은 평화와 풍요로움으로 채워져 있다. 그림 중앙에는 고딕 혹은 로마네스크 건축 양식의 분수가 보인다. 이것은 생명의 분수로서 자연의 창조력과 낙원의 풍요로움을 상징한다. 유니콘이 물을 마시고 있고, 부활과 영원한 삶을 상징하는 공작새, 기독교인의 삶을 뜻하는 야자수, 평화롭게 하늘을 날아다니는 새, 풍성한 과일들이 열린 나무, 진기한 흰 코끼리 등이 천국의 풍경을 채우고 있다. 하느님이 아담에게 이브를 소개하고 있는데 이는 만물의 번성과 다산을 독려하는 신의 의지로 볼 수 있다. 아담은 뺨에 홍조를 띠고 이브를 바라본다. 이것은 그가 성적 욕망으로 인해 흥분 상태에 있다는 것을 짐작하게 한다. 한편 이브는 짐짓 무심한 표정이지만 아담을 의식한 듯 자신의 육체를 유혹적으로 과시하고 있다. 아담 옆에는 용혈나무Dragon Blood가 있는데, 이 나무는 그 수액이 붉은색이어서 그리스도의 피를 상징하는 것으로 해석되기도 한다. 열매 또한 가톨릭 성체성사의 전병 같은 둥근 형태다. 나무에는 장차 이브를 유혹해 에덴에서 쫓겨나게 하는

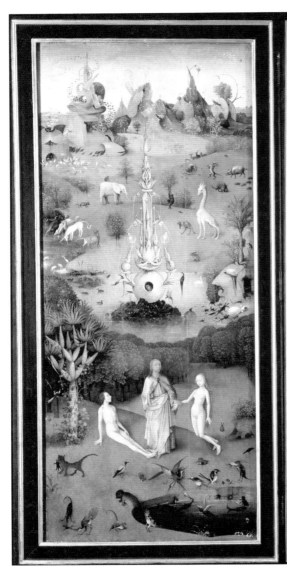
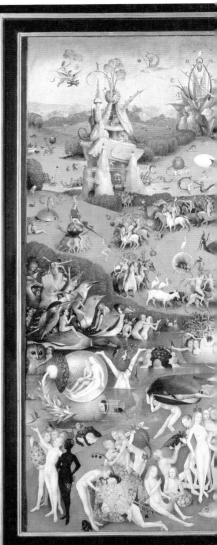

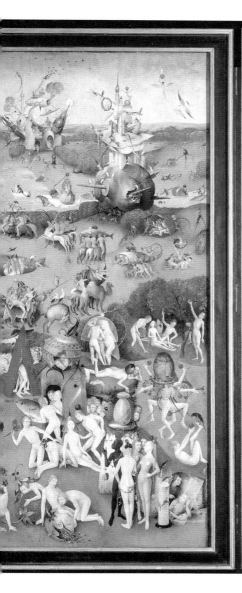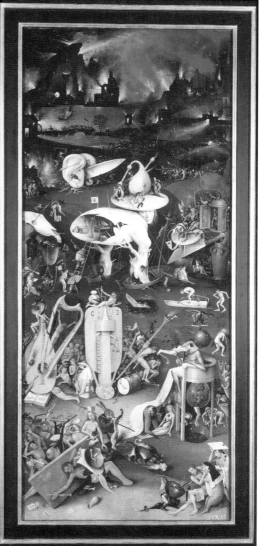

히에로니무스 보스, 「세속적인 쾌락의 동산」, 1490∼1500년, 프라도 미술관, 스페인 마드리드

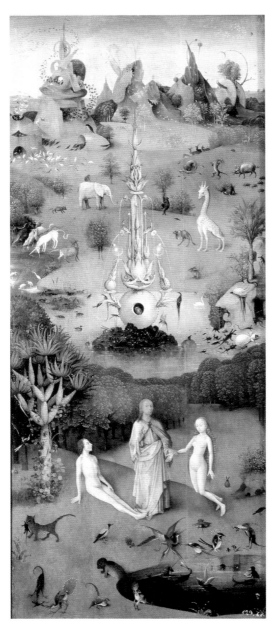

왼쪽 패널, 지상낙원

사탄의 뱀이 도사리고 있다. 아담과 이브 주변에서 갖가지 괴상하고 불길한 동물들이 돌아다니고 있다. 그림 중앙의 탑 안에는 악마의 상징인 올빼미가 있다. 이 모든 것들은 낙원에서조차 이미 죄와 타락의 징후가 보인다는 것을 시사한다.

중앙 패널에는 이국적인 분위기의 동산에서 누드의 남녀가 삶의 환락을 즐기고 있는 모습을 볼 수 있다. 당시 어떤 예술가도 히에로니무스 보스처럼 이렇게 거대한 크기의 과일과 벌거벗은 사람들, 이교도 문화에서나 볼 수 있는 기이한 동물들을 그리지 않았다. 중세가 끝나갈 무렵이긴 하지만, 엄숙주의적인 기독교 문화가 여전히 강력한 영향력을 행사하던 시기에 이렇듯 나체의 남녀를 그렸다는 것은 매우 혁명적이고 독창적인 것이었다.

중앙 패널, 쾌락의 동산 세부

좀 더 자세히 살펴보자. 그림 윗부분에는 푸른색의 구체가 호수 한가운데에 솟아 있다. 사람들이 그 주변에서 헤엄치거나 물구나무서거나 서로 껴안고 사랑을 나누는 등 각자의 삶을 즐기고 있다. 패널 중앙의 연못에서는 벌거벗은 여인들이 목욕을 하고 있고, 남자들은 표범, 낙타, 고양이, 말 등을 타고

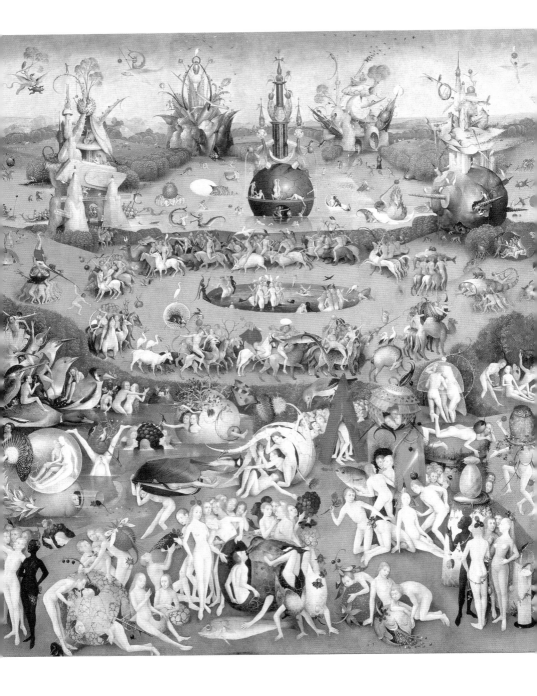

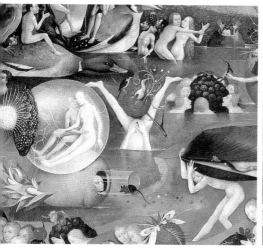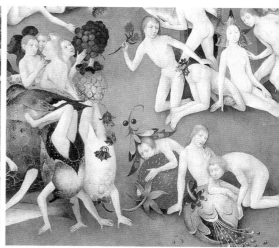

중앙 패널, 쾌락의 동산 세부

물웅덩이에서 목욕하는 여인들 주변을 맴돈다. 중앙 패널의 핵심 주제는 색욕이다. 육욕에 탐닉하는 나체의 남녀들뿐 아니라, 섹슈얼리티의 상징인 새, 과일 등이 이를 말해준다.

큰 꽃에 연결된 유리관 속에서는 남녀가 애무하고 있다. 유리는 온통 금이 가 있는데 '쾌락은 깨지기 쉽다'라고 말하는 듯하다. 그들 옆에는 한 남자가 물에 거꾸로 처박혀 자위 행위를 하고 있다. 남자들끼리 엉덩이를 맞대고 있는 모습은 기독교에서 죄악으로 여기는 동성애를 시사한다. 딸기와 체리, 각종 베리류 등 여기 나오는 모든 과일들은 금방 상하는 부드러운 것들이다. 무르기 쉬운 딸기는 쾌락의 덧없음, 씨가 많은 블랙베리는 번식 혹은 난잡한 성적 행위를 뜻한다. 그러나 일부 학자들이 주장했

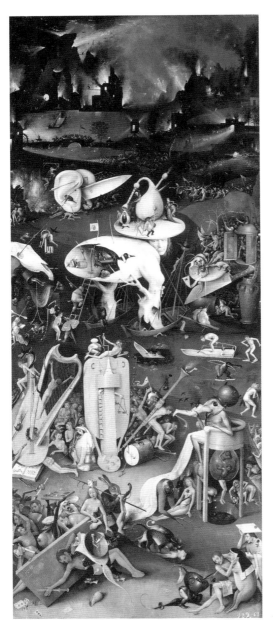

오른쪽 패널, 지옥

듯 사람들이 나무에서 열매를 따고 달콤한 즙이 있는 거대한 과실들을 맛보는 모습, 여기저기서 사랑하고 춤추고 놀이를 하며 제각기 인생의 환희를 즐기고 있는 장면은 인류가 애써 힘든 노동을 하지 않고도 배가 부르고 행복하게 살았던 태초의 '황금시대'의 낙원을 묘사한 것 같기도 하다.

그림의 여정은 오른쪽 패널에서 지옥의 장면을 묘사하는 것으로 끝난다. 그림 맨 위쪽은 화염에 싸인 지옥이다. 보스는 어린 시절 자신의 고향 덴보스(스헤르토헨보스)에서 엄청난 화재를 경험했고 그 공포스러운 기억을 되살려 지옥 풍경을 섬뜩하게 그릴 수 있었다. 화산 위에 걸쳐진 다리 위에는 흰옷을 입은 사람과 검은 악마가 대결하고 있다. 선과 악의 싸움이다. 아래엔 악마가 이끄는 군단이 도시로 진군하고 있다. 사람들은 악마로

오른쪽 패널, 지옥의 세부

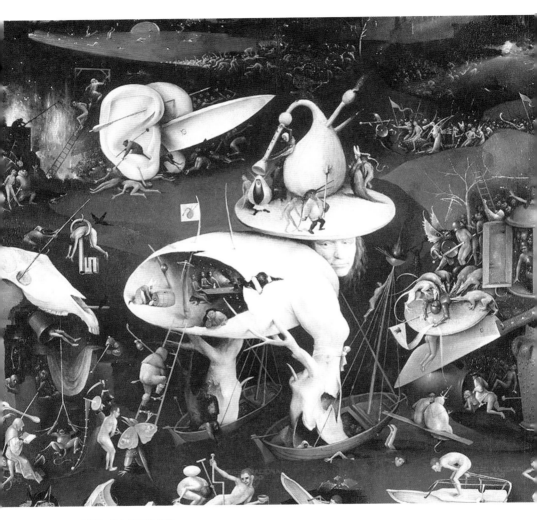

오른쪽 패널, 지옥의 세부

오른쪽 패널, 지옥의 세부

부터 도망치기 위해 필사적으로 사다리를 오르거나 운하의 더러운 물속으로 뛰어든다. 한쪽에서는 죄인들이 처벌을 받기 위해 지옥으로 가는 도중 얼어붙은 강을 건너려고 강둑에 모여 있다.

지옥의 장면에서는 색욕, 질투, 분노, 교만, 나태, 탐욕, 폭식 등 기독교의 7대 죄악을 비롯한 기타 죄를 지은 사람들이 갖가지 기상천외한 처벌을 받고 있다. 온갖 괴물과 동물들이 지옥에 온 죄인들을 찌르고 고문한다. 발기한 남성의 성기를 연상시키는 칼을 사이에 둔 두 귀가 전차 바퀴처럼 위협적으로 구른다. 지옥의 중심에는 보스의 자화상으로 알려진 트리맨tree man이 있다. 그의 몸통인 깨진 달걀 선술집 안에는 술을 마시는 남

녀가 보인다. 그들 중 한 남자는 죄의 표상인 두꺼비 위에 앉아 있다. 술집은 죄에 빠져들게 하는 장소이며 음주는 악덕이라는 것을 시사한다. 말머리 뼈는 메멘토 모리$^{memento\ mori}$(네가 죽는다는 것을 기억하라)의 상징이다. 말두개골의 눈구멍에서 솟아 나온 꼬챙이에 걸린 열쇠에는 죄인이 대롱대롱 매달려 있다. 지옥의 문을 여는 열쇠다. 트리맨의 오른쪽에는 예수를 십자가에 못 박은 로마 병사들이 산 채로 불태워지고 있는 랜턴이 보인다. 랜턴 옆에는 악마가 날카로운 대검으로 한 병사를 찌르고 있고, 그 앞에 정체를 알 수 없는 괴물들이 또 다른 군인의 내장을 파먹고 있다.

그림 하단 왼쪽을 보면 도박꾼이 쓰러진 채 괴물에게 짓눌려 있고 그의 손은 대못에 박혀 있다. 남자 위쪽에 촛대와 맥주병을 들고 있는 여자는 매춘부다. 당시 네덜란드에서는 창부들이 거리에서 촛불을 들고 행인을 유인했다고 한다. 그 옆에서 거대한 토끼가 남자를 사냥해 막대에 매달고 간다. 철갑으로 둘러싸인 개 두 마리는 사람을 잡아먹고 있다. 개가 인간을 먹고 사냥꾼이 사냥당하는 뒤죽박죽 세상이다. 당시 비종교적인 음악은 감각적 쾌락을 자극한다는 이유로 죄악시되었다. 하프에 매달린 남자, 피리를 등에 진 남자는 음악의 쾌락을 탐한 죄로 벌을 받고 있다. 그림 맨 끝 아래에 암퇘지로 변한 수녀가 젊은 남자에게 입을 맞추려 하고 있고, 옆에는 투구 괴물이 문서에 서명하라고 펜을 건네고 있다. 면죄부를 파는 것일까? 보스가 소속된 성모형제단은 면죄부를팔아 성당을 지었으므로 면죄부 판매를 비판했을 가능성은 없다. 그렇다면 남자가 수녀로 변장한 악마와 계약을 맺고 영혼을 파는 것일까? 그 윗부분, 단지를 왕관처럼 뒤집어쓴 채 의자에 앉아 사람을 우적우적 씹어먹은 후 아래 구멍으로 배설

하는 괴물 새는 악마의 수장이다. 구멍 주변에는 식탐의 죄를 지은 자가 계속 음식을 토하고 있고, 부를 탐한 자는 황금똥을 누고 있다. 그 옆에는 허영과 교만의 죄업을 지은 여자가 거울 앞에서 영원히 자기 모습을 바라봐야 하는 벌을 받고 있다. 그녀는 거울을 외면하려 눈을 감고 있는데 여자의 얼굴이 이브를 닮았다.

히에로니무스 보스는 왜 이런 그림을 그렸을까?

●

이처럼 「세속적인 쾌락의 동산」은 종교 회화의 형식인 세 폭 제단화임에도 불구하고, 종교적 경건함과는 거리가 먼, 이교적이고 외설적이며 그로테스크한 이미지들로 가득 차 있다. 보스가 그림에 대해 어떤 설명도 하지 않았고, 묘사된 장면들이 너무나 수수께끼 같기 때문에 그 의미를 두고 다양한 해석이 나올 수밖에 없었다. 20세기 초까지 이 삼부작 패널은 인류의 죄와 징벌이라는 중세의 종교적 신념체계를 반영하는 그림이며, 화가는 세속적 쾌락에 대한 도덕적 교훈을 주려고 했다는 설이 일반적으로 수용되었다. 곰브리치는 이 작품이 '내일을 생각하지 않고 쾌락을 추구하는 홍수 전날의 인류를 보여준다'라고 해석한다. 독실한 기독교인이었던 화가가 인간의 죄에 대한 도덕적 경고를 하기 위해 그린 그림이라는 것이다. 그림에 대한 해설도 대체로 이런 이론에 기반해 이루어졌다.

그러나 히에로니무스 보스 연구로 유명한 독일 미술사학자 빌헬름 프랭거^{Wilhelm Fraenger}는 「세속적인 쾌락의 동산」에 대해 새로운 학설을 주장했

다. 그는 트립티크의 중앙 패널이 에덴으로부터의 추방 이전에 아담과 이브가 누렸던 순수하고 즐거운 낙원을 그린 것이라고 주장했다. 프랭거는 작품에 등장하는 인물들이 고요한 동산에서 평화롭고 자유롭게 성애를 표현하고 있으며 그들의 섹슈얼리티는 순수한 기쁨과 행복이라고 말한다. 그의 책에 의하면, 보스가 '자유정신형제회'라고 불리는 이단적 기독교 교파인 아담파Adamites의 신도였으며, 이 작품은 교단의 수장인 야코프 반 알마엔힌의 주문으로 제작되었다고 한다. 네덜란드에서 활동한 아담파는 원죄 이전의 아담과 이브가 누렸던 지상낙원을 열렬히 동경했다. 그들은 육체의 쾌락이 죄가 아니라 낙원에 이르는 길이라고 생각했다. 신도들은 모두 옷을 벗고 생활하면서 인간 본연의 상태로 돌아가자고 설파했고 자유로운 집단성교를 실천했다. 프랭거는 중앙 패널이 아담파가 꿈꾼 파라다이스를 묘사한 것이며, 오른쪽 패널에서는 이 교단의 일원이었던 보스가 자신의 자화상을 '트리맨'으로 그려 넣었다고 주장한다. 또한, 그는 오른쪽에 그려진 지옥 풍경이 중앙 패널에서 저지른 죄에 대한 처벌의 장면이라는 데에도 반대했다. 지옥에서 형벌 받는 사람들은 타락한 음악가, 도박꾼, 불신자 등 기독교에서 말하는 전형적인 죄인들일 뿐이라는 것이다. 저명한 중세 및 르네상스 미술사학자인 한스 벨팅Hans Belting 역시 중앙 패널에서 보는 것은 자유로운 섹슈얼리티가 허용되는 유토피아, 혹은 에덴동산의 비전이라고 주장한다. 그는 이 그림을 종말론적이라기보다는 유토피아적인 것으로 보고 있다.

보스는 과연 사람들에게 종교적, 영적인 교훈을 주려고 한 것일까? 아니면 이교적인 사상과 이미지에 탐닉했던 것일까? 그는 분명히 종교적 믿

음이 강했던 북유럽 지역에서 산 미술가였고, 그 역시 신앙의 영향에서 크게 벗어나지 못했을 것이다. 그가 평생을 보낸 덴보스는 수많은 가톨릭 고딕 성당과 수도원이 있는 독실한 신앙 도시였다. 보스는 성 요한 교회의 영향력 있는 약 40명의 엘리트 시민으로 구성된 보수적인 종교단체 '성모형제단 Brotherhood of Our Blessed Lady'의 일원이기도 했다. 성모형제단은 크고 부유한 조직으로 도시의 종교 및 문화생활에 크게 기여한 소셜 네트워크였다. 중세 후기에는 열광적으로 성모 숭배를 한 그룹이 많았는데, 이 단체도 그중 하나였다. 또한, 보스가 이단자였다면 분명히 파문당했을 것이고 그가 누린 엄청난 세속적 성공도 거둘 수 없었을 것이다. 보스는 가톨릭교회의 조직과 성사에 충실한 신앙인이었을 가능성이 높다.

그렇다면 현실 세계에서는 볼 수 없는 끔찍하고 괴상한 괴물들, 악마들, 그리고 독창적인 고문 장면의 비전은 어떻게 나온 것일까? 보스는 경건한 기독교인이었지만, 한편으로는 음탕한 중세 필사본과 괴상한 동물들이 나오는 동물 우화집에 관심을 보였던 것 같다. 그는 확실히 창의적 천재이긴 했지만, 이런 유의 괴물이나 기이한 것들을 그린 최초의 사람은 아니었다. 보스는 유랑극단의 종교 신비극, 익살과 해학이 있는 중세 필사본과 동물 우화집, 덴보스의 성 요한 대성당에 있는 가고일 석상에서 영감을 받았다. 중세 시대라고 해서 경건한 성경책만 있었던 게 아니다. 외설적인 섹스 장면이나 똥이나 오줌을 배설하는 모습 등을 그린 삽화가 포함된 중세 필사본들이 있었다. 한편, 일명 '그로테스크'*라고 일컫는 동물 우

* 15세기 말 발견된 로마 유적의 벽과 천장에 그려진 기괴하고 이교적인 형상과 문양들에 충격을 받은 기독교 문화권의 사람들은 이를 '그로테스크'란 용어로 표현했다. 지금은 문양과 디자인을 떠나서 통상적으로 괴상망측하고 환상적인 것을 뜻한다.

13세기의 '베스티어리'

In principio creavit Deus caelum et terram. Terra
autem erat et vacua, et tenebrae erant
super faciem abyssi: et spiritus Dei ferebatur
super aquas. Dixitque Deus : Fiat lux. Et facta
est lux. Et vidit lucem et bona: et
divisit lucem a lucem est
Diem, et tenebras factumque
vespere et mane, dies unus. Dixit
Deus Fiat firmamentum
aquarum: et dividat aquas ab aquis. Et fecit
Deus firmamentum, aquas, quae erant
sub firmamento, ab his, quae erant super
firmamentum. Et factum est

중세의 익살스러운 필사본 삽화

화집 '베스티어리^{bestiary}'는 약 500~1500년경 북유럽에서 가장 인기 있는 필사본 중 한 종류로, 서유럽에 서식하는 동물이나 상상의 동물에 대한 자세한 설명과 삽화가 있는 책이다. 보스의 「세속적인 쾌락의 동산」에 등장하는 갖가지 종류의 괴상한 동물들에서 베스티어리의 삽화에 나타나는 동물들과 유사한 점을 발견할 수 있다. 또한, 그는 15세기 대항해 이후 바다로 진출한 탐험가들의 기록에 등장하는 이국적 동물들의 삽화에도 영향을 받았을 것으로 추정된다. 필사본이나 베스티어리에서 나타나는 수많은 무명의 중세 예술가들의 판타지는 히에로니무스 보스라는 거장을 통해 그 절정에 이르게 되었다.

「세속적인 쾌락의 동산」은 프라도 미술관에서 가장 인기 있는 그림 중 하나다. 이 그림을 보기 위해 미술관은 연일 사람들로 북적인다. 500년 전의 시간을 살았던 이 화가가 아직도 사람들의 마음을 끄는 이유는 무엇일까? 온갖 첨단 기술을 사용한 현대의 판타지 영화 저리 가라고 할 만한 기발하고 환상적인 비전들이 히에로니무스 보스의 그림들에 넘쳐흐르기 때문이다. 「세속적인 쾌락의 동산」은 명확한 해석이 불가능한 미스터리의 그림이다. 그림의 의도가 무엇이든 간에, 히에로니무스 보스는 천국과 지옥을 시각화한 천재적 크리에이터이자 최강의 나이트메어 테마파크를 우리에게 보여주었다. 우리가 여전히 이 그림에 매혹되는 것처럼 16세기 사람들도 이 기괴한 판타지 작품에 감탄하고 열광했던 것 같다. 독일 최초의 전기작가인 안토니오 데 베아티스^{Antonio de Beatis}는 이 그림을 독일 귀족인 나소 백작 헨리 2세의 성에서 보았다고 한다. 아마도 「세속적인 쾌락

의 동산」은 종교적 목적보다는 부유한 귀족의 사적 즐거움을 위해 제작된 듯하다. 베아티스는 이 작품이 너무도 멋지고 환상적이어서 그것을 보지 못한 사람들에게는 결코 설명할 수 없을 정도라고 극찬했다. 당시는 종교와 신앙의 시대였지만, 우리처럼 그 시대 사람들도 한편으로는 그로테스크하고 이교적이며 속되고 유머러스한 것들을 찾고 환호했던 것이다. 이것은 경건한 신앙인이었던 히에로니무스 보스도 마찬가지이지 않았을까? 「세속적인 쾌락의 동산」 삼부작은 종교적 관점에서만 보기에는 순수한 기쁨과 쾌락의 낙원에 대한 비전이 지나치게 강렬하다. 어쩌면 보스의 예술세계는 우리가 생각하는 것보다 훨씬 광대하고 포용적일지도 모른다. 르네상스의 천재는 이탈리아의 레오나르도나 미켈란젤로만 있는 것이 아니었다.

조르조네, 지워진 르네상스 시대의 천재

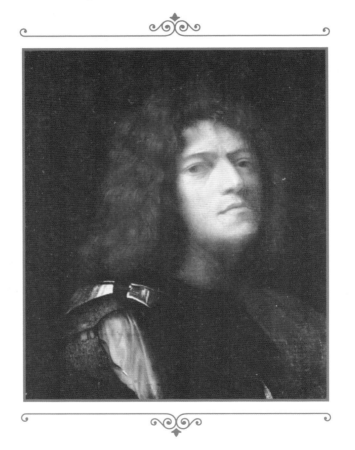

조르조네, 「다윗으로 분한 자화상」, 1510년경, 헤르조그 안톤 울리히 박물관, 독일 브라운슈바이크

'예술을 위한 예술'의 선구자

조르조네는 16세기 르네상스 시대 베네치아에서 가장 영향력 있는 예술가 중 한 사람이었다. 본명은 조르조 바르바렐리^{Giorgio Barbarelli}(1477~1510)이며, 보통 조르조네라고 불린다. 조르조네는 '큰 조르조'라는 뜻으로 그의 키 때문에 붙은 별명이다. 무척 매력적인 외모를 지닌 미남자였고 류트(현악기의 일종)를 멋지게 연주한 음악가였으며 여성들에게 인기가 많았다고 전해진다. 조르조네는 이탈리아 북부 베네토 지방의 작은 도시 카스텔프랑코 베네토에서 태어났다. 소년 시절, 조반니 벨리니^{Giovanni bellini}에게 도제 교육을 받았다. 벨리니는 당대 베네치아의 거장으로, 그의 제자들 중에는 티치아노도 있었다. 도제 시절부터 이미 두각을 나타낸 조르조네는 이 도시에서 빠르게 명성을 얻었다. 그럼에도 불구하고, 오늘날 그의 삶이나 작

품에 대해서 거의 알려진 것이 없는 미스터리의 인물이다. 흑사병에 걸린 여성과 교제하다가 감염되어 1510년, 30대 초중반의 이른 나이에 요절했기 때문이다. 그는 어떤 사람이었을까?

당대 베네치아는 유럽에서 가장 부유하고 활기찬 도시였다. 세계무역의 중심지였으며, 실크, 도자기, 향신료, 안료 등 온갖 진귀한 물품들이 수입되었다. 최신 과학기술과 사상, 문화가 들어왔고, 온 도시가 새로운 사고와 혁신적 분위기로 가득 차 있었다. 이런 도시의 활기는 젊은 조르조네에게 영감의 원천이 되었을 것이다. 조르조네는 그의 동료이자 추종자인 티치아노와 함께 선명하고 화려한 색상과 서정적 분위기가 특징인 베네치아 화파*를 세웠다. 그 참신하고 독창적인 스타일로 인해, 조르조네는 이후 세대의 수많은 화가들에게 영감을 주었으며 그 영향력은 19세기 초반의 낭만주의에까지 미쳤다. 어떤 점에서 조르조네가 혁신적인 화가라는 것일까? 다음 작품들을 살펴보면서 그 이유를 생각해 보자.

「잠자는 비너스」는 조르조네가 갑작스럽게 사망하는 바람에 미완성으로 남겨졌다. 나중에 티치아노가 풍경과 하늘을 완성한 것으로 알려져 있다. 비너스가 큰 베개에 기댄 채 야외에 깔린 흰색과 붉은색의 시트 위에 누워 있다. 왼손을 머리 뒤로 올리고 오른손은 음부 위에 얹고 있는데, 전체적으로 그림의 분위기는 차분하고 평화로우면서 에로틱하다. 화가는

* 베네치아 화파는 색채와 색조가 주는 감각적인 분위기를 중시한 반면, 피렌체 화파는 소묘, 형태, 구성을 강조했다. 두 화파는 이탈리아 르네상스를 이끈 기둥이었다.

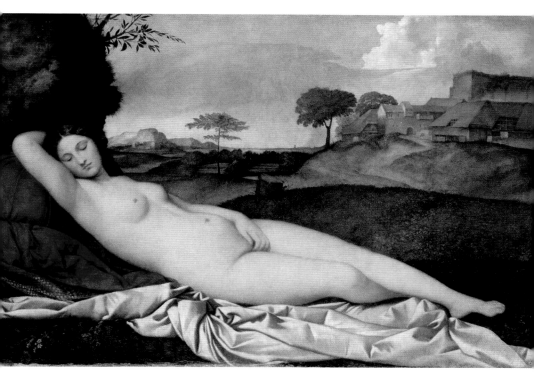

조르조네, 「잠자는 비너스」, 1510년, 알테 마이스터 회화관, 독일 드레스덴

관람자에게 인간과 자연이 조화를 이루는 이상적인 세계, 꿈 같은 유토피아에 대한 비전을 제시한다. 기대어 누운 비너스의 구성은 서양 미술사상 처음 등장한 것으로, 이후 티치아노의 「우르비노의 비너스」, 벨라스케스의 「로커비 비너스」, 고야의 「벌거벗은 마야」, 마네^{Edouard Manet}의 「올랭피아」 등 유명한 걸작들에 줄줄이 영향을 주었다. 기대어 누운 여성 누드의 원조인 것이다. 또한 「잠자는 비너스」는 실물 크기의 여성 누드이기도 하다. 당시에는 누드화 자체가 거의 없었을 뿐 아니라 실물 크기의 인물 그림도 드물었다. 누드의 인물을 자연풍경 속에 둔 것도 획기적이었다. 더군다나 처음으로 기대어 누운 모습을 그렸다는 점에서 이 작품은 매우 대담하고 충격적인 것이었다.

한편, 조르조네의 작품 「폭풍우」는 서양 회화사에서 최초의 풍경화로 볼 수 있다. 이전까지 풍경은 인물을 위한 배경으로 그려졌을 뿐 그림의 중요한 부분이 되지 못했다. 반면, 조르조네의 「폭풍우」에서는 풍경이 작품의 분위기를 결정짓는 요소로 쓰였다. 이 점이 후대의 화가들에게도 깊은 영감을 주었고, 유럽 회화에서 풍경화가 점차 하나의 독립적인 장르로 발전하는 데 큰 역할을 했다. 조르조네는 시시각각으로 변하는 하늘의 기상학적 변화를 세밀하게 관찰하여, 해가 구름 사이로 얼핏 보이고 먹구름 틈새로 번개가 치는 찰나의 순간을 사실적으로 그려냈다. 조르조네의 그림은 새로운 사고에 열려 있는, 혁신적인 베네치아의 후원자 및 수집가들에게 무척 인기가 있었다. 이 작품은 미술품 컬렉션으로 유명했던 베네치아 귀족 가브리엘레 벤드라민이 의뢰한 것이다. 벤드라민은 종종 손님들

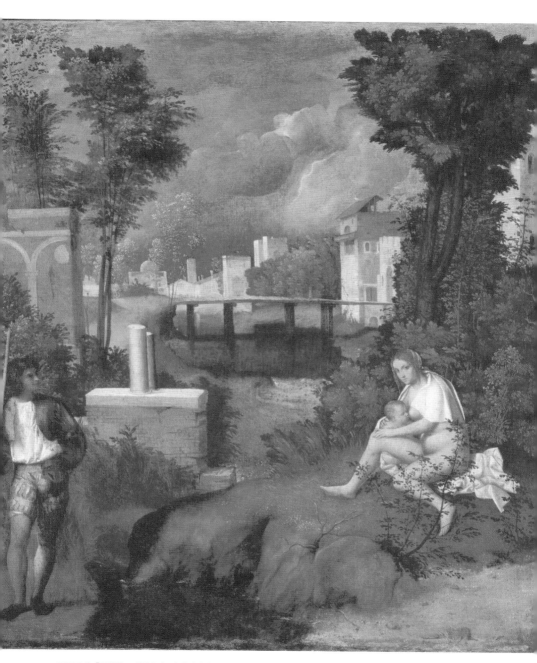

조르조네, 「폭풍우」, 1508년, 아카데미아 미술관, 이탈리아 베네치아

을 초대해 「폭풍우」를 보여주고 자랑하는 걸 즐겼다고 한다. 후에 19세기 영국을 대표하는 시인 바이런$^{George\ Gordon\ Byron}$도 벤드라민의 성을 방문해 그림을 감상했다. 그는 작품이 조르조네의 가족 초상화일 것이라고 생각했다. 조르조네의 「폭풍우」는 바이런이 가장 좋아하는 그림이었고, 심지어 그가 그림 속 여인에게 반했다는 이야기도 전해진다. 이 작품은 벤드라민 가문의 성에 400년간 보관돼 오랫동안 일반 사람들의 눈에 띄지 않았다. 그러다가 1932년 베네치아 주정부가 매입해, 비로소 일반인들도 아카데미아 미술관에서 감상할 수 있게 되었다.

「폭풍우」는 비밀을 간직한 듯 알 수 없는 모호함으로도 유명한 작품이다. 조르조네는 전염병으로 사망하기 2년 전인 1508년에 이 작품을 완성했다. 미술사학자, 비평가들은 그림에 대해 수백 가지도 넘는 해석들을 내놓았고 지금도 여전히 논쟁 중이다. 비를 머금은 듯 습하고 풀과 나무가 무성한 풍경 속에 우리의 호기심을 자아내는 인물들이 있다. 세련된 옷을 입은 잘생긴 남자가 시냇물 한편에 콘트라포스토 자세로 서서, 건너편에 앉아 아기에게 젖을 먹이는 젊고 아름다운 여성을 바라본다. 커플 같기도 하다. 조르조네는 레오나르도로부터 영감을 받아 윤곽선을 명확하게 하지 않고 부드럽게 처리하는 스푸마토Sfumato 기법을 사용했다. 또한, 이 그림에서는 남청색의 하늘, 다채로운 초록색의 나무와 관목, 푸른 시냇물, 갈색 땅 등에서 보듯이 색채가 매우 세련되고 아름답게 구현되었다.

저 멀리 하늘에 번갯불이 번뜩이고 검은 구름이 몰려오는 것이 보인다. 곧 이들에게 폭풍우의 시련이 닥칠 것이다. 그러나 이상하게도, 남자도 여자도 다가올 폭풍우를 전혀 염려하는 것 같지 않다. 여자는 어깨 부분만

을 겨우 가리고 거의 누드 상태로 땅바닥에 깔린 하얀 천 위에 앉아 있다. 그런데 그녀는 매우 어색하고 이상한 자세로 아기에게 수유를 하고 있다. 아기를 무릎에 앉히지 않고 오른쪽 다리 바깥으로 떼어놓아 음모가 노출돼 있는 것이다. 남자는 여자에게 미소 짓고 있지만, 그녀는 남자가 아닌 관람자의 시선을 응시하고 있다.

이 두 남녀는 누구일까? 왜 이들은 천둥, 번개에 이어 곧 폭우가 쏟아질 풍경 한가운데 있는 것일까? 뒷배경엔 마을이 보인다. 일부 비평가는 그곳이 이탈리아 북부 도시 파도바라고 보는 반면, 다른 비평가들은 실제 도시가 아니라 천국이며, 남자와 여자는 낙원에서 쫓겨난 아담과 이브라고 해석한다. 또, 폭풍우는 에덴동산으로부터의 추방을 상징한다고 주장한다. 그리스 신화와 연관시키는 이들도 있다. 신화에 의하면 제우스의 아들인 이아시온에게 한눈에 반한 데메테르 여신이 그와 사랑을 나눴는데, 이를 알게 된 제우스가 자신의 아들을 질투하여 벼락을 내려 죽여버린다. 데메테르는 이아시온과의 사이에서 부와 풍요의 신 플루토스와 필로멜로스를 낳았다. 여자가 안고 있는 아이는 두 아들 중 하나이며, 이 장면은 이아시온이 벼락을 맞기 직전 절체절명의 순간이라고 주장한다. 로마시인 호메로스Homeros의 시에서는 데메테르를 금발로 묘사하고 있는데, 그림 속 여인도 금발이다. 당시 베네치아엔 금발이 흔하지 않았던 점으로 볼 때, 여자를 금발로 묘사한 것은 그녀가 데메테르 여신임을 증명하는 것이라고 말하는 이들도 있다.

인물들이 조르조네 본인의 가족이란 설도 있으나 남자의 얼굴이 화가의 자화상과 많이 다르므로 그다지 설득력이 없다. 일부에서는 남자를

15~16세기 베네치아 젊은 귀족들의 친목 단체였던 스타킹 기사단^{Campagnia} della Calza의 회원으로 보기도 한다. 이들은 연극과 음악 같은 문화 활동을 하며 모임을 가졌다. 회원들은 꽉 끼는 스타킹 바지를 입고 다녔다. 종종 양쪽 다리에 색깔이 다른 스타킹을 신기도 했는데, 그림 속 남자가 신은 스타킹 색도 각각 달라 그를 스타킹 기사단의 일원으로 보는 것이다.

이렇듯 「폭풍우」는 조르조네의 작품 중에서도 가장 논쟁의 중심에 있는 그림이다. 레오나르도나 미켈란젤로 같은 피렌체 예술가들이 그랬듯이, 조르조네는 작품에 역사적, 문학적인 내용을 가미하는 경향이 있었다. 이 작품을 두고 그토록 의견이 분분한 이유다. 다음 작품 「세 철학자」에서도 이런 특성이 나타난다. 조르조네가 「세 철학자」라는 제목을 붙인 것은 아니다. 후에 작품 매매 과정에서 편의상 명명된 것이므로, 그림 속 세 사람의 정체는 사실 명확히 알 수 없다. 그러나 작품 의뢰인이 오컬트와 연금술에 관심이 있는 베네치아 상인이었기 때문에, 주문자의 취향에 따른 철학적인 의미가 있는 작품일 것으로 추정된다. 한 청년이 나무 밑 돌 위에 앉아 컴컴한 동굴을 바라보고 있고, 중년과 노년의 인물이 심각한 얼굴로 서 있다. 청년은 새로운 르네상스 과학의 대변자로서 아직 발견되지 않은 지식의 비밀을 상징하는 동굴의 어둠을 들여다보며 탐구하는 중이라고 한다. 중년의 남자는 아랍 철학자, 노인은 고대 그리스 철학자 혹은 천문학자로 본다. 그들은 모두 지식의 탐구자이자 전달자다. 세 인물이 성서에 나오는 동방박사라는 설도 있으나 지금은 폐기된 해석이다.

조르조네, 「세 철학자」, 1509년, 비엔나 미술사 박물관, 오스트리아 비엔나

조르조네는 19세기에 가서야 예술의 모토가 된 '예술을 위한 예술'을 처음으로 실행한 화가라고 할 수 있다. 그의 그림은 대체로 종교적 내용이나 도덕적 메시지를 거부했다. 대신 형태와 색채라는 미술의 요소를 통해 어떤 느낌과 분위기를 불러일으키는 그림을 그렸다. 성서 속 인물들 대신 세속적인 모델을 선택하는 것도 당시로선 혁신적이었다. 「폭풍우」가 가진 모호한 특성은 신앙심을 고취시키는 것이 가장 중요한 목표인 종교화와 달리 어떤 목적이 없이 예술을 예술 그 자체로 즐기고 감상하려는 태도와 연관된다. 또한, 조르조네는 최초로 풍경을 그림에 도입했고 당시에는 파격적이었던 누워 있는 여성 누드도 그렸다. 사실상 조르조네의 「잠자는 비너스」는 르네상스 최초의 관능적인 누드 작품이라 볼 수 있다. 누드화 자체는 보티첼리의 「비너스의 탄생」이 선점했지만, 그의 비너스는 지나치게 관념적이었다. 진정한 에로티시즘의 누드는 조르조네의 「잠자는 비너스」에 와서야 구현되었다. 베네치아는 세속 문화가 발달한 도시였지만 여전히 수많은 성당이 자리하고 있었고, 여전히 많은 예술가들이 성서의 장면을 그리고 있었다. 이런 점에서 조르조네의 예술은 동시대 화가들의 관행에서 멀리 떨어져 있는 매우 획기적인 것이었다. 이제껏 보지 못한 이런 혁신적이고 독창적인 화풍으로 부상한 조르조네는 당대 베네치아 미술계의 총아였다.

16세기는 서양 미술사에서 가장 빛나는 미술 거장들의 시대였다. 이탈리아에서는 조르조네, 티치아노, 레오나르도, 미켈란젤로, 라파엘로가 경쟁하고 있었고, 북유럽에서는 알브레히트 뒤러, 히에로니무스 보스, 마티아스 그뤼네발트^{Matthias Graünewald}가 활약하고 있었다. 그러나 회화의 역사에

서 확실히 조르조네는 그들보다 유명하지 않다. 르네상스 거장들을 열거할 때도 언제나 뒷전이다. 그가 없었다면, 티치아노나 틴토레토^{Tintoretto} 같은 베네치아 예술가들이 존재할 수 있었을까? 함께 작업한 비슷한 또래의 티치아노는 86세까지 장수하여 그의 재능을 충분히 발휘했고, 베네치아 화파의 거장으로 미술사에 자리매김하는 영광을 누렸다. 그렇게 일찍 죽지 않았다면 조르조네 역시 레오나르도나 미켈란젤로, 티치아노만큼 우리에게 친숙한 르네상스 거장으로 기억되었을 것이다.

젠틸레스키는 복수를 위해 붓을 들었을까?

아르테미시아 젠틸레스키, 「홀로페르네스의 목을 베는 유디트」, 1620년, 우피치 미술관, 이탈리아 피렌체

경계를 넘어서 전설이 된 바로크의 여성 예술가

아르테미시아 젠틸레스키 Artemisia Gentileschi(1593~1652)의 유혈이 낭자한 「홀로페르네스의 목을 베는 유디트」는 성폭력과 관련하여 자주 인용되는 그림이다. 로마에서 그린 것과 피렌체로 이주한 후에 그린 것, 두 가지 버전이 있다. 유디트는 구약성경에 나오는 유대의 아름다운 과부로서, 조국을 점령한

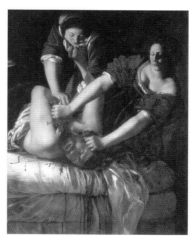

아르테미시아 젠틸레스키,
「홀로페르네스의 목을 베는 유디트」, 1612~1613년,
카포디몬테 박물관, 이탈리아 나폴리

아시리아의 적장 홀로페르네스의 목을 베어 나라를 구한 여성 영웅이다. 젠틸레스키의 유디트는 근육질의 팔뚝으로 표현된 강인한 육체적 힘과 정신적 의지를 가진 여성의 모습을 보인다. 강렬한 빛과 어둠의 대비, 사실주의적인 세부 묘사로 인해 방 안에서 은밀히 벌어지는 살인은 더욱 극적으로 연출된다. 특히 1620년 피렌체에서 그린 두 번째 버전의 그림은 좀 더 휘어지고 힘이 들어간 유디트의 자세, 더 똑바르게 수직으로 내리꽂힌 칼, 더욱 격렬하게 분출되는 핏줄기 등 한층 역동적인 구성으로 인해 첫 그림보다 훨씬 더 강하고 폭력적인 유디트를 표현하고 있다.

젠틸레스키는 그림에서 자신의 트라우마를 표현한 것일까?

•

젠틸레스키는 성폭력 피해자였다. 젠틸레스키의 작품이 10대에 겪은 불행한 성폭행 사건과 전혀 관계가 없다고는 할 수 없다. 그녀는 17세 때 아버지의 동료이자 그림 선생이었던 아고스티노 타시에게 강간당하고 이를 고소해 당시 로마시를 떠들썩하게 했다. 장장 7개월에 걸친 길고 힘겨운 법정 싸움이 시작됐다. 17세기 초 이탈리아, 절대적으로 불평등한 남성 중심적 사회 체제와 보수적인 성 문화 속에서 재판이 이루어졌다. 젠틸레스키는 그녀가 거짓말을 하지 않고 있다는 것을 증명하기 위해 손가락에 팽팽한 끈을 감고 조이는 고문을 받았다. 겨우 17세 소녀였던 젠틸레스키는 고문을 받는 중에도 "사실이야, 사실이야!"라고 외치며 끝까지 거짓 고발이 아님을 강변하는 담대함을 보였다. 심지어 처녀성을 잃었다는 것을 증

명하기 위해 조산사 입회하에 부인과 검사를 받는 수모까지 겪었다. 우여 곡절 끝에 타시는 유죄가 인정되어 일 년 징역형을 선고받았으나 형을 살지도 않고 자유의 몸이 되었다. 당시 그는 로마에서 명망 있는 예술가였으며 교황 인노켄티우스 10세의 신임과 비호를 받고 있었기 때문이다. 반면, 젠틸레스키는 도시 전체에 소문난 성 스캔들 때문에 만신창이가 되었다. 그녀는 새 출발을 하기 위해 서둘러 마음에도 없는 혼인을 한 후 도망치듯 로마를 떠나 피렌체로 이주했다.

그래서 이 그림은 대체로 젠틸레스키의 개인적 경험, 즉 성폭력 가해자에 대한 원한과 복수심에서 나온 것으로 해석된다. 유디트의 얼굴이 젠틸레스키 자신의 것으로, 홀로페르네스는 타시의 얼굴로 그려진 것도 이런 추측을 뒷받침한다. 성폭력 희생자이자 사회적 약자였던 젠틸레스키가 가지고 있던 유일한 무기는 붓이었기에 그림을 통해서 자신을 강간한 남자에게 잔혹하게 복수했다는 것이다. 정말 젠틸레스키는 그림을 통해 자신의 트라우마와 상처를 치유하고 극복하려고 한 것일까? 근래에는 젠틸레스키의 예술 세계를 다른 시각에서 보려는 경향이 나타나고 있다. 피렌체에서의 그녀의 삶을 살펴보면서 이야기를 풀어가 보자.

피렌체에 정착한 젠틸레스키는 예술가로서 엄청난 성공을 거두었다. 그녀는 코시모 2세 데 메디치의 후원을 받았고 갈릴레오 갈릴레이와 미켈란젤로 부오나로티(미켈란젤로의 증조카) 등 영향력 있고 저명한 사람들과 교유하며 많은 도움을 받았다. 문맹이었던 터라 새로운 각오로 글도 배웠고, 피렌체 미술아카데미에 입학한 최초의 여성이 되는 영예를 차지하기

도 했다. 그럼에도 불구하고 그녀는 지속적으로 미술계의 성차별과 그로 인한 저임금에 맞서 싸워야 했다. 최근에 그녀가 쓴 편지를 비롯하여 각종 문서들이 발견되었는데 그것들을 살펴보면 젠틸레스키의 성격은 물론이고 그녀의 사업가적 전략이 어떠했는지, 그림값을 두고 어떤 투쟁을 벌였는지, 후원자 네트워크는 어떻게 확장했는지 등을 알 수 있다. 젠틸레스키가 자신의 후원자 돈 안토니오 루포에게 보낸 편지를 보면 "이미 낮은 금액으로 청구한 가격에서 3분의 1을 더 공제하고 싶다는 귀하의 말씀을 전해 듣고 기분이 상했습니다…… 내가 남자였다면 이런 부당한 대우는 받지 않았겠지요."라고 쓰여 있다. 이어서 그녀는 "이제 나는 여자가 무엇을 할 수 있는지 보여줄 것입니다. 당신은 한 여자의 영혼에서 카이사르의 정신을 발견할 것입니다."라고 쓴 편지를 보냈다. 편지에서도 볼 수 있듯이, 젠틸레스키는 주저 없이 운명과 맞서 루비콘강을 건넜던 카이사르의 정신을 가진 여성이었다.

피렌체 귀족이었던 마링기와의 혼외 관계를 증언하는 연애편지도 발견되었다. 젠틸레스키에게 마링기는 일생일대의 진정한 사랑이었다고 한다. 그러나 연애 사건은 결국 말썽을 불렀고, 젠틸레스키는 남편과 헤어져 딸을 데리고 로마로 돌아가야 했다. 당시 유럽 여성들이 재산을 소유하거나 자녀 양육권을 가질 수 없었다는 점을 고려할 때, 그녀가 딸을 키울 권리를 가진 것은 매우 이례적이었다. 마링기와 주고받은 편지는 그녀가 그 시대에 어울리지 않게 열정적이고 모험적이며 자유분방한 사람이었음을 보여준다. 이전 성폭력 재판에서의 처신이나 마링기와 고객에게 보낸 편지, 이혼 당시의 젠틸레스키의 태도를 보면 그녀가 얼마나 강하고 결단력

있는 여성이었는지 알 수 있다. 그녀는 단순히 그림을 통해 트라우마를 표현한 성폭력 피해자 그 이상이었다. 여성 화가의 진입이 거의 불가능했던 당대 미술계에서 젠틸레스키가 성공할 수 있었던 것은 뛰어난 재능 외에 강인한 정신, 대담함, 그리고 부당한 대우에 대해 단호한 항의를 서슴지 않았던 그녀의 성격과 태도 때문이었다.

한편 역사학자 매슈 모스^{Matthew Moss}를 비롯한 일부 미술사학자들은 그녀가 성폭력 재판 사건의 유명세를 이용했다고 주장한다. 남성 후원자들에게 어필할 수 있는 에로틱한 여성 인물들이 등장하는 그림을 그려 시장을 공략했다고 보는 것이다. 또한 그림 속 여주인공을 자신의 얼굴로 대체함으로써 세간의 관심을 끌고 자신의 작품을 홍보했다고 말한다. 젠틸레스키는 강렬하고 때로 선혈이 낭자하는 잔인한 그림도 종종 그렸는데, 이것 또한 비평가들은 기득권 예술가 집단에 진입하기 위한 젠틸레스키의 전략 중 하나라고 본다. 사실 젠틸레스키가 어떤 마음으로 그림을 그렸는지 우리는 알 수 없다. 하지만 여성 화가에게 절대적으로 불리했던 미술계에서 화가로서 성공하기 위해 나름 효과적인 전략을 펼쳤다면 그리 비난할 일은 아니다.

사실 젠틸레스키가 활동한 17세기 바로크 시대는 잔혹한 고문과 처형이 일상적인 시대였다. 오늘날 우리가 살고 있는 세계와는 매우 다른 세계, 폭력과 야만이 판치던 시대였다. 피가 튀는 살육의 장면은 이 시대의 다른 화가의 작품들에서도 빈번하게 나타난다 어쩌면 젠틸레스키의 잔혹한 그림은 바로크 시대의 산물이었다고도 볼 수 있다. 이렇게 볼 때, 젠틸레스키의 그림들이 전적으로 성폭력 트라우마나 복수심의 표현이라고 보

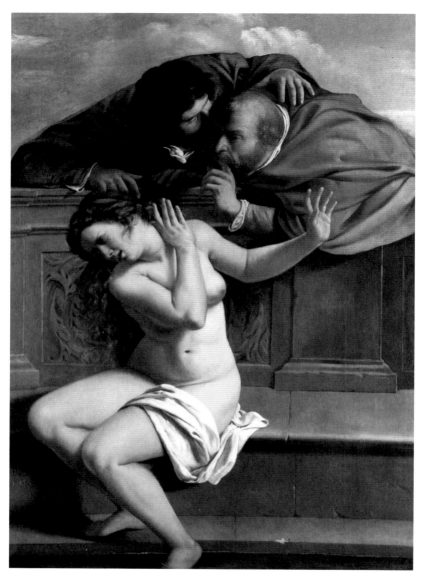

아르테미시아 젠틸레스키, 「수산나와 두 장로」, 1610년경, 슐로스 바이센슈타인, 독일 바이에른

는 것은 무리가 있다. 따라서 젠틸레스키의 작품을 10대 때의 불행한 경험에 한정시켜 분석하기보다는 그녀가 처한 시대와 사회, 개인적 상황 등을 총체적으로 살펴보는 것이 합리적이다.

젠틸레스키는 최초의 페미니스트였을까?

●

젠틸레스키는 여성 예술가로서는 드물게도, 당대 유럽에서 루벤스나 반다이크 등의 화가와 같은 반열에 오른 유명 화가였다. 그러나 사후에 그녀의 명성은 급격히 시들었고 끝내는 미술사에서 완전히 지워졌다. 젠틸레스키의 작품들은 저명한 예술가인 그녀의 아버지 오라치오 젠틸레스키 Orazio Gentileschi의 그림으로 분류되었다. 이는 부분적으로는 그녀의 그림 양식이 아버지와 비슷하여 많은 작품이 아버지의 작품으로 알려졌기 때문이다. 그녀의 작품은 20세기 초에 비로소 이탈리아의 비평가이자 카라바조 연구자인 로베르토 롱기 Roberto Longhi에 의해 조금씩 알려지기 시작했다. 20세기 후반에는 그야말로 페미니스트 아이콘으로 미술사에 화려하게 등장한다. 1970년대, 페미니즘 미술평론가인 린다 노클린 Linda Nochlin이 「왜 위대한 여성 화가는 없었는가?」라는 에세이에서 젠틸레스키를 언급함으로써 다시 주목을 받게 된 것이다. 남자의 목을 베는 유디트와 성희롱에 저항하는 수잔나 같은 강한 여성을 그린 그림들은 페미니스트 학자들의 시선을 끌었다. 젠틸레스키의 「수산나와 두 장로」와 「홀로페르네스의 목을 치는 유디트」는 페미니즘 미술사의 고전이 되었고, 그녀에게는 '최초의

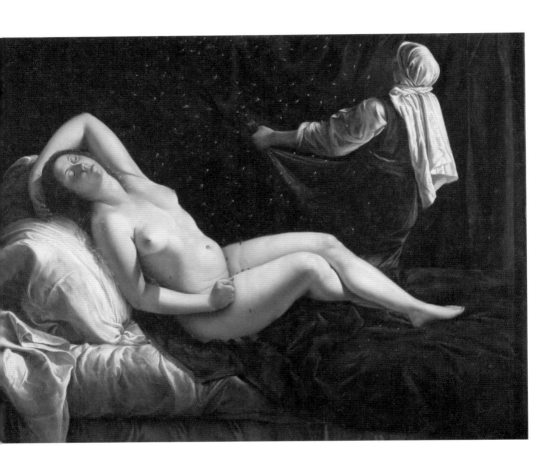

아르테미시아 젠틸레스키, 「다나에」, 1612년, 세인트루이스 미술관, 미국 세인트루이스

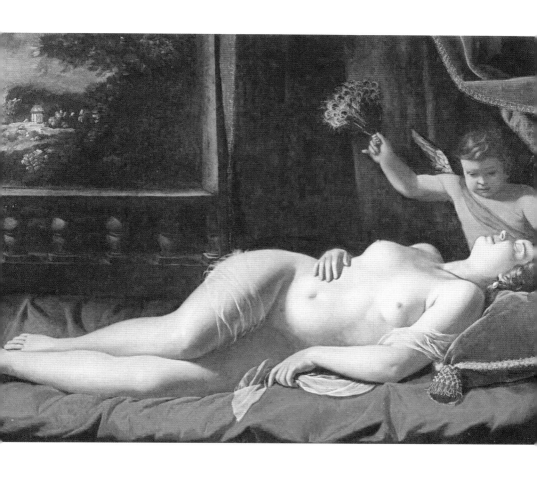

아르테미시아 젠틸레스키, 「비너스와 큐피드」, 1625년, 버지니아 미술관. 미국 리치먼드

페미니스트 여성 화가'라는 명칭이 붙었다.

　그러나 최근에 발표된 학계의 수많은 논문들은 젠틸레스키를 복수를 위해 붓을 든 화가로 보는 관점에 반대한다. 로마 기록물 보관소에서 당시 강간당한 여성들과 관련한 재판 기록을 찾아 연구한 역사학자 엘리자베스 코언^{Elizabeth Cohen}은 17세기의 강간 범죄는 지금과 다르게 받아들여졌다는 사실을 발견했다. 여성의 정조를 매우 중요하게 여겼던 당대 사람들은 강간을 여성에 대한 폭력 행위라기보다는 피해 여성과 집안의 명예를 훼손하는 행위로 생각했다. 아버지 오라치오가 타시를 고발한 것은 성폭력 때문이 아니라 그가 정조를 잃은 젠틸레스키와의 혼인 약속을 지키지 않아서였다. 따라서 코언은 젠틸레스키를 최초의 페미니스트로 규정하고 그녀의 작품이 성폭력에 대한 격렬한 저항을 표현한 것이라는 주장은 그 시대의 문화를 이해하지 못하는 것이라고 말한다. 사실 젠틸레스키가 살았던 17세기에는 페미니즘이란 개념이 없었던 시대다. 현대적 가치의 잣대로 그 시대를 보는 데는 무리가 있다.

　또한 젠틸레스키의 작품 세계는 단순히 페미니즘적 시각으로만 보기에는 너무나 다채로운 스펙트럼을 가지고 있다. 강력하고 영웅적인 여성을 다수 그렸지만 에로틱한 여성 묘사도 많다. 요염하고 선정적인 포즈로 잠에 빠져 있는 다나에나 비너스, 황홀경에 빠져 눈을 감고 있는 막달라 마리아 등이 그것이다. 대담하고 반항적이었던 초기 작품과 달리 후기 작품은 대부분 부드럽고 관능적으로 변모한다.

　젠틸레스키의 예술 세계가 전적으로 젊은 시절의 성폭력 사건에 영향

을 받았다는 주장은 그녀의 작품을 지나치게 단순하고 편협한 시선으로 해석한 것이다. 젠틸레스키의 예술적 능력과 노력을 전체적으로 폄훼하는 것이기도 하다. 페미니스트 미술사학자들은 젠틸레스키가 페미니스트 화가라는 공식에 부합하는 초기 그림에 집중하면서 그 범주에서 벗어나는 작품을 외면하는 우를 범했다. 성폭력 사건은 젠틸레스키의 그림을 바라보는 왜곡된 렌즈가 되어 그녀의 진정한 예술적 성취를 가린 측면이 있다. 왜 여성 예술가는 오롯이 예술가로만 존재하지 못하나? 왜 예술 외적인 성 담론과 연결되어야만 하는가? 페미니스트 미술사학자들이 지나치게 성폭력 사건에 초점을 맞춰 젠틸레스키의 작품을 해석한 탓도 있지만, 그녀의 파란만장한 인생을 선정적으로 다룬 소설과 연극, 영화 등 대중문화의 역할도 작지 않다. 대중은 예술가로서의 젠틸레스키보다는 성 스캔들의 주인공으로서의 젠틸레스키를 더 주목했던 것이다.

젠틸레스키의 진짜 모습은 바로 이런 것이다!

•

그렇다면 젠틸레스키의 진짜 모습은 어떤 것일까? 그녀의 작품 중 하나인 「회화의 우화로서의 자화상」에서 답을 찾을 수 있지 않을까? 화가 젠틸레스키는 한 손에 붓을, 다른 한 손엔 팔레트를 들고 작업하고 있다. 질끈 묶은 머리와 검은 머리카락 몇 가닥이 뺨과 이마 위로 아무렇게나 흘러내린 모습은 그녀가 일에 몰두하는 전문화가라는 것을 보여준다. 관람자에게 관심을 두지 않고 치열한 집중력으로 작업하는 그녀에게서 화가로서의

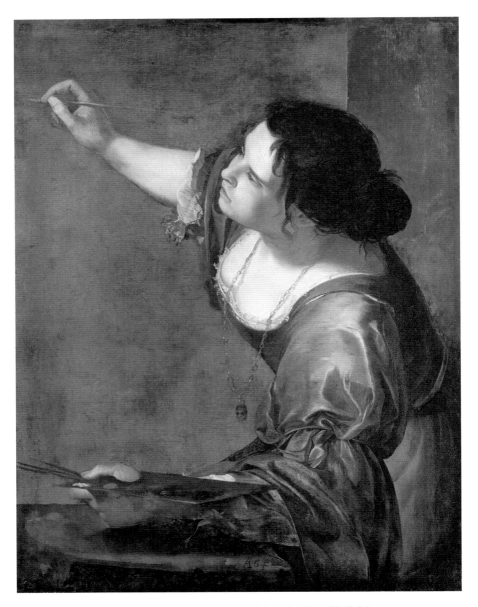

아르테미시아 젠틸레스키, 「회화의 우화로서의 자화상」, 1638년경, 로얄 컬렉션, 영국 윈저성

직업의식과 자긍심이 엿보인다.

　최근 들어 비평가들은 젠틸레스키의 예술을 좀 더 다양한 맥락으로 이해하려고 하는 경향이 있다. 젠틸레스키는 남성이 독점한 미술사에서 누락되었으며 페미니스트 학자들에 의해서도 왜곡되었다. 그들은 이러한 이중의 편견에 맞서 자신만의 개성과 예술적 자질을 무기로 일가를 이룬 출중한 예술가로서의 젠틸레스키를 소환하려는 것이다. 그녀의 성 스캔들이 아니라 작품과 예술성에 초점을 맞춰 재평가가 이루어져야 한다.

　사실 17세기는 여성이 화가 같은 전문 직업인이 되기엔 매우 어려웠던 시대였다. 대부분의 여성은 수녀가 되거나 결혼해 가정을 꾸리는 두 가지 방식의 삶 중 하나로 내몰렸다. 또, 전적으로 아버지, 남편, 아들 등과 같은 남성에 의해 인생이 결정되는 사회 규범 속에서 살았다. 그러나 의지가 강하고 재능 있던 화가 젠틸레스키는 시대와 환경, 그리고 그녀의 거친 운명과 싸우며 모든 역경을 이겨냈다. 그 당시 여성으로는 드물게 피렌체, 로마, 나폴리, 베네치아 등 이탈리아 여러 도시와 영국 등지를 옮겨 다니며 독립적인 삶을 살았던 용기 있는 여성이었다. 그녀의 인생에는 불행한 성폭력 사건 말고도 진정한 사랑과 강한 모성, 화가로서의 야망 등 많은 것이 있었다. 이것이 젠틸레스키의 작품을 다양한 시각에서 평가해야 하는 이유다. 그녀는 타고난 재능과 더불어 담대한 정신을 갖춘 걸출한 여성이었으며, 직업적인 전문화가로서 미래의 여성 화가들에게 훌륭한 롤모델이 되었다. 이것이 젠틸레스키의 진짜 모습이다. 복수를 위해 붓을 든 여성 화가라는 좁은 영역에 가두기엔 넘치는 예술가가 아닌가.

역사시대 이래 수천 년 동안 인류의 삶은 성차별, 계급 불평등, 인종주의 등 사회적 차별과 불평등의 역사였다. 그러나 인간은 끊임없이 차별과 불평등에 저항하고 세상을 개혁하려고 투쟁해 왔다. 그리고 마침내 18세기에 등장한 계몽주의의 자유·평등 사상은 혁명으로 이어져 신분사회를 붕괴시켰고, 모든 인간이 평등하다는 신념을 널리 퍼뜨렸다. 하지만 혁명 이후에도 자유·평등 사상의 혜택은 남성들만의 것이었다. 여성의 권리는 여전히 찾을 길이 요원했다. 이러한 오랜 성차별의 역사 속에서, 많은 재능 있는 여성들이 문학·과학 등 다양한 분야에서 이름을 남기지 못하고 사라졌다.

미술사에서도 마찬가지다. 우리는 레오나르도 다빈치나 고흐, 피카소에 필적하는 유명한 여성 거장들의 이름을 들어본 적이 없다. 여성들은 남성

에 비해 예술적 재능이 떨어지는가? 1970년대 들어서면서 린다 노클린을 비롯한 페미니스트 미술사학자들이 이에 의문을 품고 문제를 제기하기 시작했다. 이후, 역사에서 지워진 수많은 여성 예술가들을 발굴하여 재평가하는 작업이 이루어지고 있다. 이러한 노력이 있기 전까지, 미술사에서 대부분의 여성 미술가들은 거의 주목을 받지 못했다. 그러나 미술사에는 젠틸레스키같이 뛰어난 예술적 능력으로 인정받고 성공한 여성 화가들도 드물지 않았다. 고대에서 현대까지 뛰어난 여성 예술가들은 언제나 존재했다.

그렇다면, 왜 미술사에 그 많은 여성 예술가들이 기록되지 않았던 것일까? 무엇보다 가부장적인 사회 체제와 교육제도 때문이었다. 보통 예술가 지망생들은 화가나 조각가의 작업장에 가서 몇 년 동안 전문적으로 기술을 연마하고 훈련해야만 했다. 그러나 여성의 정조가 무척 중요하던 시대에 남성 미술가로부터 수업을 받거나 남성 수습생들로 가득 찬 작업실에서 일한다는 것은 상상조차 할 수 없었다. 이 작업장들이 나중에 미술 교육기관인 아카데미가 되었고, 아카데미를 중심으로 기득권 미술 권력이 확립된다. 여기 접근할 수 없었다는 것은 미술 교육 자체를 받을 수 없다는 것과 여성이 미술계에서 힘을 가질 수 없다는 것을 의미한다. 더구나 화가로 활동하려면 길드(화가들의 조합)에 들어가야 하는데, 당시 여성은 길드에 가입하거나 아카데미에 들어가는 것이 금지되어 있었다. 중세나 르네상스 시대에 활동한 대부분의 여성 미술가들이 화가의 딸이거나 화가 집안 출신인 것은 이 때문이다. 화가 집안과 아무런 연고가 없는 여성은

미술에 제아무리 재능있다고 할지라도 예술가가 될 수 있는 길이 사실상 없었다.

예술가의 전문적인 작업장에서 회화나 조각기술 훈련을 받을 수 없었던 여성들은 자수나 공예, 소규모 수채화 등의 영역에서 작업했다. 회화나 조각에 비해 이런 분야는 열등한 것으로 취급받았다. 특히 회화 부문에서는 역사화가 가장 품격이 높은 장르였는데, 역사화를 그리려면 필수적으로 인체 해부학과 누드 드로잉을 배워야 했다. 누드 실기 수업이 개설된 미술 아카데미에는 여성의 입학이 허용되지 않았으므로 여성 예술가는 누드 드로잉 연습을 할 수 없었다. 따라서 역사화 자체를 그릴 수 없었다. 간혹 극소수의 여성들이 아카데미에 들어가기도 했지만, 그들 역시 누드 수업에 참여하는 것이 허용되지 않았다. 근본적으로 여성 거장이 나올 수 없는 구조였던 것이다. 젠틸레스키처럼 수채화나 공예에 만족할 수 없었던 몇몇 여성 예술가들은 역사화에 도전했고 어렵사리 아카데미에 입학

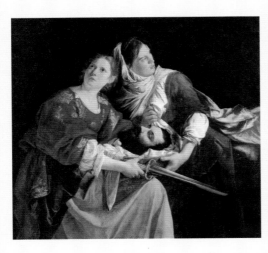

오라치오 젠틸레스키,
「홀로페르네스의 머리를 가지고 있는
유디트와 하녀」, 1621~1624년,
워즈워스 아테네움, 미국 코네티컷

했으며 당대에 명성도 떨칠 수 있었다. 하지만 극도로 예외적인 경우였고 그나마도 사후에는 하나같이 그 이름들이 빠르게 지워졌다.

　당시 여성이 그린 그림은 남성 화가의 작품보다 가격 경쟁 면에서도 매우 불리했다. 따라서 여성 화가의 그림은 익명이나 남성 화가의 이름으로 팔리는 경우가 많았다. 이것은 당대에 활발하게 활동하고 명성을 날린 여성 예술가들을 찾아내기 어려운 이유 중 하나다. 현재 젠틸레스키의 많은 작품들이 아버지 오라치오의 그림으로 기록되어 있다. 지금도 오라치오의 작품들은 젠틸레스키의 그림으로 알려진 것들보다 수십 배 높은 값으로 팔린다. 미술 시장에서의 성차별은 여전히 존재한다.

아르테미시아 젠틸레스키,
「유디트와 하녀」, 1615~1617년,
우피치 미술관, 이탈리아 피렌체

벨라스케스의 눈에 비친 스페인 궁정의 '난쟁이'는?

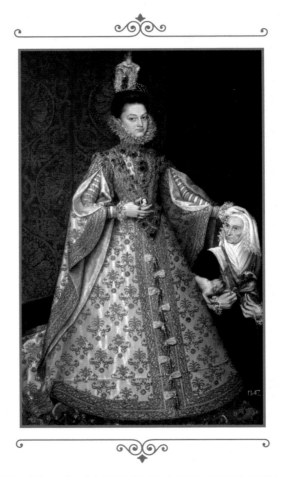

알론소 산체스 코엘료, 「이사벨 클라라 에우헤니아 왕녀와 막달레나 루이스」,
1585~1588년, 프라도 미술관, 스페인 마드리드

스페인 궁정의 인간 애완동물

왜소증을 앓는 이들을 낮잡아 부르는 이른바 '난쟁이dwarf'는 오랫동안 예술가들을 매료시켰다. 고대 세계의 그림과 조각품, 꽃병 그림, 그리고 건축 장식품 및 중세 필사본에는 난쟁이* 이미지가 수없이 나타난다. 왜소증 장애인을 궁정에 두는 것은 중세 시대부터 있었던 모든 유럽 왕실의 전통이었으며 거의 18세기 말까지 이어졌다. 궁정의 난쟁이는 유럽의 특권 계층 사이에서 매우 인기 있었고, 그 수요를 충족시키기 위해 대륙 전역에서 모집되었다. 왕족과 귀족에게는 이들이 희귀한 고대 서적, 그림, 값비싼 물건의 컬렉션 같은 것이었고 일종의 세습적인 사유 재산이었다.

* 난쟁이가 왜소증 장애인을 비하하는 의미의 낱말이긴 하지만 적합한 대체어가 없으므로 그대로 쓰기로 한다.

그들은 국가 간 외교적 목적을 위해 호의의 표시로 난쟁이를 주고받았으며, 친척들에게 빌려주거나 선물하기도 했다.

특히 16~17세기 스페인 궁정은 기형적 외모를 가진 사람, 광인, 수염 난 여성, 앵무새, 여왕 옷을 입힌 원숭이 등 많은 종류의 기이한 인간과 동물을 소유했던 것으로 유명하다. 그중에서도 난쟁이와 기형적 외모를 가진 사람들이 가장 인기 있는 수집품이었다. 그들은 주인이 반려견을 대하는 것과 같은 방식으로 다루어졌다. 궁정에서의 그들의 역할은 주로 오락과 관련 있었다. 왕궁의 각종 행사에서 광대 역할로 분위기를 띄우기도 하고, 왕실 아이들의 말동무나 놀이 친구가 되어주었다. 종종 아름다운 의복으로 치장한 난쟁이들은 왕과 왕비, 왕자와 공주 등 왕족의 초상화에도 나타났다. 이들의 작은 키는 주인을 훨씬 더 커 보이게 함으로써 그들의 완벽함과 우월성을 돋보이도록 했다. 스페인 궁정에서 난쟁이와 함께 그려진 왕실 초상화의 전통이 만들어졌는데, 이것은 점차 유럽 왕족 초상화의 모델이 되었다. 그림에서 작은 사람들은 존엄한 인격체로 묘사되지 않았다. 왕족이나 귀족 등 높은 사회적 지위를 가진 사람들의 삶을 장식하는 요소일 뿐이었다. 반려견과 함께한 초상화를 그리는 것과 비슷한 맥락이었다. 합스부르크 집안의 왕녀 이사벨 클라라 에우헤니아와 막달레나 루이스의 초상화는 그 완벽한 예다.

스페인 국왕인 펠리페 2세의 딸 이사벨 클라라 에우헤니아의 자태에는 우아함이 넘친다. 표정에는 힘과 강한 의지가 나타나 있다. 그녀는 위풍당당한 눈빛으로 관람자를 응시하는 한편, 왼손은 작은 몸집을 한 여성의 머리에 얹고 있다. 이 여성은 궁정 난쟁이인 막달레나 루이스다. 공주

의 자세는 그녀가 왕족의 소유물인 난쟁이를 지배하고 있다는 사실을 드러낸다. 난쟁이 여성은 공주 옆에 나란히 위치해 그녀의 위엄을 돋보이게 한다. 늙고 왜소한 시녀의 존재는 이사벨 공주의 젊음과 활력에 대조를 이루며 그녀의 우월성을 부각한다. 그녀는 공주의 또 다른 이국적인 애완동물이다.

벨라스케스의 '난쟁이' 초상화는 달랐다

•

110명의 난쟁이를 왕실에 두었을 정도로 열렬한 난쟁이 마니아였던 펠리페 4세에 이르러 스페인 궁정은 난쟁이 수집의 최전성기를 맞이했다. 그는 궁정화가 디에고 벨라스케스^{Diego Velázquez}(1599~1660)에게 난쟁이의 초상화 연작을 그리라고 명했다. 벨라스케스는 적어도 10여 점 이상의 난쟁이 초상화를 그렸으며, 대부분은 현재 마드리드의 프라도 미술관에 전시되어 있다. 난쟁이는 호기심의 대상이자 인간 애완동물로 사랑받은 동시에, 왕실 사람들의 우월성을 보여주기 위한 도구로 쓰였다. 이는 벨라스케스의 가장 유명한 작품 「시녀들」에서도 마찬가지다. 섬세하고 사랑스럽게 묘사된 마르가리타 공주는 오른쪽 화면의 뚱뚱한 여자 난쟁이 마리아 바르볼라와 뚜렷이 대조된다. 불균형한 팔다리를 가진 마리아 바르볼라는 왜소증 장애인의 전형적인 특징인 연골무형성 증세를 보이고 있다. 마리아 바르볼라는 늘 물이나 음식 같은 여러 가지 물품을 챙겨들고 어린 공주가 가는 곳마다 따라다니며 시중을 들었다. 옆에는 또 한 명의 남자 난

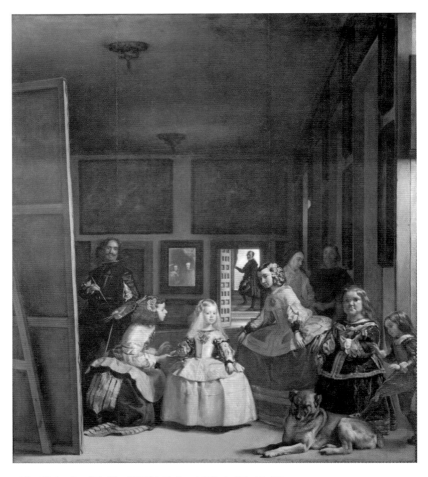

디에고 벨라스케스, 「시녀들」, 1656년, 프라도 미술관, 스페인 마드리드

쟁이 니콜라스 페르투사토가 대형견인 마스티프종 개를 장난스럽게 발로 툭툭 치고 있다. 벨라스케스는 확실히 왕의 금지옥엽인 공주를 매력적으로 보이게 하려고 애썼지만, 그럼에도 마리아 바르볼라를 묘사할 때도 정

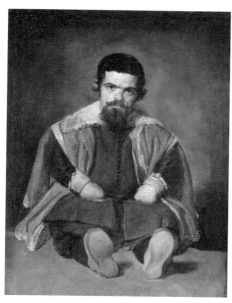

디에고 벨라스케스, 「세바스찬 데 모라」,
1644년, 프라도 미술관, 스페인 마드리드

디에고 벨라스케스, 「프란시스코 레즈카노, 발레카스에서 온 소년」,
1636~1638년, 프라도 박물관, 스페인 마드리드

중한 태도를 잃지 않았다. 그녀를 보는 화가의 시각은 당시 왜소증을 가진 사람들을 보는 일반적인 시선에서 벗어나 있다. 공주 옆에 서서 차분하고 사려 깊은 표정으로 관람자와 눈을 마주치는 그녀에게서는 위엄마저 느껴진다.

「세바스찬 데 모라」는 발타사르 카를로스 왕자에게 딸린 궁정 광대를 그린 그림이다. 어두운 화면을 배경으로 고급스러운 옷을 입고 짧은 다리를 쭉 뻗고서 앉은 그의 모습은 마치 선반에 놓인 장난감처럼 보인다. 별다른 것이 없이 밋밋한 배경은 데 모라가 외부 세계, 혹은 정상적인 사회생활에서 소외되어 있다는 것을 의미하는 듯하다. 강렬한 표정과 꽉 쥔 주먹은 그를 공격적이고 반항적으로 보이게 한다. 관람자는 데 모라의 화난 듯한 검은 눈에서 그가 궁정의 노리개 역할을 혐오하며 자신도 한 인간으로 대우받고 싶어한다는 느낌을 받을 수 있다.

그 옆의 작품은 신체적 장애뿐 아니라 지적 장애를 가지고 있는 소년 광대의 초상이다. 녹색 옷을 입고 카드를 든 12~13세 정도의 소년이 관람자를 바라보고 있다. 소년은 바스크 지방에서 데려온 프란시스코 레즈카노로, 비슷한 또래의 발타사르 카를로스 왕자의 놀이 친구이자 궁정 광대였다. 그는 몸집에 비해 큰 머리와 짧은 팔다리를 가지고 있다. 왼쪽 다리는 아래로 축 내렸으며 약간 휜 오른쪽 다리는 앞으로 뻗고 있다. 분명 관습적인 초상화 모델의 자세는 아니다. 관람자는 비공식적인 자세로 매우 편안하게 앉아 있는 그에게서 왜소증 외에도 지적 장애를 발견하고 인간적인 연민의 감정을 느끼게 된다.

디에고 벨라스케스,
「광대 돈 디에고 데 아세도」,
1644년경,
프라도 미술관, 스페인 마드리드

또 다른 모델인 디에고 데 아세도는 상당히 다른 모습으로 등장한다. 광대가 아니라 왕실 문서를 다루는 궁정 관리인 데 아세도는 산이 있는 풍경을 배경으로 책과 펜, 잉크병에 둘러싸여 있다. 자신의 몸에 다소 버거워 보이는 큰 책을 뒤적거리며 일을 하고 있는 중이다. 그의 표정에는 궁정의 행정 업무를 담당하는 지적 능력을 가진 관리로서의 자부심이 엿보이는 한편 우울하고 무기력한 기색이 역력하다. 다른 작품에서와 마찬가지로, 벨라스케스는 왜소증 장애인을 묘사한 그림에서도 그려지는 이의 심리적 측면에 초점을 맞췄다. 데 아세도의 표정에 나타난 심리 묘사를

통해 그의 개성을 날카롭게 파악하고 있다. 벨라스케스는 확실히 데 아세도에게서 어떤 '인간성'을 감지하고 있다.

벨라스케스가 난쟁이를 보는 시각은 왜 달랐을까?

•

난쟁이 연작에서 볼 수 있듯이, 벨라스케스가 궁정의 어릿광대와 난쟁이를 보는 시선은 그 시대의 화가들과 달랐다. 당시 그들이 희귀하고 값비싼 소장품처럼 취급되던 것을 감안할 때, 난쟁이를 인격을 가진 개인으로 그린 벨라스케스의 초상화는 아주 독특하다. 그가 왜소증 장애인을 보는 사회의 시선을 바꾸지는 못했을 것이다. 그러나 최소한 그들을 생각과 감정을 가진 인격체로 묘사했다. 화가는 그들 각자 얼굴의 개성을 관람자에게 보여주고 그들과 시선을 마주치도록 유도한다. 이런 방식으로 그림을 보는 사이, 어느덧 키 차이가 갈라놓은 구분과 차별의 벽은 허물어지고 관람자들은 그들도 우리와 똑같이 존엄한 인간이라는 것을 느끼게 된다. 벨라스케스는 그들을 캔버스의 한쪽 구석에 놓인 하나의 액세서리로 그리는 대신, 다른 모델들과 똑같은 비중으로 초상화를 그렸다. 무엇보다도 존중하는 마음으로 그들을 묘사했다. 그렇다면 벨라스케스가 난쟁이를 이런 시각으로 그린 이유는 무엇일까?

수십 년 동안 궁정화가로 일하면서, 벨라스케스는 펠리페 4세의 가족과 광대, 난쟁이를 비롯한 왕실 구성원들의 초상화를 그렸다. 그러는 동

안 펠리페 4세와는 매우 친밀하고 사적인 관계를 가졌다. 왕의 절대적인 신임과 총애를 받은 벨라스케스는 궁정화가보다 높은 직책인 궁정 시종장으로 임명되어 왕실의 미술 수집품 관리, 궁전 관리, 손님 접대 준비, 외교 문제 조언 등 여러 가지 임무를 도맡으며 군주의 최측근으로 일했다. 벨라스케스가 그다지 다작하는 화가가 아니었던 것은 바로 이런 이유 때문이었다. 그는 궁정화가 이상의 권력과 사회적 지위에 대한 강한 욕망을 가지고 있었다. 사실 중상층 계급 출신인 벨라스케스는 신분 상승에 무척이나 집착했으며 귀족이 되기 위해 평생을 고군분투했다. 벨라스케스는 당대 최고의 화가였지만, 화가라는 직업은 그 당시에 다른 궁정 하인들과 별반 다를 게 없는 처지였기 때문이다. 벨라스케스를 극진히 아꼈던 펠리페 4세는 교황을 설득해 그가 죽기 일 년 전인 1659년에 귀족만이 가입할 수 있는 산티아고 기사단의 일원이 되도록 도와주었다. 그래서 「시녀들」에 등장하는 벨라스케스 자화상의 가슴 부분에는 기사단의 휘장인 붉은 십자가 문양이 그려져 있다. 그림이 그려진 것은 1656년이니, 3년 후에 벨라스케스(혹은 다른 사람)가 스스로 명예로운 산티아고 기사 단원이라는 것을 알리려고 가필한 것이다.

죽기 직전까지 귀족이 되기 위해 부단히 노력하는 과정에서 벨라스케스는 소외된 사람들에 대한 이해가 깊어진 것이 아닐까? 엄격한 신분 사회에서 귀족들이 자신을 대하는 태도를 통해 궁정 난쟁이의 처지에 동병상련했을지도 모를 일이다. 한편 펠리페 4세가 난쟁이를 그토록 애지중지한 것도 어쩌면 궁정의 평범한(건강한) 사람들보다 장애를 가진 난쟁이에게 더 가까움을 느꼈기 때문인지도 모른다. 엄청난 부와 권력을 가진 스

페인 제국의 군주였지만, 그 역시 유전병과 불행한 가족사로 인해 참담한 고통을 겪었다.

다음 그림은 50세 가까운 무렵에 그려진 펠리페 4세의 초상화다. 펠리페 4세는 30년 동안 정을 주고받던 아내이자 친구였던 첫 아내 엘리자베트와 사별하고 조카인 마리아나와 결혼했다. 두 아내와의 사이에서 낳은 11명의 자녀 중 생존한 것은 단 3명뿐이었다. 근친혼으로 누적된 유전질환 때문인지 스페인 합스부르크가 왕족들은 대부분 일찍 사망했다. 오랜 근친혼의 결과, 합스부르크가의 유전적 특성인 '합스부르크 턱'은 점점 더 심각해졌다. 조부인 펠리페 2세는 심한 주걱턱으로 인해 윗니와 아랫니가 맞지 않아 음식을 씹지 못해 모두 갈아먹어야 했고, 발음도 매우 부정

디에고 벨라스케스, 「펠리페 4세」,
프라도 미술관, 스페인 마드리드

확했다. 아들인 카를로스 2세에 이르러 주걱턱의 부작용은 최고조에 달했다. 입이 늘 벌어져 있어 침을 줄줄 흘렸고, 주걱턱 외에도 각종 질환에 시달렸다. 성 기능 장애도 있어서 결국은 대가 끊겨버렸다. 펠리페 4세는 연이은 가족의 죽음과 정신적·신체적 장애를 가진 아들 카를로스 때문에 피폐한 삶을 살았다. 펠리페 4세의 초상화에서는 왕의 고통과 비애가 잔잔하게 묻어난다. 궁정 광대들은 갖은 익살로 왕의 깊은 슬픔을 위로해주고 스트레스를 풀어주는 역할을 했을 것이다.

벨라스케스에게는 왕족에서부터 궁정의 광대들에 이르기까지 세상 모든 이들이 예술의 원천이었다. 그는 개방적인 시각으로 개개인의 다양한 삶을 들여다보았으며 놀라운 관찰력으로 인물들의 심리를 간파한 초상화를 그렸다. 벨라스케스는 모델이 왕이든 난쟁이든 간에 똑같이 그들의 깊은 내면세계를 보여주려고 했다. 오랜 세월, 펠리페 4세를 수십 년간 곁에서 지켜보면서 왕의 슬픔과 고뇌를 초상화로 그려냈고, 난쟁이나 궁정 광대에 대해서도 생각과 분노가 있는 인간의 모습을 보여주려고 했다. 부귀빈천에 상관없이 고통스러운 질병과 인간의 운명에서 누구도 자유로울 수 없다. 벨라스케스는 인간과 삶에 대한 깊은 이해와 통찰을 통해 이것을 깨달았고, 지위고하를 막론하고 그가 그린 사람들에게 인간적 연민을 느꼈을지도 모른다. 벨라스케스가 왕족을 그릴 때와 마찬가지로, 난쟁이에게도 똑같은 휴머니티를 가지고 그렸다는 것은 당시로서는 매우 이례적인 것이었다. 이것이 벨라스케스를 위대한 화가로 만든 이유 중 하나다.

미술사에서 사라진 여성 거장 마담 르브룅

마담 르브룅, 「장미를 들고 있는 마리 앙투아네트」, 1783년, 린다&스튜어트 레스닉 컬렉션

전통에서 벗어난 자유롭고 혁신적인 초상화들

여기 이 그림 속 우아하고 아름다운 귀부인은 프랑스의 왕비 마리 앙투아네트^{Marie Antoinette}다. 「장미를 들고 있는 마리 앙투아네트」는 공식적인 왕비의 초상화로 제작되었다. 레이스로 장식된 청회색 새틴 드레스를 입고 가발 위에 털로 장식된 모자를 쓴 마리 앙투아네트는 매우 화려하고 위엄 있어 보인다. 이 비운의 왕비를 그린 화가는 바로 엘리자베트 비제 르브룅^{Élisabeth Vigée Le Brun}(1755-1842)이다.

마담 르브룅은 18세기의 가장 성공적인 화가 중 한 사람이었다. 당시 전 유럽에서 국제적인 명성을 얻었는데, 아름다운 외모와 재능으로 10대때 이미 유명했다. 24세부터는 마리 앙투아네트의 초상화를 전담한 궁정화가로 일했다. 그녀는 외모의 장점을 부각하고 단점을 완화한 초상화를

그려 왕비의 절대적인 신임을 얻었다. 또한 살벌한 궁정 암투 속에서 외로운 생활을 해야 했던 마리 앙투아네트의 절친한 말동무이기도 했다. 뛰어난 사교성과 수완으로 무장한 그녀는 프랑스의 앙시앵레짐^{Ancien Régime}* 속에서 왕비의 사랑뿐만 아니라, 유럽 귀족 계층이나 배우, 작가 등의 다양한 후원자들의 호감을 얻어 미술계에서 승승장구한다. 17세기 플랑드르 화가인 루벤스와 반 다이크를 연상시키는 그녀의 감각적이고 찬란한 색채 구사는 작품을 더욱 매혹적으로 만들었다.

마리 앙투아네트가 사랑한 화가

•

1778년에 그려진 초상화「마리 앙투아네트」에서는 세련된 패션과 보석을 좋아했던 왕비의 화려한 모습이 나타난다. 마리 앙투아네트는 18세기 프랑스 사교계의 중심에 서서 수많은 무도회와 파티를 열었으며, 사치스러운 드레스와 푸프^{pouf}**, 얇은 면직물로 만든 모슬린 드레스 등 최첨단 패션을 유럽 전역에 유행시킨 당대 최고의 패셔니스타였다.

　마담 르브룅은 마리 앙투아네트를 위엄 있는 여왕, 패셔니스타, 자애로운 어머니 등 그때그때 필요에 따라 다양한 이미지로 묘사했다. 왕비는 자신의 개성이 잘 드러나고 생기 있게 표현된 마담 르브룅의 초상화를 매

* 1789년 프랑스혁명 이전의 절대군주 체제.
** 푸프는 마리 앙투아네트의 왕실 미용사 레오나르 오티에가 고안한 헤어스타일이다. 머리를 30~60센티미터까지 위쪽으로 높이고 풍선같이 부풀려 리본, 꽃, 깃털, 과일과 채소, 액세서리 및 다양한 소품으로 장식했다.

마담 르브룅, 「마리 앙투아네트」, 1778년, 비엔나 미술사 박물관, 오스트리아 비엔나

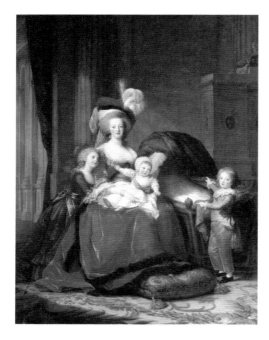

마담 르브룅,
「마리 앙투아네트와 그녀의 아이들」,
1787년,
트리아농 궁전, 프랑스 베르사유

우 좋아했다. 자녀들에 둘러싸여 자애롭고 훌륭한 모성을 보여주려는 의
도로 제작된 「마리 앙투아네트와 그녀의 아이들」은 갖가지 성 추문과 사
치스러운 생활로 국민으로부터 미움을 받고 있던 마리 앙투아네트의 이
미지를 바꾸기 위한 사실상의 마지막 시도였다. 따뜻하고 거룩한 어머니
의 애정을 표현하기 위해 이탈리아 르네상스 시대 성모자상의 피라미드
구성을 사용했다. 프릴 장식이 있는 화려한 드레스와 과하게 부풀린 가발
패션, 다이아몬드로 치장한 이전의 초상화들과는 달리 이 그림에서 마리
앙투아네트는 보석을 착용하지 않고 있다. 질감이 잘 묘사된 붉은색의 벨
벳 드레스도 비교적 소박해 보인다. 마담 르브룅은 왕비를 자애로우면서

도 품위 있는 어머니로 표현하려고 애썼다. 그러나 사람들은 그녀가 위선적으로 모성을 과시하는 것이라고 생각했다. 왕비의 이미지를 개선하려는 마담 르브룅의 시도는 실패했던 것이다.

18세기식 인스타그램 사진 같은 귀족 여성들의 초상화
•

마담 르브룅은 마리 앙투아네트의 전문 초상화가였을 뿐 아니라 귀족 부인들 역시 앞다투어 초상화를 의뢰하는 인기 화가였다. 감각적인 색채와 옷의 질감을 절묘하게 표현하는 기술로 명성이 높았던 그녀는 실물과 거의 똑같이 그렸다. 게다가 멋진 콘셉트를 개발하고 그에 적합한 의상을 준비하여 의뢰인을 실제보다 우아하고 세련된 모습으로 그리는 것으로도 유명했다. 마담 르브룅의 작업실에 몰려든 의뢰인들은 그녀가 그린 자신들의 활기차고 매혹적인 모습에 무척 만족하고 기뻐했다고 한다. 아마도 마담 르브룅은 오늘날 포토샵의 개념이나 모델 화보 촬영을 하는 사진작가의 감각을 그 당시에 이미 알고 있었던 것 같다. 뒤바리 부인은 루이 15세의 정부 중 하나로 옥같이 흰 피부를 가진 미인이었다. 마담 르브룅은 그녀를 관능적이고 도톰한 입술과 꿈꾸는 듯한 도발적인 눈빛을 가진 여성으로 묘사했다. 반면 이탈리아 출신의 코미디 배우인 마담 몰레몽은 흰이를 드러내고 활짝 웃는 생기발랄한 모습으로 그렸다. 이렇듯 개개인의 개성이 또렷하고 매력적으로 표현된 초상화들은 마담 르브룅이 왜 그토록 인기 있었는지 그 이유를 짐작하게 한다.

▲ 마담 르브룅, 「마담 믈 레몽의 초상」, 1786년, 루브르 박물관, 프랑스 파리

◀ 마담 르브룅, 「뒤바리 부인의 초상」, 1781년, 필라델피아 미술관, 미국 필라델피아

다정다감하고 활달한 성격의 마담 르브룅은 작업을 할 때 의뢰인들과 소소한 대화를 나누며 마음을 편안하게 함으로써 자연스러운 포즈를 이끌어냈다. 화사한 색감으로 표현된 건강하고 아름다운 얼굴빛, 맑게 반짝이는 눈, 도톰한 입술, 풍성한 머리칼 등 마담 르브룅의 손길을 거친 초상들은 하나같이 생기가 넘쳤다. 전통적인 초상화의 규범을 깨는 것을 두려워하지 않았던 그녀의 혁신적 태도가 창출해 낸 결과였다. 마담 르브룅의 새롭고 참신한 초상화로 인해 그녀의 명성은 점점 높아졌다.

화가로서의 자긍심이 나타난 자화상

•

자화상에서 볼 수 있듯이, 마담 르브룅은 매우 아름다웠다. 그녀는 종종 초상화를 핑계로 접근했던 골치 아픈 남성 의뢰인들을 상대해야 했고 억울한 스캔들이 나기도 했다. 「밀짚모자를 쓴 자화상」에서 마담 르브룅은 소박하지만 우아한 드레스를 입고 자신이 매력적인 여성임을 드러내고 있다. 동시에 한 손에 들고 있는 붓과 팔레트는 그녀가 전문적인 화가임을 말해준다. 마치 '나는 이렇게 아름다우며 재능도 있다'라고 말하는 것 같지 않은가.

「밀짚모자를 쓴 자화상」은 루벤스의 「밀짚모자」에서 영감을 받은 것으로, 마치 루벤스보다 자신이 더 잘 그릴 수 있다는 것을 과시하려는 듯 공을 들여 그렸다. 루벤스의 그림 속 모자는 제목과는 달리 밀짚으로 만들어진 것이 아니라 깃털 모자다. 마담 르브룅의 모자는 밀짚모자에 타

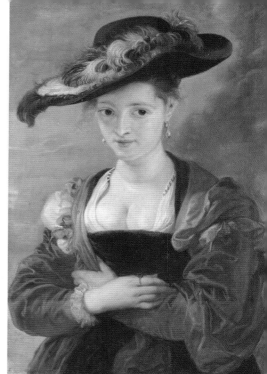

1. 마담 르브륑, 「밀짚모자를 쓴 자화상」, 1782년, 내셔널 갤러리, 영국 런던
2. 페테르 파울 루벤스, 「밀짚모자」, 1625년, 내셔널 갤러리, 영국 런던

조 깃털과 갓 따온 듯한 소박한 꽃들로 장식되었다. 루벤스는 모델의 얼굴에 그늘을 드리우고 풍만한 가슴에는 빛을 비추어 젖가슴을 강조함으로써 여성의 성적인 매력을 어필하려고 한 것 같다. 반면 마담 르브륑의 작품은 똑바로 응시하는 얼굴 부분에 빛이 흐르고 있어 모델의 인간적 측면에 초점을 맞추었다. 또한 손에 든 붓과 팔레트는 화가로서의 정체성과 자긍심을 보여주고 있다. 두 작품 모두 내셔널 갤러리에 있어 비교해서 볼 수 있다.

이를 드러내고 웃는 혁명적인 초상화

•

두 점의 「딸 줄리와 함께 있는 자화상」은 딸에 대한 모성애를 보여주는 그림이다. 마담 르브룅은 딸을 꼬옥 안아주는 자세를 통해 자녀를 향한 사랑과 어머니로서의 기쁨을 잘 표현하고 있다. 그녀의 어리고 예쁜 딸 줄리는 엄마의 목에 팔을 두른 채 안겨 있다. 자신이 어머니의 사랑을 듬뿍 받고 있다는 것을 아는 듯한 표정이다. 이렇듯 따뜻하고 친근한 감정을 표현한 작품은 당시 역사와 신화를 주제로 한 엄숙한 신고전주의 그림과 매우 다른 것이었다. 마담 르브룅은 18세기 계몽주의 철학자였던 루소의 교육과 모성에 대한 견해를 예찬했고, 그의 사상을 자신의 그림 속에 반영하려고 했다. 그녀는 그림에서 이렇듯 자연스럽고 진실한 감정을 묘사했다. 이것이 마담 르브룅이 화가로 성공한 이유였으며, 그녀의 작품이 매우 현대적인 느낌을 주는 배경이다.

1787년, 파리 살롱전에 「딸 줄리와 함께 있는 자화상」 첫 번째 버전을 출품했을 때 사람들은 충격을 받았다. 이 그림이 얼굴 표정에 대한 미술의 통상적인 규범을 던져버렸기 때문이다. 이를 드러내고 웃는 것은 얀 스테인Jan Steen의 그림 같은 17세기 네덜란드 장르화에 등장하는 비천한 서민들의 얼굴에서나 보았던 것이며, 신분이 높은 사람들의 초상에서는 볼 수 없는 전혀 새로운 모습이었다. 18세기 남녀의 초상화에서는 입을 굳게 다문 얼굴로 그려지는 것이 관례였다. 당시 사람들은 일반적으로 충치를 갖고 있었기에, 입을 벌리고 아무렇지도 않게 썩은 이를 보여주는

1 2

1. **마담 르브룅**, 「딸 줄리와 함께 있는 자화상」, 1786년, 루브르 박물관, 프랑스 파리
2. **마담 르브룅**, 「딸 줄리와 함께 있는 자화상」, 1789년, 루브르 박물관, 프랑스 파리

것은 미천하고 어리석은 평민이나 모자란 사람들이 하는 행동이라고 생
각했다. 치의학과 위생학의 혜택을 받아 깨끗한 이를 가진 현대인들은 이
를 드러내고 활짝 웃는 것을 부끄러워하지 않지만 구강위생이 좋지 않았
던 시대의 사람들에게는 수치스러운 것이었다. 또한 경건하고 엄숙한 기
독교 문화로 인해 웃음은 진지하지 못하고 경박한 것이라는 부정적 인식
이 강했다. 「딸 줄리와 함께 있는 자화상」은 당시 동료화가나 비평가들에
게 거센 비난을 받았지만 그녀는 별로 개의치 않았다. 마담 르브룅은 의
뢰인들의 초상화에서도 자주 이를 보이며 미소짓는 모습을 그렸다.

그녀는 규칙을 어기는 것을 즐겼던 것 같다. 전통을 깨는 마담 르브룅의 혁신은 모델들의 자연스럽고 스타일리시한 포즈에서도 발휘된다. 기존의 관습적이고 딱딱한 초상화에서 벗어나 자연스러운 개성을 가진 인물을 그리려고 했다는 점에서 그녀의 취향은 매우 현대적이다. 현대의 관람자에게는 마담 르브룅의 초상화들이 여전히 전통적으로 보일지도 모른다. 하지만 그녀의 초상화에서 볼 수 있는 약간 벌린 입으로 표현되는 미소, 자연스러운 자세, 생기와 에너지는 당시로선 파격이었다.

치열하고 주체적인 삶과 예술혼

•

그러나 오늘날 미술 전문가들조차 그녀의 이름을 거의 알지 못한다. 1970년대부터 역사에서 사라진 여성 예술가들을 발굴하고 재평가하는 노력이 진행되면서 마담 르브룅 역시 역사의 장으로 나오게 된다. 그러나 남성 중심의 미술사에서 지워진 여성 화가였던 마담 르브룅은 여성 예술가들을 새롭게 찾아내려고 했던 20세기에도 공격을 받았다.

대표적인 예로, 20세기 프랑스의 실존주의 소설가이자 사상가인 시몬 드 보부아르Simone de Beauvoir의 페미니스트 철학 저서인 『제2의 성』은 마담 르브룅의 작품들이 여성의 이미지에 대한 가부장 사회의 기대에 부응했다고 비판했다. 보부아르는 모성애를 가부장 체제에 순응한 여성의 노예 근성으로 보았고, 딸을 꼭 껴안은 채 행복한 표정을 짓는 마담 르브룅에게 역겨움을 느낀다고 말했다. 자기 자신에 집중하여 성찰하는 대신, 마담

르브룅은 모성애 같은 것으로 진정한 자아를 소멸시켜 버렸다는 것이다. 그러나 보부아르는 마담 르브룅에 대해 공정한 판단을 한 것일까?

마담 르브룅은 여자가 자신들보다 더 명성을 얻고 더 많은 돈을 번다는 사실에 심기가 불편해진 남성 화가들의 시기와 질투를 샀다. 그들은 마담 르브룅의 출세가 부당하다고 생각했다. 동료 화가들과 비평가들은 마담 르브룅이 직접 그림을 그리지 않고 그녀를 연모하는 남성 화가가 대신 그려준다는 근거 없는 비방을 했다. 그들은 전문적인 미술 작업은 남성만 할 수 있는 일인데 여성인 마담 르브룅이 그토록 그림을 잘 그리는 것이 수상하다고 수군댔다. 또 그녀가 미모를 이용해 여러 고객과 성적인 관계를 가졌다는 악의에 찬 루머를 퍼트렸으며, 심지어 마리 앙투아네트와 동성애 관계일지도 모른다는 말을 떠들고 다니기도 했다. 그러나 이 모든 소문은 사실이 아니었다. 사실 이런 일은 당시 모든 여성 화가들이 겪어야 했던 음해였고, 성차별 현상이었다.

마담 르브룅은 여성이 미술계에서 성공하기 힘든 시대적 상황에서 순전히 개인적인 재능과 도전적인 태도로 엄청난 예술적 성취를 이룬 화가였다. 게다가 조국과 남편을 떠나 12년간 타국을 방랑하며 당시의 여성으로서는 드문, 혹은 불가능에 가까웠던 강인하고 독립적인 삶을 살았다. 모성애를 표현하는 그림을 그렸다고 해서, 현대 페미니즘의 패러다임으로 18세기 여성의 삶을 비판할 수 있을까? 마담 르브룅은 치열하고 주체적인 삶을 살며 예술혼을 보여준 위대한 작가였다.

마리 앙투아네트와 마담 르브룅의 우정

역사는 마리 앙투아네트를 사치와 부패로 얼룩진 왕실의 아이콘으로 기억하지만, 마담 르브룅은 전혀 다른 면모의 그녀를 증언한다. 그녀는 자신의 자서전에서 처음 마리 앙투아네트를 만났던 날을 회고한다. 프랑스의 왕비를 알현한다는 생각에 긴장되고 두려웠던 그녀는 마리 앙투아네트의 다정하고 친절한 태도 때문에 금방 안심할 수 있었다고 한다. 그들은 동갑인 데다 둘 다 사교적이고 외향적인 성격이었기 때문에 쉽게 친구가 될 수 있었다. 한번은 임신한 마담 르브룅이 초상화를 그리던 중 붓을 떨어트렸는데, 마리 앙투아네트가 얼른 달려와 직접 주워줬다고 한다. 마담 르브룅이 본 왕비는 배려심 있고 따뜻한 사람이었다.

또한, 그녀는 마리 앙투아네트가 키가 크고 균형 잡힌 체격에 아름다운 팔과 손, 발, 눈에 띄는 희고 투명한 피부색을 갖고 있었다고 회고한다. 실제로 마리 앙투아네트는 뛰어난 미인은 아니었지만, 유럽 전역에 미모

로 유명했던 어머니 마리아 테레지아를 닮아 비교적 예쁘장한 외모를 가졌던 것으로 전해진다. 마담 르 브룅은 마리 앙투아네트의 외모의 장점을 부각하고 단점을 완화한 초상화를 통해 그녀의 절대적인 신임을 얻었다. 이전의 궁정화가들이 그린 자신의 초상화에 만족하지 못했던 마리 앙투아네트는 취향에 꼭 맞는 마담 르브룅의 초상화를 무척 좋아했다. 이후 마담 르브룅은 왕비의 총애를 듬뿍 받아 승승장구하게 된다. 귀족들은 마담 르브룅에게 초상화를 주문하기 위해 보통 1년을 기다려야 했고, 그녀의 연간 수입은 오늘날의 화폐 가치로 약 100만 달러에 이를 정도로 인기가 있었다.

마리 앙투아네트는 겉으로는 화려해 보였지만, 평생 여러 가지 스캔들로 여론의 뭇매를 맞았고 베르사유 궁정 안의 수많은 적들로 인해 외롭고 힘겨운 삶을 살았다. 그런 탓에 마담 르브룅과의 교유는 적잖은 위안이 되었던 것 같다. 한편, 마담 르브룅의 삶도 쉽지 않았다. 도장공이자 초상화가인 아버지와 미용사인 어머니 사이에서 태어난 마담 르브룅은 어릴 때 잠깐 아버지에게서 그림 수업을 받았다. 평범한 재능을 가진 화가였던 아버지는 일찍이 딸의 비범한 능력을 알아보았고 항상 칭찬하고 격려해 주었다. 6세 때 수녀원 부속 학교에 보내진 그녀는 그림 그리기를 좋아해 늘 책과 기숙사 벽에 분필로 사람의 얼굴이나 풍경 등을 그려 수녀들에게 꾸중을 듣거나 벌을 받곤 했다. 그러나 마담 르브룅의 아버지는 수염을 가진 남자를 그린 그녀의 작은 스케치를 보고 감탄하며 "너는 훌륭한 화가가 될 거야."라고 말해 주었고, 그녀는 평생 이 말을 잊지 않았다. 13세

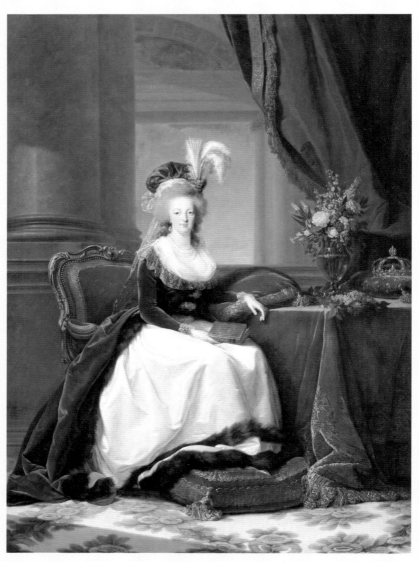

1

2

1. 마담 르브룅, 「마리 앙투아네트」, 1788년, 뉴올리언스 미술관, 미국 뉴올리언스
2. 마담 르브룅, 「자화상」, 1790년, 우피치 미술관, 이탈리아 피렌체

때 그녀의 든든한 정신적 지주였던 부친이 세상을 떠났지만, 그녀는 아버지와의 추억이 담긴 이 드로잉을 평생 소중히 간직했다.

그녀는 그림 그리기에 남다른 열정과 재능을 가지고 있었지만, 아버지에게서 배운 것 말고는 공식적인 미술 수업을 받지 못했다. 가끔 아버지의 작업장에 들랑거리던 화가들에게서 기술적 도움을 받았을 뿐이었다. 한편, 어머니의 재혼으로 파리로 이주한 마담 르브룅은 뤽상부르크 궁에 소장된 루벤스의 「마리 드 메디시스의 생애」 연작을 보고 크게 감명받는다. 그녀는 루벤스의 그림을 모사하면서 기술을 연마했다. 루벤스의 작품들을 접한 후, 그녀의 그림의 색채는 더욱 대담해졌으며 테크닉은 정교해졌다. 남성 화가들처럼 정규 미술 교육을 받을 수 없었지만 마담 르브룅은 자연을 관찰하고, 동료 화가들의 기술적 조언에 의존하며, 루벤스와 반다이크, 렘브란트의 초상화를 모사하면서 열정적으로 자신을 훈련했다.

아버지가 사망한 후, 가족의 생계를 책임져야 했던 어린 소녀는 10대부터 그림을 그려 돈을 벌어야 했다. 그러나 당시에는 화가 길드에 소속되지 않고서는 그림을 팔 수 없었다. 그리하여 1774년 19세에 생 루크 아카데미에 들어가서 정식으로 화가 활동을 시작하며 가족을 부양했다. 마담 르브룅은 결혼에 뜻이 없었지만, 어머니의 권유로 21세에 화상인 장 밥티스트 피에르 르브룅과 결혼했다. 남편이 화상이었기 때문에, 그의 도움을 받아 작품 활동을 하고 전시회를 열며 많은 그림들을 판매할 수 있었다. 그러나 결혼생활은 행복하지 못했다. 외도를 저지르고 도박에 중독되어 자신의 재산은 물론 아내의 수입까지 낭비해대는 못난 남편과 살아야 했기 때문이다.

1789년 프랑스혁명이 일어나자 루이 16세와 마리 앙투아네트는 아이들과 함께 파리 튈르리궁에 유폐된다. 1793년, 마침내 국왕 부처는 콩코드 광장에서 단두대의 이슬로 사라진다. 당시 마담 르브룅은 이러한 혁명의 광풍이 불고 있던 파리를 빠져나와 로마에서 망명 생활을 하고 있었다. 이 무렵 그녀는 마리 앙투아네트를 그리고 있는 자화상을 제작했다. 18세기 여성이 들어가기 힘들었던 미술 아카데미에 입학할 수 있도록 힘을 써주고 왕실 초상화를 의뢰한 든든한 후원자이자 다정한 동갑내기 친구였던 마리 앙투아네트를 그리워하며 걱정하고 있었을 것이다. 아마도 그녀가 가장 좋아하는 의뢰인을 추억하고 기념하기 위한 것인지도 모른다.

한 여성은 한 나라의 왕비, 다른 여성은 가난한 화가의 딸이었지만, 두 사람 모두 여성에게는 결코 녹록지 않은 시대를 살았다. 신분을 넘어서서 두 사람의 사이에 우정과 믿음이 싹틀 수 있었던 것은 서로의 인생에서 연민과 위로를 발견했기 때문은 아닐까.

인간의 무지와 광신을 꿰뚫었던 고야가
코로나 시대에 주는 메시지

프란시스코 고야, 「이성이 잠들면 괴물이 눈뜬다」, 판화 시리즈 「로스 카프리초스」 중 제43번,
1797~1798년, 프라도 미술관, 스페인 마드리드

이성이 힘을 잃고 광기의 폭풍이 몰려올 때

2019년부터 코로나19가 전 세계를 휩쓸었다. 약 3년이 지난 지금까지도 우리는 코로나19 펜데믹 시대를 살고 있다. 오랜 역사 속에서 인류는 질병과 전염병에서 자유로운 적이 없었다. 전염병 하면 중세 시대 서양에서 크게 유행한 흑사병이 가장 먼저 떠오를 것이다. 1346년에서 1353년 사이 전 세계를 휩쓸었던 흑사병은 당시 유럽 인구를 3분의 1 수준으로 감소시키고, 농노에 의존하던 중세의 봉건적 사회구조까지 송두리째 무너뜨린 인류사의 대참사였다. 14세기에 한차례 대유행이 끝난 후에도 유럽에서는 19세기까지 흑사병이 계속 지속적이고 산발적으로 발생했다. 특히 17세기 중반에는 런던, 베네치아 등지에서 다시 한번 맹위를 떨쳤다.

흑사병의 공포는 유럽만의 현상은 아니었다. 14세기 중반 중국과 몽골,

프란시스코 고야, 「채찍질 고행단의 행렬」, 1812~1814년, 산 페르난도 왕립 미술 아카데미, 스페인 마드리드

서아시아, 북아프리카 등 다른 지역에서도 흑사병이 창궐했다. 중국에서는 1334년 시작된 흑사병이 몇 년이나 위세를 떨쳐 인구의 약 30퍼센트가 사망했다. 1347년에는 알렉산드리아에서 발생한 흑사병이 흑해 연안의 여러 항구 도시를 중심으로 손쓸 수 없이 전파되어 레바논, 가자, 시리아, 팔레스타인 등 서아시아 지역까지 확산되었다. 그러나 흑사병은 그 어느 곳보다 유럽에서 그 폐해와 사회적 영향력이 컸다.

채찍질 고행단의 종교적 광기

흑사병이 창궐하고 여기저기서 사망자가 속출하자, 부자들은 막대한 재산을 써서 교회를 건축하여 봉헌하고 미술품들로 교회를 장식함으로써 신에게 구원을 갈구했다. 한편 흑사병을 인간의 죄에 대한 신의 징벌로 생각하고 자신의 몸에 채찍질을 해 참회하고자 하는 채찍질 고행단도 등장했다. 채찍질 고행단은 유럽의 도시들을 순회하며 대중에게 죄를 회개하라고 촉구했다. 수천 명의 사람들이 행렬에 참가했다. 무리가 도시를 돌아다니며 찬송가를 불렀고, 일부는 십자가를 지고 가는 고행을 자처하기도 했다. 이들은 옷도 갈아입지 않고 씻지도 않았으며 아무 데서나 누워 잤다. 이런 비위생적인 생활 습관과 채찍질 상처로 인한 염증 때문에 고행단은 흑사병의 숙주가 되었고 결과적으로 전염병을 더욱 널리 퍼트리는 데 일조했다. 게다가 사람들이 이들을 따르고 찬양하면서, 고행단은 점차 정치 세력화했고, 각종 범죄까지 저지르게 된다. 행사 도중 자선과 눈

물의 회개 같은 경건한 종교적 행위가 이루어진 한편, 채찍질 고행단에 반대하는 사람들은 마귀와 결탁했다고 비난하며 폭력을 가하거나 살해했다. 또한 채찍질 고행단을 비롯한 가톨릭 광신도 무리는 유대인이 악마의 사주를 받아 우물에 병균을 풀어 흑사병을 퍼트렸다고 믿고선 그들을 잡아 와 잔인하게 고문했다. 유대인들이 고통을 견디다 못해 거짓 자백을 하면 유대교 회당에 가두고 불을 질러 죽였다. 전염병과 기아, 가뭄과 같은 자연재해가 나타날 때면 이들의 목소리는 더욱 높아졌다. 14세기 중반 유럽을 황폐화한 흑사병이 맹위를 떨치는 동안 고행단의 위상은 최고조에 달했다. 당시 로마 교황청은 이들을 이단으로 규정하고 광란의 채찍질 행진 행위를 금지했지만 쉽사리 근절되지 않았다. 지금도 일부 유럽 도시에서는 사순절에 흰색 가면을 쓰고 채찍질 고행단의 행위를 흉내 내는 행진 풍습이 남아 있다.

「채찍질 고행단의 행렬」은 고야가 1812년부터 1819년 사이에 인간의 무지와 광신, 가톨릭교회의 타락을 비판하기 위해 그린 「투우」, 「광인들이 있는 뜰」, 「종교재판소」 등으로 구성된 연작 중 하나다. 검은 옷을 입고 무릎을 꿇은 사람들, 나무 십자가를 지고 가거나 등불을 든 사람들, 성모 마리아의 동상을 옮기는 사람들이 보인다. 중앙에 위치한 뾰족한 모자를 썼거나 흰 천으로 얼굴을 가린 반나체의 남자들은 그들의 등에 무자비하게 채찍질을 하며 광란의 분위기를 주도하고 있다. 등에서부터 허리춤에 걸쳐진 흰옷까지 흘러내리는 붉은 피는 종교적 광신이 빚어낸 인간의 비이성과 잔인성을 표현한다.

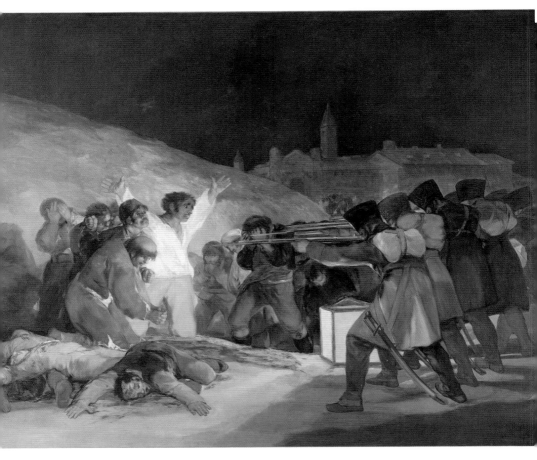

프란시스코 고야, 「1808년 5월 3일」, 1814년, 프라도 미술관, 스페인 마드리드

인간의 비이성과 어리석음, 종교적 광신을 혐오했던 고야

●

궁정화가로 출세해 밝고 화사한 색채로 왕족과 귀족 초상화를 그리던 고야는 1792년 귓병을 앓으면서 염세적인 인생관을 가지게 되었고, 인간과 사회에 대해서도 냉소적으로 변했다. 1808년, 나폴레옹 군대가 스페인을 침략해 참혹한 민간인 학살과 부녀자 강간을 자행하는 것을 목격한 후 인간에 대한 환멸과 절망감은 더욱 깊어진다. 고야는 생애 마지막 10년간을 정신질환과 청각장애와 싸우며 힘겹게 보냈다. 육체적·정신적으로 황폐해진 고야는 어두운 색채로 가득한 14점의 '검은 그림Black Painting' 연작을 그린다. '검은 그림'은 마녀나 악마, 살육 등의 음침한 주제를 가진 악몽 같은 작품들이다. 그는 이들 작품에서 인간의 무지와 탐욕을 조롱하는 무겁고 부정적인 정서를 보여준다.

그중 「마녀의 안식일」은 음산하고 황량한 장소에서 열리는 마녀와 흑마법사 무리의 밤 모임을 섬뜩하게 그려내고 있다. 악마는 그림 왼쪽에 앉은 불길해 보이는 염소로 표현돼 있다. 인물은 모두 왜곡되고 변형된 형태로 그려져 있으며 불안한 표정을 하고 있다. 흰옷을 입은 한 소녀가 눈에 띄는데 그녀를 보는 몇몇 인물들의 시선이 곱지 않은 것으로 미루어보아, 소녀 홀로 이들의 의식에 저항하는 것 같다. 미신에 대한 고야의 혐오를 투영한 동시에 불신자나 이단으로 의심되는 사람들을 박해한 스페인 종교재판에 대한 냉소를 드러낸 그림이다.

고야는 두 차례나 종교재판소에 끌려간 경험이 있기 때문에 교회의 폐

프란시스코 고야, 「마녀의 안식일」, 1821~1823년, 프라도 미술관, 스페인 마드리드

해와 비인간성을 통렬히 인식하고 있었다. 스페인 역사에서 가톨릭교회
와 종교재판소는 오랫동안 무소불위의 권력을 갖고 있었다. 1834년 공식
적으로 폐쇄되기 전까지 종교재판소는 많은 사람을 화형시키는 야만성
과 잔인함을 보여주었다. 종교적 광신을 경멸한 고야는 이를 풍자하기 위
해 많은 그림과 판화를 제작했다. 1799년에는 '변덕'이란 뜻의 동판화집
「로스 카프리초스」를 만들었는데, '이성이 잠들면 괴물이 눈뜬다'라는 재
미있는 부제를 붙였다. 「로스 카프리초스」에 수록된 80점의 판화 중 43
번 그림에는 고야 자신으로 추정되는 남자가 책상에 엎드려 잠을 자고 있
다. 책상 앞면에 '이성이 잠들면 괴물이 눈뜬다'라는 문구가 쓰여 있다. 뒤

편에는 야행성 동물인 박쥐와 부엉이가, 아래엔 눈을 부릅뜬 스라소니가 보인다. 이 불길한 이미지들은 이성이 잠들면 비합리적인 본능과 감정, 어리석은 미신과 같은 어두운 기운이 인간을 장악하게 된다는 것을 의미한다. 「로스 카프리초스」는 계몽주의가 나타나기 이전, 비이성적 관행과 사고에 빠져 있는 18세기 말 당시 스페인 사회에 대

한 신랄한 비판이었다. 고야는 가톨릭 성직자를 괴물 혹은 악마로 묘사했으며 마녀와 악마에 관한 미신에 빠진 스페인 사람들과 교회의 타락을 비판했다. 「채찍질 고행단의 행렬」에서 종교의 껍질을 쓴 인간의 어리석음을 적나라하게 보여준 것처럼 말이다. 고야의 눈에는 채찍질 고행단의 피를 줄줄 흘리는 자기 학대 행위가 무지와 우매함의 산물로 비춰졌을 것이다.

이성이 잠들면 괴물이 눈뜬다
•

현대인은 더 이상 신에게 기도하거나 채찍질 자해를 하며 회개하는 방식으로 전염병을 피할 수 있다고 생각하지 않는다. 하지만 전염병이나 천재지변, 전쟁 등으로 혼란이 발생할 때면 인간의 취약함을 숙주 삼아 언제든 '이성이 잠들고 괴물이 눈뜰' 준비를 한다. 중세 때와 다를 것 같지만 별반 다르지 않은 비이성과 비합리성이 또 다시 사람들을 잠식할 것이다. 불과 몇 년 전, 코로나19가 막 시작됐을 때 SNS를 통한 가짜 뉴스와 각종 음모론, 루머, 그리고 여기에서 비롯된 인종차별과 지역 혐오가 기승을 부렸다. 중국이 코로나 바이러스의 진원지라는 소문이 확산되자 한때 미국과 유럽에서는 아시아계에 대한 인종차별과 폭력 사건도 줄줄이 일어났다. 우리나라에서도 중국인은 물론 국내의 특정 지역과 특정 종교 집단에 대한 혐오가 거세게 불타올랐다. 사람들은 펜데믹 상황에서의 막연한 불안감과 공포를 특정 집단과 지역에 투영하며 그 책임을 전가했으며, 그들

에 대한 증오와 배척이 노골적으로 표출되었다.

흑사병은 역사에서 자취를 감췄다. 약 100여 년 전 5000만 명의 생명을 앗아가며 맹위를 떨친 스페인 독감도 사라졌다. 우리 시대의 코로나 팬데믹도 어느덧 끝이 보인다. 그러나 전염병은 또 다시 우리를 찾아올 것이다. 만약 인류가 멸종한다면 전염병의 유행이 가장 유력한 원인 중 하나가 될 것이라고 각계의 전문가는 입을 모은다. 과학 기술과 의학의 발달로 인간을 죽음으로 몰고 갔던 많은 질병들이 정복되었지만 신종 바이러스는 계속 진화하고 있다. 아무리 세상이 좋아진다 해도 영원히 전염병에서 벗어날 수 없는 생물학적 숙명 앞에, 인간의 이성은 중세 때나 지금이나 초라하기만 하다. 고야가 주는 메시지는 우리 시대에도 여전히 유효하다. '이성이 잠들면 악마가 깨어난다.'

고갱의 그림을 아름답게만 볼 수 없는 이유

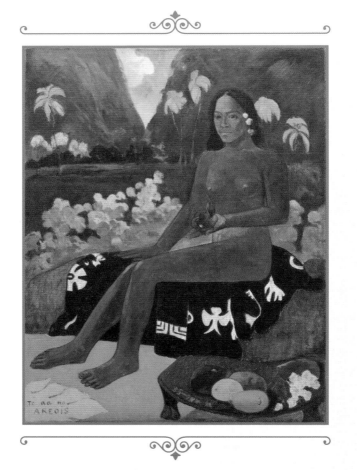

폴 고갱, 「아레오이의 씨앗」, 1892년, 윌리엄 S. 팔리 컬렉션

쾌락의 궁전에서 소녀들의 성을 착취하다

현재 미술계에서 폴 고갱[Paul Gauguin](1848~1903)에 대한 평가는 극명하게 갈린다. 고갱은 폴 세잔[Paul Cézanne], 빈센트 반 고흐[Vincent van Gogh]와 함께 후기 인상주의의 주요 화가이자 모더니즘의 개척자로서 그의 미술사적 위치는 탄탄하다. 고갱의 단순한 형태와 화려하고 생동감 넘치는 색상, 평평한 색면은 나비파[Les Nabis]*부터 야수파, 입체파에 이르기까지 20세기 모더니즘 미술에 엄청난 영향을 미쳤다. 또한 그는 원시 유토피아를 꿈꾼 예술가, 유럽 부르주아 사회의 족쇄에서 벗어나 남태평양에서 자유를 찾은 낭

* 1888년부터 1900년까지 고갱 작품의 영향을 받아 파리에서 활동한 젊은 프랑스 예술가 그룹이다. 20세기 초 상징주의 미술과 추상 미술의 바탕이 되었다. 멤버로는 피에르 보나르[Pierre Bonnard], 모리스 드니[Maurice Denis], 에두아르 뷔야르[Edouard Vuillard], 폴 세뤼시에[Louis Paul Henri Serusier] 등이 있다.

만적인 보헤미안으로 알려져 있다. 알록달록한 화환이나 탐스럽게 익은 열대과일과 함께 그려진 타히티 원주민 여성의 그림은 서구세계에서 이국적인 매혹으로 받아들여졌다. 그러나 근래 들어 학계 일부에서는 그를 문화 식민주의자 혹은 미성년 소녀들을 성착취한 소아성애자라 비판하는 연구서들이 나오고 있다. 사실 고갱의 미술사적 위상으로 인해, 전 세계 주요 미술관들은 오랫동안 그의 아름다운 그림 이면의 추악한 현실을 외면하고 간과했으며, 예술적 측면에만 중점을 두고 수많은 전시회를 열어왔다. 그리고 고갱 전시회는 늘 엄청난 대중적 인기를 얻는 흥행의 보증수표였다.

자신만의 판타지 소설을 쓴 남자 이야기

•

고갱은 파리에서 주식 중개인이자 미술상으로 큰돈을 벌며 꽤 여유 있는 중산층으로 살았다. 주말에는 틈틈이 그림도 그렸다. 그러나 1884년 금융위기로 주식 시장이 위축되자 하루아침에 직업을 잃고서 전업 화가가 되기로 결심한다. 1890년 무렵에는 더 심각한 위기와 빈곤에 빠졌다. 경제적 생활 여건이 급격히 나빠지자 아내와도 사이가 틀어졌다. 이런 상황에서 고갱은 열대 식민지의 자유로운 삶에 대한 소문을 듣고 귀가 솔깃했다. 당시 프랑스 정부는 파리 세계박람회에서 새로운 식민지에 대해 홍보하면서 그곳에 가서 정착할 사람들을 모집하고 있었다. 파리 박람회의 홍보관 중 특히 타히티 전시관에 매료된 고갱은 즉시 남태평양으로 떠나 그

곳에서 그림을 그리기로 결심한다. 고갱은 유럽 사회가 산업화, 현대화로 인해 타락했다고 생각했다. 서구 문명의 관습적이고 인위적인 삶을 혐오한 그는 진정한 삶의 기쁨을 찾아 타히티로 떠나기로 결심한다. 사실 이상향에 대한 꿈보다는 아내와의 불화와 경제적 어려움이 더 큰 동기였는지도 모른다. 타히티에서의 새출발은 인생에서 막다른 골목으로 내몰린 그가 선택한 최후의 수단이기도 하다. 1891년, 그는 19일간의 항해 끝에 프랑스령인 타히티섬의 주도 파페에테에 도착했다. 그러나 당시 타히티는 고갱의 기대와는 완전히 달랐다. 19세기 전반에 프랑스의 식민지가 된 타히티는 이미 섬 곳곳이 서구 문화와 기독교 신앙로 물들었고, 전통적 토착 사회는 급속히 유럽화되어 있었다.

타히티가 더 이상 지상낙원이 아니라는 것을 깨달은 고갱은 어떻게 했을까? 그는 자신이 직접 야생의 삶에 대한 판타지를 꾸며내서 스토리를 만들기로 한다. 스스로 창조한 신화를 그림으로 표현한 것이다. 그는 원주민들이 원시사회의 낙원에서 아무 걱정과 근심 없이 단지 노래하고 섹스하면서 사는 것처럼 묘사했다. 또한 자신의 평범한 열대 섬 생활을 아주 선정적이고 에로틱한 모험인 것처럼 가장했다. 페미니스트 미술사학자 그리셀다 폴록Griselda Pollock은 고갱의 그림들은 백인 남성 식민주의자의 판타지에 불과하다고 말한다. 고갱의 조각 작품 「야만인의 머리, 가면」은 그가 원주민을 어떻게 생각했는지 보여주는 좋은 사례다. 사실 고갱은 여러 차례 자신의 작품에 '야만인savage'이라는 제목을 붙였다. 글에서도 반복적으로 그들을 야만인으로 지칭하며 어린아이같이 유치하다고 쓰곤 했다. 현지인 아내인 테하아마나에 대해서도 이름을 부르는 대신 그저 '원주민

폴 고갱, 「야만인의 머리, 가면」, 1894~1895년,
레옹디에스 박물관, 프랑스령 레위니옹

여자'라고만 했다. 그것은 분명 원주민은 열등하고 미개한 존재라는, 비백인 식민지 사회를 보는 전형적인 유럽 식민주의자의 시각이다. 고갱은 진심으로 원시낙원을 선망하여 떠난 것이 아닌지도 모른다. 이 때문에 미술사학자 스티븐 F. 아이젠먼Stephen F. Eisenman 은 고갱의 작품을 두고 '식민주의, 인종주의, 여성 혐오에 대한 진정한 백과사전'이라고 비판하기도 했다.

고갱은 그림 속 여성들에게 타히티섬의 민속의상을 입혔다. 아예 누드 상태로 그리기도 했다. 이국적이고 신비로운 분위기를 연출하여 원시사회를 선망하는 파리의 최상류층 미술품 컬렉터들의 관심을 끌려고 했던 것이다.

1893년, 파리로 돌아온 그는 2년 동안 타히티에서 제작한 작품들을 위한 전시회를 준비했다. 파리 예술계가 작품의 가치를 이해하지 못할 것이라고 생각한 고갱은 대중의 관심을 불러일으키기 위해 타히티 생활을 기록한 자전적 소설 『노아 노아Noa Noa』를 쓰기 시작했다. 각각의 그림에 대한 설명과 타히티 생활 이야기, 폴리네시아* 신화가 뒤섞인 이 책은 자신

폴 고갱, 「아레아레아」, 1892년, 오르세 미술관, 프랑스 파리

의 삶에 대한 정직한 기록이 아니라 이국적인 세계에 대한 유럽인의 호기심을 끌어내기 위해 기획된 것이었다. 훗날 고갱이 책에서 묘사한 것들 중 많은 것이 허구라는 것이 밝혀졌다. 알려진 바와 달리, 그는 파리로부터 고립된 비문명 세계에 정착하는 것을 원하지 않았다. 그가 파리 전시회에서 성공했더라면, 과연 타히티로 다시 돌아갔을지 의문이다. 고갱은 작품을 팔고 돈을 벌기 위해 화상들과 꾸준히 접촉했다. 그는 끊임없이 돈 벌 궁리를 했고 죽기 직전까지 팔릴 만한 그림을 그리려고 노력했다. 그러나 고갱의 그림은 시대를 너무 앞서갔다. 그의 작품은 당대의 비평가와 수집가에게 계속 무시당했기에 상대적으로 저렴한 가격으로만 판매할 수 있었다.

예술성이 면책 특권이 될 수 있을까?

•

고갱은 섬에서 오두막을 하나 빌려 이국적인 옷차림을 한 타히티 소녀의 초상화를 그렸다. 왼쪽 귀에 꽂은 붉은 히비스커스는 그녀가 결혼했다는 것을 의미한다. 그의 뮤즈이자 현지처인 원주민 소녀 테하아마나는 겨우 13세였다. 당시 프랑스에서 온 백인 식민지 주민들은 보통 바힌vahine이라고 불리는 원주민 아내를 데리고 살았다. 테하아마나처럼 바힌들은 종종

* 폴리네시아는 중태평양 및 남태평양에 흩어져 있는 1000여 개의 섬들로 이루어져 있다. 그중 프랑스령 폴리네시아는 소시에테, 투아모투, 마르키즈, 오스트랄, 강비에 등 다섯 개 제도로 구성되어 있으며 타히티는 소시에테 제도에 속해 있는 섬이다.

폴 고갱, 「테하아마나는 많은 부모를 가졌다」, 1893년, 시카고 미술관, 미국 시카고

미성년자였다. 고갱 친구들의 말에 의하면, 그는 어린 소녀를 이용해 자신의 엄청난 성적 욕구를 채웠다고 한다. 그에게 테하아마나는 전설과 신화와 영의 세계에 사는 신비의 존재, 이국적인 어두운 피부를 가진 님프, 혹은 고대 전설 속에 나오는 아름다운 여신의 현현이었다. 고갱은 그 시대의 유럽 남성이 식민지 여성을 상대로 누렸던 특권을 마음껏 향유했다. 당시 고갱은 비록 별거 중이었지만 덴마크인 아내 메테소피 가드와 결혼 상태에 있었는데도 테하아마나를 비롯한 여러 명의 타히티 소녀들과 성적 관계를 맺었다. 프랑스에서라면 중혼죄와 미성년자를 대상으로 한 성범죄 혐의로 기소될 테지만, 유럽 출신 남성들은 식민지에서 별다른 법적·윤리적 제재를 받지 않은채 이런 일을 저지르고 있었다.

「마나오 투파파우」에서는 테하아마나가 밝은 황색의 시트로 덮인 침대에 발가벗은 채 엎드려서 공포에 질린 눈으로 관람자를 응시한다. 침대 뒤에는 타히티 신화 속 망령인 '투파파우'로 보이는 검은 망토의 노파가 인광을 발하는 눈으로 그녀를 지켜보고 있다. 보라색 벽 위의 불꽃과 같은 알 수 없는 문양들, 노란색 시트와 파란색 팔레우(폴리네시아인들이 허리에 두르는 천) 가 보여주는 모호한 형태와 색상은 그림 자체가 주는 수수께끼 같은 느낌과 섬뜩한 초자연적 분위기를 더욱 심화시킨다. 고갱의 그림 설명에 따르면, 그녀가 전설 속 투파파우의 실재를 믿었기 때문에 공포에 사로잡혀 있는 것이라고 한다. 고갱은 『노아 노아』에서 테하아마나가 침대에 누워 신비로운 고대 신화를 이야기하는 모습에 대해 언급했다. 그러나 그녀는 자신이 태어나고 자란 사회의 옛 전통이나 풍속, 타히티 신화

폴 고갱, 「마나오 투파파우」, 1892년, 올브라이트 녹스 아트 갤러리, 미국 뉴욕

에 대해 잘 모르는 신세대 기독교인이었다. 이 때문에 미술사학자들은 책 전체의 진실성에 의문을 제기하며, 테하아마나의 신화 이야기도 그가 거짓으로 꾸며낸 것이라고 주장한다. 미술사학자 낸시 모울 매슈스^{Nancy Mowll}^{Mathews}는 테하아마나가 두려워하던 것은 유령이 아니라 어린 소녀를 성적으로 혹사한 중년의 백인 남성, 고갱이었을 거라고 말한다. 한편, 영웅적인 환대를 기대한 프랑스 귀국 전시회가 실패하자 고갱은 1895년, 다시 타히티로 돌아온다. 고갱은 테헤아마나와 재결합을 원했지만 심한 매독 증세 때문에 그녀에게 거절당한다. 1901년, 고갱은 프랑스령 폴리네시아 마르키즈 제도의 수도 아투오나에 있는 이층집을 구입해 영구적으로 정착했다. 그는 이 주택에 '쾌락의 집^{Maison du Joie}'이라는 이름을 붙였다. 고갱은 당시 자신이 심각한 매독에 걸린 것을 알면서도 13세, 14세 정도의 10대 초반 소녀들과 문란한 관계를 가졌고 성병을 감염시켰다. 고갱은 결국 54세의 나이에 알콜과 약물 중독, 매독 합병증으로 사망했다.

고갱이 고루한 아카데미즘을 거부하고 화려하고 대담한 색채를 사용한 새로운 회화를 창조한 것은 사실이다. 하지만 고갱의 예술적 성취는 그에게 면죄부를 줄 수 있을까? 인종주의와 식민주의가 지배하던 시대에 식민지의 미성년 여성들을 성 착취한 한 개인으로서의 고갱과 미술사에 업적을 남긴 위대한 예술가 고갱 사이에서, 그의 자리를 어떻게 설정해야 하는 걸까? 우리는 그 시대에는 없었던 새로운 가치의 시대, 즉 여성의 성 착취를 범죄로 여기고 처벌하는 변화된 사회에서 살고 있다. 그러므로 성 착취나 인종주의, 식민주의에 대한 대중의 감수성이 높아진 21세기의 시각으로 그의 유산을 재평가할 수밖에 없다. 미술 평론가 앨리스터 수케

Alastair Sooke는 고갱을 '19세기 하비 와인스타인'*으로 지목한다. 그는 프랑스 식민지에서 많은 여성을 성 착취한, 괴물 같은 성욕을 가진 포식자였다. 오늘날의 윤리적 가치로는 아름답고 예술적이지만 성 착취적인 타히티 여성들을 그린 고갱의 초상화에 무조건 탐닉하기 어렵다. 당시 유럽 남성의 원주민 소녀들에 대한 부도덕한 성 착취 범죄에 불편함을 느끼지 않고 고갱의 작품을 감상하기란 쉽지 않기 때문이다.

* 미국의 영화 감독이자 영화 제작자로서 여배우와 업계 종사자들에 대한 성범죄를 저질러 강간 및 성폭행 혐의로 징역 23년형을 선고받았다.

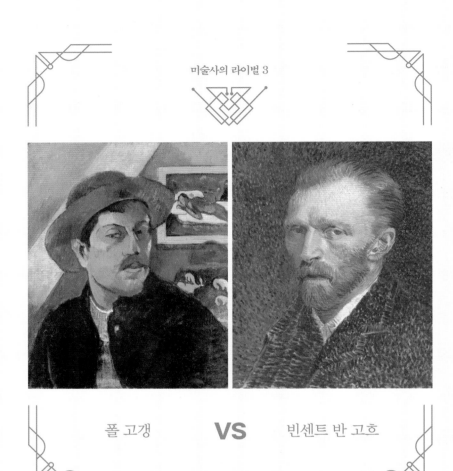

폴 고갱 **VS** 빈센트 반 고흐

위대한 예술가들은 고독한 자신만의 세계에서 홀로 고군분투하며 빛나는 예술 작품을 창조했다. 그러나 그들의 예술과 삶이 전적으로 고립되고 외로운 것만은 아니었다. 그들은 서로 예술적 영감을 주고받기도 했고, 새롭고 혁신적인 미술운동을 함께하며 연대했다. 그중 가장 잘 알려진 사례

중 하나가 빈센트 반 고흐와 폴 고갱의 이야기일 것이다.

고갱과 고흐는 애증으로 묶인 관계였다. 1888년 2월, 고흐는 프랑스 남부의 평화로운 마을 아를로 이사했다. 그림을 보관할 장소와 아틀리에가 필요했던 고흐는 4개의 방이 있는 이층집을 임대해 자신이 좋아하는 노란색으로 외벽을 칠하고 '노란 집'이라고 불렀다. 그리고 고갱을 초대했다. 몇 달간에 걸친 고흐의 끈질긴 구애 끝에, 마침내 고갱이 아를의 '노란 집'으로 온다. 고흐는 뜻이 맞는 예술가들끼리 함께 살며 새로운 미술을 꽃피우는 예술가 공동체를 꿈꾸었고, 고갱이 이 그룹의 지도자가 되어주기를 바랐다. 그들의 관계는 1886년경 파리에서 시작되었다. 두 사람은 당시 인상파를 지칭하는 '그랑드 애비뉴'의 화가들에 대적하기 위해 '리틀 애비뉴'(에밀 베르나르^{Emile Bernard}와 툴루즈 로트렉^{Toulouse-Lautrec} 등이 포함)라고 명명한 예술가 그룹에서 뜻을 같이했다. 고흐는 자신보다 불과 다섯 살 연상이었지만 고갱을 예술적 멘토로 생각했고 함께 살면서 많은 미술 기법을 배우고 싶어했다.

고흐가 그토록 고대했던 멘토가 왔지만, 고갱은 그의 바람과 다른 동기를 가지고 있었다. 고흐의 꿈을 지지한 그의 동생 테오가 고갱에게 아를로 이주하면 한 달에 150프랑을 주겠다고 약속했기 때문에 온 것이었다. 고갱은 고흐가 구상했던 예술가 집단의 리더가 되는 것에는 전혀 관심이 없었다. 그는 한때 행복한 시간을 보냈던 카리브해의 프랑스령 식민지 마르티니크 제도로 돌아갈 수 있는 돈을 마련하기 위해 테오의 제안을 수락했을 뿐이었다. 실제로 거의 수도사 같은 청빈한 생활을 한 고지식한 고

폴 고갱, 「해바라기의 화가」, 1888년, 반 고흐 미술관, 네덜란드 암스테르담

빈센트 반 고흐, 「고갱의 초상」, 1888년,
반 고흐 미술관, 네덜란드 암스테르담

흐는 고갱이 돈에 집착하는 것에 화를 냈기도 했다.

　두 사람은 서로의 초상화를 그려 주었는데, 가장 유명한 작품은 고갱이 그린 고흐의 초상화 「해바라기의 화가」다. 고흐가 멍한 눈으로 해바라기를 그리는 모습을 묘사한 것인데, 이 그림을 본 고흐는 "맞아, 그게 나야, 괜찮아. 하지만 나를 미친 사람으로 그렸군."이라고 말했다. 그는 고갱이 자신을 광인으로 묘사했다고 생각했다. 훗날 고흐는 그때 자신이 극도로 지쳐 있었고, 정신적으로 불안정한 상태였다고 인정하긴 했지만 그 당시엔 다소 언짢아했던 것 같다. 이 그림은 고갱이 고흐를 어떻게 생각하고 있었는지 잘 말해준다. 그런데 그림 속의 인물을 살펴보면 고흐의 얼굴보다는 고갱을 더 많이 닮아 있다. 동료의 얼굴을 그리면서도 무의식적으로 자기중심적이고 자기애적인 고갱의 성격이 나타난 듯하다. 고흐를 총기 없고 무기력한 모습으로 그림으로써 자신의 우월함을 드러낸 것인지도 모른다. 이런 미묘한 감정의 골이 고흐와 고갱 사이에 갈등과 불화를 일으켰을 것이다. 그러나 고갱은 고흐의 해바라기 시리즈를 좋아했고 깊은 인상을 받았다. 「해바라기의 화가」에는 고갱이 고흐에 대해 느꼈던 감탄과 경멸이라는 상충되는 감정이 표현돼 있다.

　63일의 짧은 시간 동안, 그들은 노란 집에서 같이 먹고 자고 토론하고 작업하며 지냈다. 그러나 두 사람 모두 같이 지내기에는 어려운 성격이었다. 고흐는 충동적이고 완고하고 정신적으로 불안정했으며, 고갱은 이기적이고 오만하고 자기애 가득한 사람이었다. 그들은 둘 다 자신이 특별하

다고 생각했다. 고갱은 사회가 자신을 알아주지 않으며 부당하게 대우한다고 생각했다. 고흐는 새로운 예술을 꿈꾸는 이상주의자였다. 점차 둘의 사이는 악화되었다. 고흐는 카페에서 고갱을 향해 압생트 잔을 던지기도 했다. 마침내 노란 집의 작업실에서 격렬한 말다툼 끝에, 고흐가 면도칼로 고갱을 공격하는 일이 발생했다. 화가 난 고갱이 아를을 떠나겠다고 하자 광기의 소용돌이에 빠진 고흐가 면도칼로 자신의 왼쪽 귀 일부를 잘라낸다. 겁에 질린 고갱은 즉시 떠났고, 고흐는 신문지에 귀를 싸서 자신이 평소 찾곤 했던 레이첼이라는 매춘부에게 건네준다. 그리고 집에 돌아가서 잠자리에 들었고 다음 날에야 얼굴이 피로 뒤덮인 채 경찰에 의해 발견되었다. 둘이 옥신각신 실랑이를 벌이던 중, 고갱이 면도칼로 고흐를 위협하다가 실수로 귀를 베었다는 설도 있다. 두 가지 이야기 중 어느 것이 사실인지 확인할 수 있는 어떤 증언이나 문서가 없어서, 이 사건은 여전히 미스터리로 남아 있다. 이후 고흐는 생레미 정신병원에 입원하게 되며, 고갱은 파리로 돌아간다. 두 사람의 예술공동체는 깨졌지만, 2년 후인 1890년 고흐가 죽을 때까지 그들은 여전히 편지를 주고받았고 우정은 유지되었다. 고갱은 고흐가 죽은 지 1년 후인 1891년 타히티로 떠난다.

두 예술가는 성격과 가치관이 많이 달랐지만 비슷한 점도 꽤 있었다. 둘다 별다른 아카데믹한 미술 훈련을 받은 적 없는 독학 화가였고, 번잡한 도시 파리를 떠나 자연으로 돌아가려는 열망을 품고 있었다. 고갱과 고흐 모두 강한 개성을 가진 예술가였고 거칠고 격동적인 삶을 살았다는 점도 닮았다. 또, 두 사람은 일본 목판화 우키요에에 영향을 받아 눈에 띄는 선

명한 색상, 평면적이고 단순화된 형태, 원근법을 무시한 대담한 구도를 추구했다는 예술적 공통점도 있었다. 그들의 이러한 양식적 특징은 현대미술의 기반이 되었다. 두 화가 모두 생전에 명성을 얻지 못했지만, 앙리 마티스, 피카소와 같은 이후 세대의 예술가들에게 지대한 영향을 주었고 현대 미술로 가는 다리 역할을 했다.

뭉크가 남긴 100년 전 팬데믹의 기록

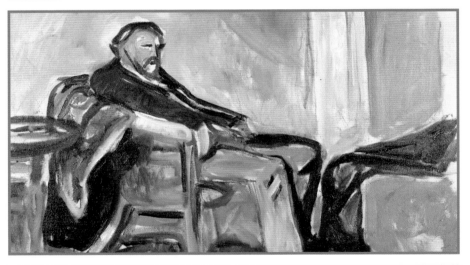

에드바르트 뭉크, 「스페인 독감에 걸린 자화상」, 1919년, 예술문화 박물관, 독일 뤼벡

집단적 기억상실을 소환한 뭉크의 자화상

예술은 종종 고통과 상실의 한가운데서 태어난다. 그 괴롭고 처절한 경험은 예술가가 살았던 짧은 시간을 넘어서서 후대의 사람들에게 울림을 주는 동시에 역사적 기록으로서의 가치를 가지기도 한다. 1918년부터 1920년 사이, 전 세계에 맹위를 떨쳤던 스페인 독감은 제1차 세계대전의 사망자 수 3000만 명보다 더 많은 약 5000만 명의 희생자를 냈다. 예술가들도 비극적인 죽음을 피해가지 못했다. 스페인 독감이 휩쓰는 세상을 직접 목격한 버지니아 울프Virginia Woolf는 자신의 일기에 "흑사병 이후 타의 추종을 불허하는 전염병의 한가운데에 서 있다"라고 썼다. 구스타프 클림트Gustav Klimt는 스페인 독감으로 인한 뇌졸중과 폐렴으로 사망했고, 죽은 클림트의 그로테스크한 얼굴 스케치를 남긴 에곤 실레Egon Schiele 역시 같은 해 스페

인 독감으로 사망했다.

　그런데 스페인 독감을 주제로 한 예술 작품은 매우 드물다. 제1차 세계 대전이 끝나며 희열과 행복감을 느끼고 싶었던 사람들은 비참한 현실을 직시하려고 하지 않았기 때문이다. 사람들은 춤추고 노래하고 파티를 열고 싶어 했다. 결과적으로 스페인 독감은 끔찍한 전쟁에서 벗어나 앞만 보고 희망찬 미래로 나아가려는 욕망에 묻혀버렸고, 어두운 과거에 대한 집단적인 기억상실증을 일으켰다. 문학이나 그림, 그 밖의 어떤 문화적 자료에서도 이 잔혹한 역병의 역사는 거의 다루어지지 않았다.

　스페인 독감에 시달리는 것이 어땠는지를 묘사한 그림은 뭉크의 작품들이 거의 유일하다. 노르웨이 화가 에드바르 뭉크^{Edvard Munch}(1863~1944)는 스페인 독감의 공격을 받았지만 간신히 살아났고, 자신의 고통스러운 체험을 여러 점의 그림으로 남겼다. 뭉크는 전염병으로 인한 고통을 묘사한 자화상을 통해 질병과 죽음으로 가득 찬 삶의 취약성에 천착했다.

평생 트라우마로 남았던 누나 소피의 죽음

•

불안하고 음울했던 성장배경은 뭉크의 작품에 결정적인 영향을 주었다. 뭉크의 어린 시절은 질병과 죽음, 정신질환 유전에 대한 불안감과 두려움으로 얼룩져 있었다. 그는 결핵으로 다섯 살 때 어머니를, 몇 년 후에는 어머니를 대신해 어린 뭉크를 돌봐주던 누나마저 잃었다. 그의 아버지는 광신적인 신앙을 가진 사람이었고 사소한 잘못에도 자녀들을 구타하곤 했

다. 누나에 이어 남동생도 폐렴으로 사망했고, 여동생은 죽을 때까지 조현병에 시달렸다. 뭉크는 태어날 때부터 병약한 아이였으며 사는 동안 온갖 질병으로 고생했다. 평생 허약한 육체와 우울증의 늪에서 헤어나지 못했다. 작품 역시 광기와 죽음의 그림자에 깊은 영향을 받았다. 성인기 또한 그다지 행복하지 않았다. 뭉크는 폐질환, 알코올중독, 광장공포증 등 각종 질환을 앓았고, 여성들과의 순탄치 못한 관계로 인해 많은 고통을 겪었다. 툴라 라르센이라는 여성과 약혼한 적이 있었는데, 말다툼 중 뭉크가 실수로 권총 방아쇠를 당겨버리는 통에 왼손 중지에 심각한 부상을 입기도 했다. 이런 연이은 사랑의 실패로 뭉크는 여성 혐오증까지 갖게 되었다. 그가 침울한 주제에 집착했던 것은 결코 이상한 일이 아니었다. 뭉크의 그림처럼 화가 내면의 감정이 이토록 강렬하게 분출된 미술 작품은 찾아보기 힘들다. 그의 작품은 화가 자신의 고통에 뿌리를 두고 있다. 뭉크의 삶을 전혀 모르는 사람이라도 그의 그림에서 고독, 절망, 죽음과 같은 주제를 발견하고 공감할 수 있을 것이다. 그의 그림이 여전히 현대인에게 호소력 있는 이유다. 고통 속에서 울부짖는 표정으로 유명한 「절규」는 만화나 밈Meme*으로 패러디되어 인기를 얻고 있을 정도다.

특히 뭉크는 누나 소피가 15세에 결핵에 걸려 사망했을 때 엄청난 충격과 상실감을 느꼈다. 이것은 그에게 평생의 트라우마로 남았다. 뭉크는 누나가 죽는 순간을 결코 머릿속에서 지우지 못했고, 세상을 떠날 때까지

* 인터넷상에서 재미있는 말이나 그림을 모방하거나 재가공해 새롭게 창작한 콘텐츠.

1

2

1. 에드바르트 뭉크, 「아픈 아이」, 1896년, 예테보리 미술관, 스웨덴 예테보리
2. 에드바르트 뭉크, 「아픈 아이」, 1907년, 테이트 모던, 영국 런던
3. 에드바르트 뭉크, 「아픈 아이」, 1925년, 뭉크 미술관, 노르웨이 오슬로

3

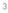

소피가 임종했던 의자를 간직했다. 또한, 누나의 죽음을 소재로 한 그림을 40년 동안 반복해서 그렸다. 1885년에서 1926년 사이에 여섯 점의 유화와 석판화, 동판화로 제작된 「아픈 아이」 연작이 바로 그것이다. 누나의 죽음이 그의 마음에 얼마나 깊이 뿌리 박혀 있었는지 알 수 있다. 「아픈 아이」는 누나 소피가 그녀의 이모 카렌으로 추정되는 검은 옷을 입은 여성의 손을 꼭 잡은 채로 임종을 맞이하는 그림이다. 슬픔에 빠진 여성은 소녀의 눈을 차마 바라보지 못하고서 고개를 푹 숙이고 있다. 큰 흰색 베개로 등을 받친 채 의자에 앉은 소피는 퀭한 눈빛으로 죽음의 상징 같은 불길한 검정 커튼을 바라보고 있다.

처절한 스페인 독감 자화상

•

뭉크 역시 사는 내내 병을 달고 살았다. 그의 그림에는 일생을 질병과 죽음의 그림자와 함께한 사람의 고통이 담겨 있다. 죽음의 천사를 연상시키는 그림 속 인물들의 모습과 어두운 분위기는 그의 작품에서 가장 중요한 특징이다. 1919년 스페인 독감에 걸린 뭉크는 이 경험을 바탕으로 몇 점의 자화상을 그렸다. 「스페인 독감에 걸린 자화상」에서 뭉크는 온통 어지럽고 뒤틀린 선으로 묘사된 침대를 배경으로 긴 가운과 담요로 몸을 감싼 채 칙칙한 노란색 의자에 앉아 있다. 그의 얼굴은 죽은 자처럼 창백해 보인다. 주름지고 누리끼리한 피부로 보아 황달이 있는 듯하고, 비명을 지르는 것처럼 벌린 입은 호흡곤란을 겪고 있는 것 같다. 숱 없는 머리카락,

에드바르트 뭉크, 「스페인 독감에 걸린 자화상」, 1919년, 노르웨이 국립미술관, 노르웨이 오슬로

관람자를 응시하는 퀭한 눈, 방향 감각 상실과 정신착란이 감지되는 표정 속에서 피로와 무력감을 읽을 수 있다. 아마도 뭉크는 이때 육체적 고통과 죽을지도 모른다는 공포 속에서 자신의 최후를 예감했을지도 모른다. 희미한 얼굴 윤곽선, 초점이 없는 멍한 시선, 그림의 칙칙한 색과 구불거리는 선은 독감 자체의 고통스러운 경험보다 삶의 괴로움과 불안의 심리를 드러낸다.

「스페인 독감 이후의 자화상」은 회복의 초기 단계에 있는 자신을 묘사한다. 그는 이제 방 뒤쪽의 고리버들 의자에 앉아 있지 않고 그림 앞쪽에 녹색 정장을 입고 서 있다. 녹색은 건강과 평온의 상징으로 읽힌다. 황달은 사라졌고 피부는 붉은 혈색을 띠고 있으며 수염을 길렀다. 다소 힘없어 보이긴 하나 자세는 비교적 안정적이다. 일어서서 걸어다닐 만큼 활력을 되찾은 것 같지만, 움푹 들어간 눈을 둘러싸고 있는 짙은 붉은색은 여전히 질병에 의한 피로와 절망감을 암시한다.

너무도 닮아 있는 100년 전 스페인 독감과 코로나19

•

2019년부터 시작된 팬데믹이 몇 년째 계속되고 있다. 전염병이 널리 유행하는 현상은 이번이 처음은 아니며, 코로나19 바이러스가 마지막일 가능성도 거의 없다. 인류는 질병이나 전염병이 낯설지 않다. 어찌 보면 인간의 역사는 질병과의 투쟁사라고 할 수 있다. B.C. 5세기의 아테네 역병, 6세

에드바르트 뭉크, 「스페인 독감 이후의 자화상」, 1919~1920년, 뭉크 미술관, 노르웨이 오슬로

기의 유스티니아누스 역병, 14세기 이후 400년간 이어진 흑사병, 1918년 스페인 독감, 현대의 에이즈와 사스, 에볼라, 그리고 코로나19에 이르기까지, 전염병은 끊임없이 사람들을 괴롭혀 왔다. 공포와 혐오의 대상이었던 한센병이나 매독, 결핵, 콜레라, 천연두, 장티푸스, 홍역 등도 우리가 잘 알고 있는 고전적인 전염병이다. 그중에서도 전 세계 인구의 3분의 1이 감염되고 약 5000만 명이 사망한 것으로 추정되는 스페인 독감은 14세기 흑사병과 함께 역사상 가장 치명적인 질병이었다.

1918년, 제1차 세계대전이 끝나고 다시 평화로운 일상을 되찾을 것이라는 희망에 들떠 있던 바로 그때, 치명적인 인플루엔자가 전 세계를 공포로 몰아넣었다. 무서운 속도로 퍼진 바이러스는 전쟁의 집단적 트라우마와 겹쳐 인류에게 큰 상흔을 남겼다. 지금처럼 많은 도시가 봉쇄되었고, 사람들의 모임과 집회가 금지되었다. 학교나 극장, 교회가 폐쇄되는 등 '사회적 거리 두기' 조치가 취해졌다. 일부 지역에서는 마스크 쓰기가 의무 사항이었다.

그로부터 100년 후, 코로나19라는 새로운 감염병이 다시 한번 사람들에게서 모임과 여행을 빼앗아 갔다. 집에 갇히고 사회로부터 멀어지면서 사람들은 피로감, 우울증, 불안감에 사로잡혔다. 스페인 독감이 창궐하던 때와 매우 비슷한 상황이 된 것이다. 우리는 그때보다 환경이 훨씬 더 위생적이고, 전문적인 의료의 도움을 받을 수 있는 세상에 살고 있다. 그러나 질병에 대한 취약성과 사회적·심리적으로 끼치는 영향은 옛날이나 지금이나 비슷하다.

미술 작품 속에는 역사가 들어 있다. 중세 유럽 예술가들은 종교적 사고

의 틀에서 전염병을 이해하려고 했다. 흑사병이 신의 징벌이라고 여겼던 그들은 작품을 통해 인간의 삶이 얼마나 깨지기 쉽고 일시적이며 덧없는가를 상기시키려고 했다. 삶의 취약성에 대해 말하는 이러한 그림들은 코로나19의 시간을 살아내야 하는 우리에게도 삶의 본질과 의미에 대해 숙고하게 한다. 우리 자신에게 질문을 할 수 있는 기회를 제공하는 것이다. 우리 시대와 가장 가까운 시간에, 가장 비슷했던 팬데믹을 겪은 뭉크가 남긴 그림은 코로나19를 사는 현대인에게 어떤 느낌과 공감으로 다가올까?

최근 일상의 삶이 다시 시작되고 있다. 길고 지루한 고립의 터널에서 빠져나온 이후 우리의 삶이 어떻게 이어질지는 알 수 없다. 현대의 예술가들은 이 시대의 팬데믹을 어떻게 묘사할까? 그리고 100년 후의 사람들은 우리 시대의 예술을 어떻게 볼 것이며 또 무엇을 느낄까?

남성 종교를 깨부순 발칙하고 통쾌한 여자들

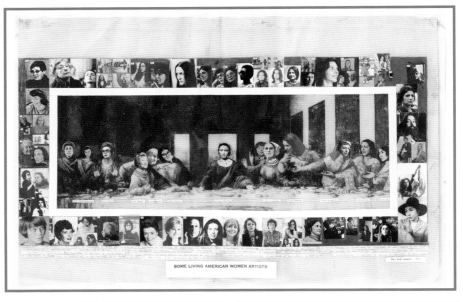

메리 베스 에델슨, 「현존하는 미국 여성 예술가들」, 1972년, 뉴욕 현대미술관, 미국 뉴욕

여자들의 '최후의 만찬'을 그리다

남자의 세상을 뒤엎은 여자 예수와 사도들

•

메리 베스 에델슨^{Mary beth Edelson}(1933~2021)은 레오나르도 다빈치의 「최후의 만찬」에 등장하는 예수와 12명의 남성 사도들을 여성 예술가들의 사진으로 대체하여 유머러스하게 콜라주한 작품으로 유명하다. 예수로 분한 조지아 오키프^{Georgia O'Keeffe}를 중심으로 양쪽에 메리 베스 에델슨, 앨마 토머스^{Alma Thomas}, 오노 요코^{Ono Yoko}, 구사마 야요이^{Kusama Yayoi}, 루이즈 부르주아^{Louise Bourgeois}, 주디 시카고^{Judy Chicago} 등의 여성 예술가들이 배치되어 있다. 예수 역할의 조지아 오키프를 제외한 다른 여성들은 특정 배역 없이 유쾌한 연대의 분위기 속에서 제각기 자유로운 포즈를 취한 채 식탁 주변에

여자들의 '최후의 만찬'을 그리다

남자의 세상을 뒤엎은 여자 예수와 사도들

•

메리 베스 에델슨 Mary beth Edelson (1933~2021)은 레오나르도 다빈치의 「최후의 만찬」에 등장하는 예수와 12명의 남성 사도들을 여성 예술가들의 사진으로 대체하여 유머러스하게 콜라주한 작품으로 유명하다. 예수로 분한 조지아 오키프 Georgia O'Keeffe 를 중심으로 양쪽에 메리 베스 에델슨, 앨마 토머스 Alma Thomas, 오노 요코 Ono Yoko, 구사마 야요이 Kusama Yayoi, 루이즈 부르주아 Louise Bourgeois, 주디 시카고 Judy Chicago 등의 여성 예술가들이 배치되어 있다. 예수 역할의 조지아 오키프를 제외한 다른 여성들은 특정 배역 없이 유쾌한 연대의 분위기 속에서 제각기 자유로운 포즈를 취한 채 식탁 주변에

둘러앉아 있다. 이들 주위를 또 다른 69명의 여성 예술가들의 사진과 이름이 빙 둘러싼다.

왜 예수의 12사도는 모두 남자였을까? 그리고 에델슨은 왜 이들을 여성들로 바꿔 버렸을까? 신을 '아버지 하나님God the Father'이나 '주The Lord'라고 표현하는 기독교는 가부장적이고 남성 중심의 종교다. '아버지 하나님'은 신이 남성이라는 것을 전제로 한다. '주' 혹은 '주인님'은 고대 게르만 족장을 지칭하는 말에서 유래되었고 서양 중세에는 영주를 뜻했는데, 모두 남성에게 부여된 명칭이다. 따라서 이것들은 가부장 사회의 질서가 표현된 용어들이라고 할 수 있다. 종교는 원칙적으로 사랑과 평화, 평등을 가르치지만 그 안에는 뿌리 깊은 불평등과 차별, 억압의 요소가 있다. 인간의 역사에서 남성 중심적 가치에 영향받지 않은 종교는 없었다. 에델슨은 이러한 상황을 간파하고 기독교를 여성주의 시각에서 비판했고, 남자 예수와 남자 사도들만이 자리를 채운 「최후의 만찬」이 기독교의 가부장적 특성을 잘 보여주는 그림이라고 생각했다. 이것이 그녀가 이 작품을 제작한 이유다.

에델슨의 「최후의 만찬」은 이 작품을 신성모독이라고 생각한 기독교 단체들의 격렬한 분노를 촉발시키는 한편, 페미니스트 예술 운동의 가장 상징적인 이미지 중 하나가 되었다. 남성 중심의 종교에 대한 이 해학적인 패러디는 여성들이 차별과 불평등을 깨부수기 위해 집결하는 하나의 구심점 역할을 하게 된 것이다. 남성이 독점하고 있는 사회에 대한 유머와 위트, 그리고 재미와 활기가 넘치는 도전이었다.

페미니스트 예술 운동의 선구자인 메리 베스 에델슨은 회화·조각·판화·사진·드로잉·퍼포먼스 등 모든 미술 분야를 아우르며 대담하고 도발적인 작품들을 선보였다. 레이철 로즌솔^{Rachel Rosenthal}과 캐롤리 슈니만^{Carolee Schneemann}, 주디 시카고 등과 함께 1세대 페미니스트 예술가로 꼽히는 그는 남자가 주인이 된 세상을 뒤집기 위해 직접 현장에 뛰어들어 치열하게 투쟁했다.

에델슨은 1976년 뉴욕에서 페미니스트 예술가들에 의해 설립된 '이단자들^{Heresies Collective}'의 창립 멤버였다. 이 그룹은 페미니스트적 관점에서 예술을 검토하는 데 뜻이 있었다. 또한 1977년부터 1993년까지 《이단 HERESIES》이라는 잡지를 만들어 페미니즘 담론을 일으키려고 했다. 이 잡지에서는 페미니즘 이론과 여성 문제 등은 물론이고 인종차별 등 사회 전반의 문제들을 다뤘다.

그녀는 미국 여성 예술가들을 위한 최초의 비영리 공간인 A.I.R. 갤러리의 여러 활동에도 참여했다. 이 갤러리는 남성 예술가의 작품이 독점하는 뉴욕시의 상업 갤러리들에 항거하며 여성 작가들에게 전문적인 상설 전시 공간을 제공했다. A.I.R.은 다양한 여성 미술가들의 작품과 예술적 재능을 보여줌으로써 여성 작가에 대한 고정관념을 깨고자 했다.

1984년 6월에는 수백 명의 여성 예술가들과 함께 '천재가 되기 위해 페니스를 가질 필요는 없다'고 외치며 뉴욕 현대미술관에 모여 항의시위를 벌였다. 여성 예술가들이 유명 미술관에서 배제되고 있는 현실에 대해 항의하고 여성들의 작품 전시 비중을 높이기 위한 투쟁이었다.

고대 여신의 부활, '우먼 라이징'

•

에델슨은 1973년부터 제작한 '우먼 라이징Woman Rising' 연작에서 스스로를 원더우먼, 고대 여신, 전사, 호랑이 등 환상적인 캐릭터로 변환시켰다. 야외에서 발가벗은 자신의 몸을 사진으로 찍어 그 위에 마커와 잉크, 유화물감으로 가필해 작품을 완성했다. 그녀는 이 연작에 대해 옷을 완전히 벗고 자유로워진 자신의 몸으로 여성이 가진 힘을 보여주려 했다고 설명했다. 사나운 동물이나 원시적 인물의 강력하고 활기찬 형상이 덧붙여진 그녀의 누드 작품은 억압받는 대신 강력한 힘과 권력을 가진 여성의 이미지를 보여준다. 이 캐릭터 중 하나로 파괴와 갱신을 대표하는 힌두교 여

1 2 3

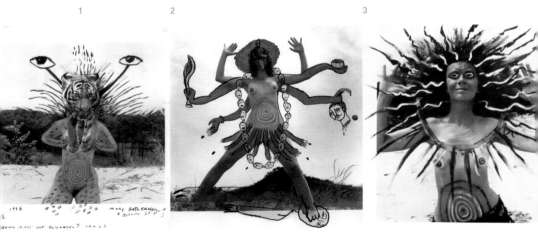

1. 메리 베스 에델슨, 「밝게 불타는」, 1973년, 데이비드 루이스 갤러리, 미국 뉴욕
2. 메리 베스 에델슨, 「레드 칼리」, 1973년, 데이비드 루이스 갤러리, 미국 뉴욕
3. 메리 베스 에델슨, 「깊은 영성」, 1975년, 데이비드 루이스 갤러리, 미국 뉴욕

신 칼리가 있다. 칼리는 가부장적인 사회에 순응하는 수동적인 여성과 대조를 이루는 이미지다. 사납고 호전적이며, 다른 여신들에 비해 독립적이고 자주적인 면이 강하다. 검푸른 피부에 길게 늘어뜨린 혀, 해골 목걸이, 11개의 머리와 10개의 팔다리를 가진 모습으로 나타나는 칼리는 팔마다 칼과 낫 같은 갖가지 무기를 들고 있고, 무기를 들지 않은 손에는 자신이 죽인 아수라의 잘린 머리나 피가 담긴 접시, 해골을 들고 있다. 그야말로 무시무시한 외모와 가공할 만한 힘을 보유한 파괴와 공포의 신이다.

에델슨은 숱한 외도를 하며 가부장적 권위를 휘두르는 제우스에게 순응하는 그리스 신화의 헤라를 경멸했을 것이다. 그녀는 많은 예술가들이 영감을 얻었던 그리스 신화 대신 인도 신화에서 잔인한 피의 여신 칼리를 찾아냈다. 오랫동안 남성 예술가들은 여성 누드를 성적인 회화 코드로 사용해왔다. 그러나 에델슨의 작품 속 여성은 스스로가 몸의 주인이다. 여성의 몸은 관음의 대상인 에로틱한 몸에서 해방된, 자유롭고 자연스러우며 막강한 힘과 에너지를 가진 몸이며, 칼리 여신처럼 단호하고 무자비한 몸이다.

에델슨은 작품 활동을 하는 내내 여신의 주제에 몰두했다. 그녀는 성차별의 문제를 신화와 연결해 그 근원을 찾아보려고 했다. 에델슨은 고대 신화를 연구하던 중 종래의 여신숭배가 언제 끝나게 되었는지, 또 그 이유는 무엇인지 의문을 품게 되었다. 태초에는 '위대한 여신The Great Goddess'이 우주의 최고신으로 하늘과 땅, 우주, 생명과 죽음을 포함한 모든 것을 관장했다. 남신들이 누리던 지위는 원래 이 '위대한 여신'의 것이었다. '위대한 여신'은 곡물의 발아와 생장을 관장하여 인류를 먹여 살리는 '대지모신Mother Earth'이기도 했다. 과거 농경 사회에서는 모든 생산물은 땅에서

얻었기 때문에 땅은 생활의 터전이며 생명의 근원이었다. 따라서 대지는 어머니와 같은 존재였고, 옛사람들은 땅을 어머니처럼 여기며 신성시했다. 그러나 여신숭배는 인류 역사에 가부장제 사회가 도래하면서 사라진다. 그리스 신화는 어떻게 '위대한 여신'의 권위가 추락하고 힘이 축소되었는지를 보여준다. 고대 소아시아의 대지모신이었던 헤라는 그 지역이 가부장 문화를 가진 그리스인에게 정복당한 후, 제우스의 아내가 되어 부권사회에 순종하고 결혼과 가정을 수호하는 하위신이 된다. 가톨릭에서는 성모 마리아가 미약하나마 위대한 여신의 명맥을 잇고 있지만 개신교에서는 그마저도 부정한다. 에델슨은 여신이 중심이 되는 종교 문화에서 남성이 중심이 되는 가부장적인 유일신 종교(유대교, 기독교, 이슬람교)의 사회로 그 지배권이 넘어갔다고 생각했다. 그녀는 과거 강력했던 '위대한 여신'의 힘과 풍요로움 속에서 잃어버린 여성의 정체성을 찾으려 했고, 이를 여성의 권리를 신장하기 위한 운동의 원동력으로 삼고자 했다. 그리고 여기서 한 걸음 더 나아가 지구·인간·동물·식물 간의 생태학적 관계에 초점을 맞추고 모든 것들의 공존과 상생이라는 이상을 추구했다. 고대 여신에 대한 에델슨의 믿음은 영성과 태초의 순수함에 대한 추구였고, 세상의 모든 억압적인 가치와 제도에 대한 저항이기도 했다. 에델슨의 이러한 여신 연구는 고대 여신의 힘과 영성을 보여주는 퍼포먼스로 이어졌다.

1977년에는 크로아티아 선사시대 동굴의 칠흑 같은 어둠 속 바위 땅에 촛불을 켜놓고 행위예술을 벌였으며 일련의 신비로운 장면을 찍은 사진 작품을 전시하기도 했다. 같은 해 A.I.R. 갤러리에서는「기독교 시대 마녀

로 화형당한 900만 명의 여성 추모비^{Memorials to 9,000,000 Women Burned as Witches in the Christian Era}」를 공연했다. 에델슨은 12세기부터 18세기까지 유럽 전역에서 일어난 마녀사냥을 조사하던 중 마녀로 찍혀 살해된 여성들의 수에 충격을 받아, 그 희생자들을 추모하는 의식을 치르고자 했다. 공연자들은 방 안에 있는 불의 사다리 주위에 둘러앉는다. 에델슨이 쓴 「무슨 일이 일어났나? 우리는 어떻게 정복당했는가?」라는 문서를 낭독하면, 참가자들은 차례로 문을 통해 그 공간에 들어가 누명을 쓰고 불태워진 여성들의 이름과 여신의 열매를 받아드는 퍼포먼스를 벌였다.

「칼리 보빗」은 그녀의 대표 작품 중 하나다. 잠든 남편의 성기를 잘라 폭발적인 센세이션을 일으킨 로레나 보빗 사건을 작품화한 것이다. 힌두교 여신 칼리로 분한 로레나 보빗이 한 손에는 칼, 다른 손에는 자신이 자른 남자의 성기를 들고 서 있는 충격적인 작품이다. 당시 법정에서 보빗은 남편이 수년간 자신을 구타하고 강간하는 등 육체적·정신적으로 학대했다고 주장했다. 대좌 위의 칼리 여신처럼 여섯 개의 팔을 가진 보빗의 마네킹이 고무 칼이 주렁주렁 매달린 벨트를 차고 서 있다. 잘린 성기를 든 손과 팔뚝엔 핏자국이 선연하다. 1990년대 미국 사회에서 이 사건은 엄청나게 화제였고 작품 역시 주목받았다. 그 과정에서 가정폭력과 결혼 강간 문제가 사회적 문제로 대두되었다.

에델슨은 1980년대와 1990년대에는 매릴린 먼로^{Marilyn Monroe}를 비롯한 할리우드의 섹시 아이콘을 과격하고 위험한 페미니스트로 변형한 일련의 작품들을 제작했다. 매릴린 먼로는 남성을 향해 교태 어린 미소를 짓는

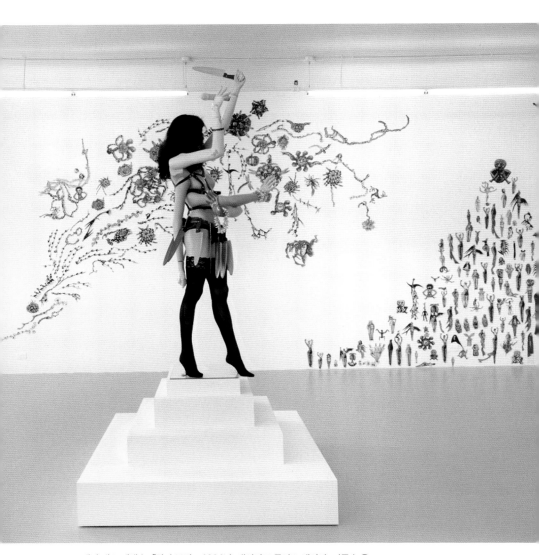

메리 베스 에델슨, 「칼리 보빗」, 1994년, 데이비드 루이스 갤러리, 미국 뉴욕

대신 거울을 응시하며 권총을 휘두르는 여전사로, 주디 갈런드^{Judy Garland}는 권투 글러브를 끼고서 훅을 날리는 모습으로 묘사되었다.

 2021년, 88세의 나이로 세상을 떠난 메리 베스 에델슨은 1970년대 페미니스트 미술운동의 중추적인 예술가이자 사회운동가였다. 그녀는 평생 동안 여성 미술가의 정당한 권리를 주장한 최전선 페미니스트였으며 사회에서 소외된 사람들의 인권을 위해 행동에 나선 휴머니스트였다. 페미니즘이 곧 휴머니즘임을 몸소 보여준 실천적 예술가이기도 하다. 그녀는 묻는다. 레오나르도 다빈치의 명화 「최후의 만찬」이 왜 '여자들의 최후의 만찬'이 되어서는 안 된단 말인가. 에델슨은 가부장제의 죽음을 위해 치열하게 싸웠지만, 종종 이런 방식의 참신한 장난을 통해 페미니스트들도 유머를 가지고 있다는 것을 보여주었다. 그녀는 세계의 유명 미술관에서 여성 예술가들의 작품이 외면되고 과소평가되고 있는 현실에 대해서도 끊임없이 목소리를 냈다. 그리고 마침내 에델슨의 작품들은 구겐하임 미술관과 뉴욕 현대미술관^{MoMA}, 런던의 테이트 모던 같은 유수의 미술관에 전시되는 성과를 이루었다.

뜻밖의 미술관

초판 1쇄 인쇄 2023년 4월 24일
초판 1쇄 발행 2023년 5월 10일

지은이 김선지
펴낸이 김선식

경영총괄이사 김은영
콘텐츠사업본부장 박현미
책임편집 강지유 **책임마케터** 문서희
콘텐츠사업9팀장 봉선미 **콘텐츠사업9팀** 강지유
편집관리팀 조세현, 백설희 **저작권팀** 한승빈, 이슬
마케팅본부장 권장규 **마케팅4팀** 박태준, 문서희
미디어홍보본부장 정명찬 **디자인파트** 김은지, 이소영 **유튜브파트** 송현석, 박장미
브랜드관리팀 안지혜, 오수미 **지식교양팀** 이수인, 염아라, 석찬미, 김혜원, 백지은
크리에이티브팀 임유나, 박지수, 변승주, 김화정 **뉴 미디어팀** 김민정, 이지은, 홍수경, 서가을
재무관리팀 하미선, 윤이경, 김재경, 안혜선, 이보람
인사총무팀 강미숙, 김혜진, 지석배, 박예찬, 황종원
제작관리팀 이소현, 최완규, 이지우, 김소영, 김진경, 양지환
물류관리팀 김형기, 김선진, 한유현, 전태환, 전태연, 양문현, 최창우

펴낸곳 다산북스 **출판등록** 2005년 12월 23일 제313-2005-00277호
주소 경기도 파주시 회동길 490
대표전화 02-704-1724 **팩스** 02-703-2219 **이메일** dasanbooks@dasanbooks.com
홈페이지 www.dasanbooks.com **블로그** blog.naver.com/dasan_books
종이 아이피피 **인쇄** 민언프린텍 **코팅 및 후가공** 제이오엘엔피 **제본** 다온바인텍

ISBN 979-11-306-9973-8 03600